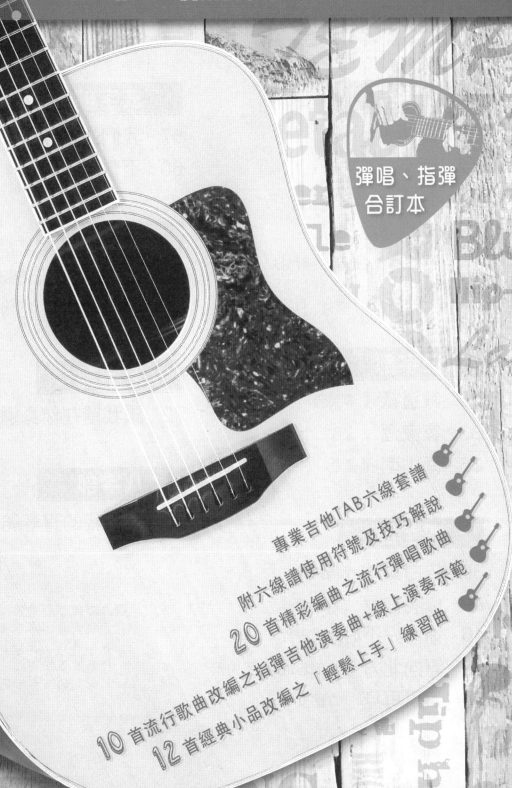

Guitar Shop

六弦百貨店精選③

GUITAR SHOP SPECIAL COLLECTION

U0051440

彈唱、指彈
合訂本

專業吉他TAB六線套譜

附六線譜使用符號及技巧解說

20首精彩編曲之流行彈唱歌曲

10首流行歌曲改編之指彈吉他演奏曲＋線上演奏示範

12首經典小品改編之「輕鬆上手」練習曲

目錄 CONTENTS

※為方便學習者能隨時觀看演奏示範影片，本書每首歌曲皆附有二維碼（QRcode），可利用行動裝置掃描之，即能連結到相對應的演奏示範影片。

79 Fingerstyle
木吉他演奏曲

131 附錄 輕鬆上手 之 用吉他彈經典小品

本書使用符號與技巧解說

Key
原曲調號。在本書中均記錄唱片原曲的原調。

Rhythm
歌曲音樂中的節奏形態。

Play
彈奏調號。即表示本曲使用此調來彈奏。

Picking
刷 Chord 的彈奏形態。

Capo
移調夾所夾的琴格數。

Fingers
歌曲彈奏時所使用的指法。

Tempo
節奏速度。〔♩=N〕表示歌曲彈奏速度為每分鐘 N 拍。

Tune
調弦法。

常見範例：

Key : E **Play : D** **Capo : 2** **Rhythm : Slow Soul** **Tempo : 4/4 ♩=72**	左例中表示歌曲為 E 大調，但有時我們考慮彈奏的方便及技巧的使用，可使用別的調來彈奏。 好，如果我們使用 D 大調來彈奏，將移調夾夾在第 2 格，可得與原曲一樣之 E 大調，此時歌曲彈奏速度為每分鐘 72 拍。彈奏的節奏為 Slow Soul。

常見譜上記號：

	
\|	小節線。
‖ ‖	樂句線，通常我們以4小節或8小節稱之。
‖: :‖	Repeat，反覆彈唱記號。
D.C.	Da Capo，從頭彈起。
𝄋 或 *D.S.*	Da Seqnue，從另一個 𝄋 處再彈一次。
D.C. N/R	D.C. No/Repeat，從頭彈起，遇反覆記號則不須反覆彈奏。
𝄋 N/R	𝄋 No/Repeat，從另一個 𝄋 處再彈一次，遇反覆記號則不須反覆彈奏。
⊕	Coda，跳至下一個Coda彈奏至結束。
Fine	結束彈奏記號。
Rit	Ritardando，指速度漸次徐緩地漸慢。
F.O.	Fade Out，聲音逐漸消失。
Ad-lib.	即興創意演奏。

樂譜範例：

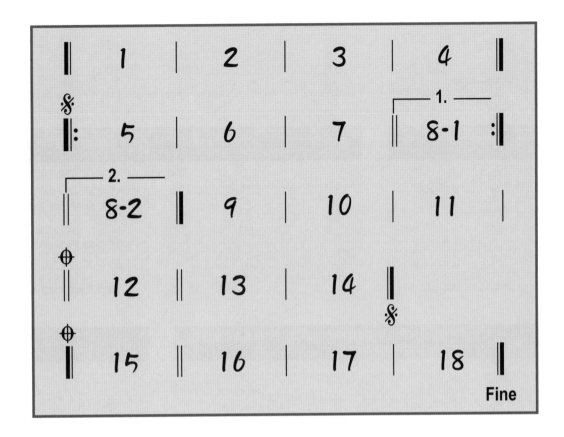

　　在採譜製譜過程中，為了要節省視譜的時間及縮短版面大小，我們將使用一些特殊符號來連接每一個樂句。在上例中，是一個比較常見之歌曲進行模式，歌曲中1至4小節為前奏，第5小節出現一反覆記號，但我們必須找到下一個反覆記號來做反覆彈奏，所以當我們彈奏至 8-1 小節時，須接回第5小節繼續彈奏。但有時反覆彈奏時，旋律會不一樣，所以我們就把不一樣的地方另外寫出來，如 8-2 小節；並在小節的上方標示出彈奏的順序。

　　歌曲中9至12小節為副歌，13到14小節為間奏，在第14小節樂句線下可看到𝄋記號，此時我們就尋找另一個𝄋記號來做反覆彈奏，如果在𝄋記號後沒有特別註明No/Repeat，那我們將再把第一遍歌中，有反覆的地方再彈一次，直到出現有⊕記號。

　　最後，我們就往下尋找另一個⊕記號演奏至 Fine 結束。

　　有時我們會將歌曲的最後一小節寫在⊕的第1小節，如上例中之12小節和15小節，這樣做更能清楚看出歌與尾奏間的銜接情況。

演奏順序：	1→4	5→8-1	5→7→8-2	9→14
	5→8-1	5→7→8-2	9→11	15→18

彈奏記號 & 技巧解說：

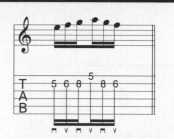

Picking：⊓ 下擊　ｖ 上勾

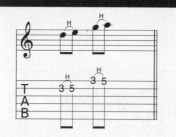

搥音（Hammer On）：Ⓗ

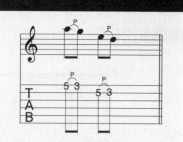

勾音（Puff Off）：Ⓟ

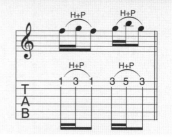

連音：Ⓗ+Ⓟ

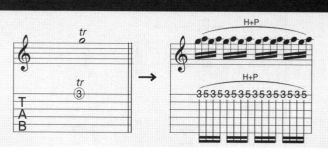

顫音（Trill）： Picking只彈第一下，然後左手連續搥勾該弦。

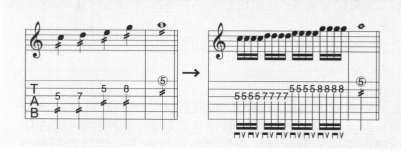

顫音（Tremolo）： 將音符以規律的速度連續彈出。本奏法可以以單雙音來彈奏。
右手Picking連續撥弦。

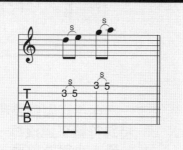

滑音（Slide On）：Ⓢ

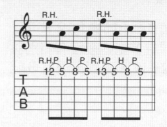

點弦：R.H.

*右手的搥勾音。大部份使用右手的中指或
無名指，若不拿Pick則可使用食指彈奏。

記譜方式： R.H. 或 Tapping

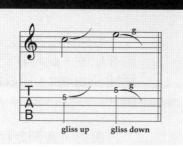

滑弦（gliss.）：g

gliss up　　gliss down

泛音（Harmonic）： 亦稱為"鐘聲"。是強調一個音的倍音奏法，稱之Harmonic。
泛音可分為自然泛音與人工泛音兩種。

自然泛音

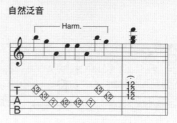

*將左手輕觸在琴衍上方的
琴弦，右手 Picking 後，
左手迅速離開琴弦而發出
的聲音。

記譜方式：⌒ 或 ◇

人工泛音

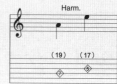

*人工泛音的奏法，以右手
食指輕觸泛音弦，以右手
姆指或無名指勾弦。在吉
他六線譜上表示左手位置，
右手泛音的位置則標記在
譜外。

推弦（Chocking）: 將一個音Picking之後，把按著的弦往上推或往下拉而改變音程的彈奏方式。在推弦時其音程會有1/4音、半音、全音、全半音、甚至2全音的音程出現。

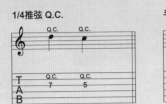
1/4推弦 Q.C.

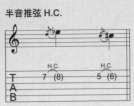
半音推弦 H.C.

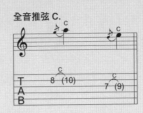
全音推弦 C.

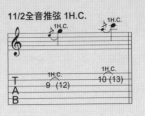
11/2全音推弦 1H.C.

推弦下降（Chocking Down）: 推弦改變音程之後，將手指回歸到原來位置，所得到的音程稱之為Chocking Down。

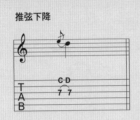
推弦下降

先推再彈

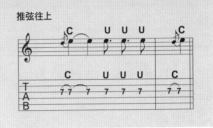
推弦往上

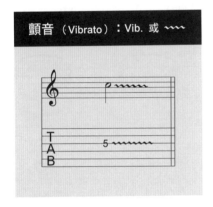
顫音（Vibrato）: Vib. 或 〰〰〰

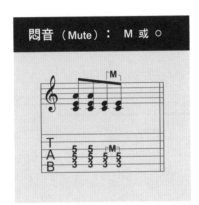
悶音（Mute）: M 或 ○

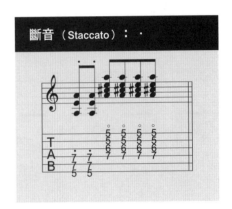
斷音（Staccato）: ·

各類樂器簡寫對照：

鋼琴	PN.	電鋼琴	EPN.
空心吉他	AGT.	電吉他	EGT.
古典吉他	CGT.	歌聲	Vo.
弦樂	Strings	鼓	Dr.
小提琴	Vol.	貝士	Bs.
電子琴	Org.	長笛	Fl.
魔音琴/合成樂器	Syn.	口白	OS.
薩克斯風	Sax.	小喇叭	TP.
分散和弦	APG.	管樂	Brass

魚仔

Key	Play	Tempo	Tune
B – C	C – C#	4/4 ♩ = 82	各弦調降半音

演唱 / 盧廣仲　詞曲 / 盧廣仲

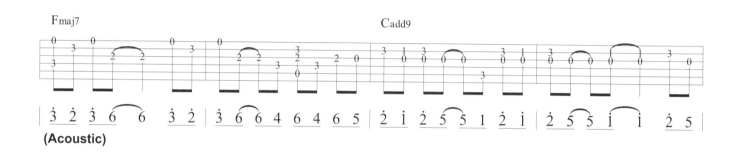

(Acoustic)

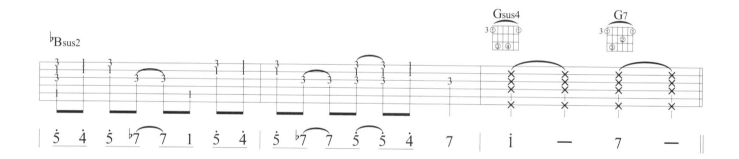

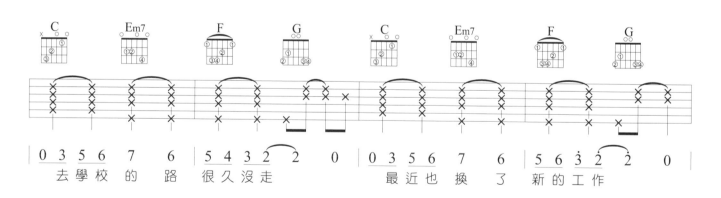

去學校的路 很久沒走　　最近也換了 新的工作

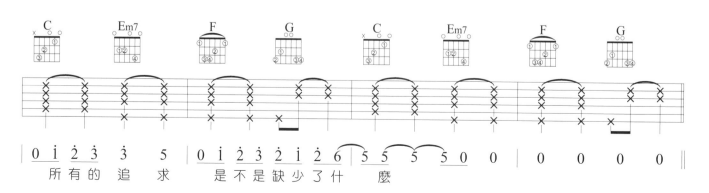

所有的追求　是不是缺少了什麼

OP：添翼創越工作室

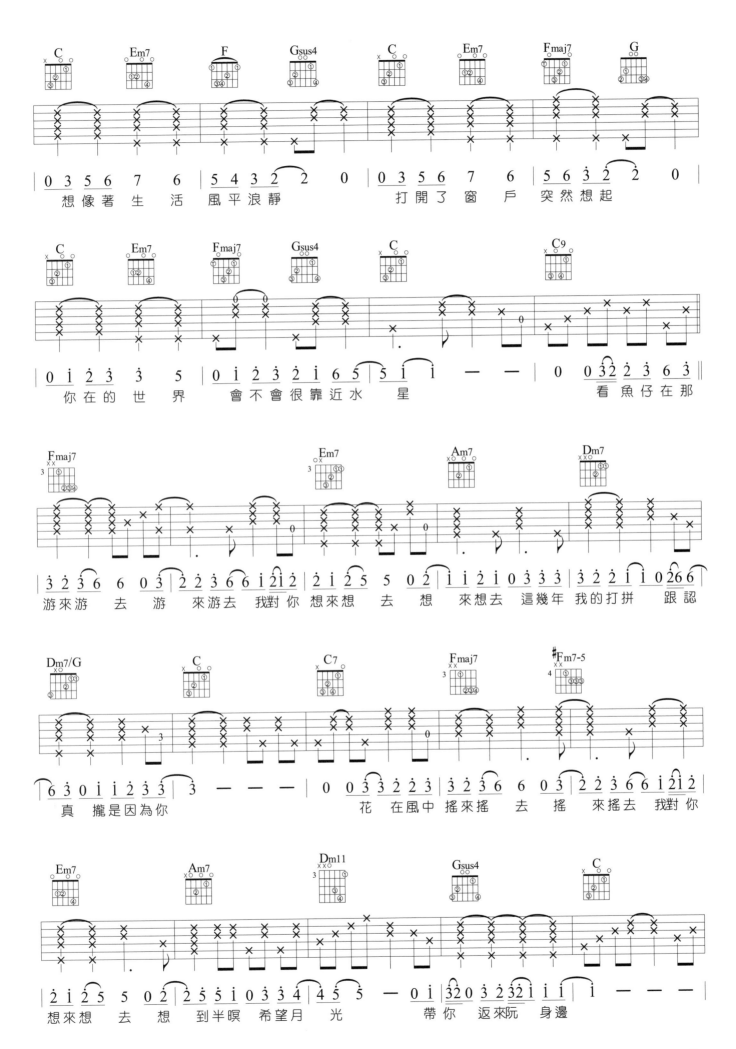

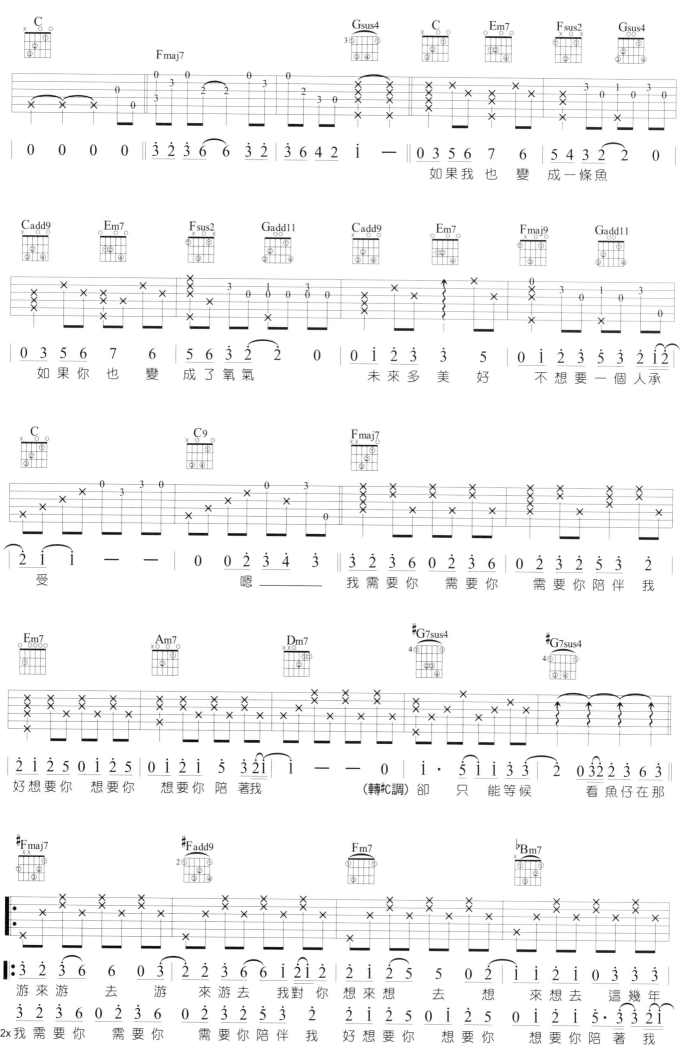

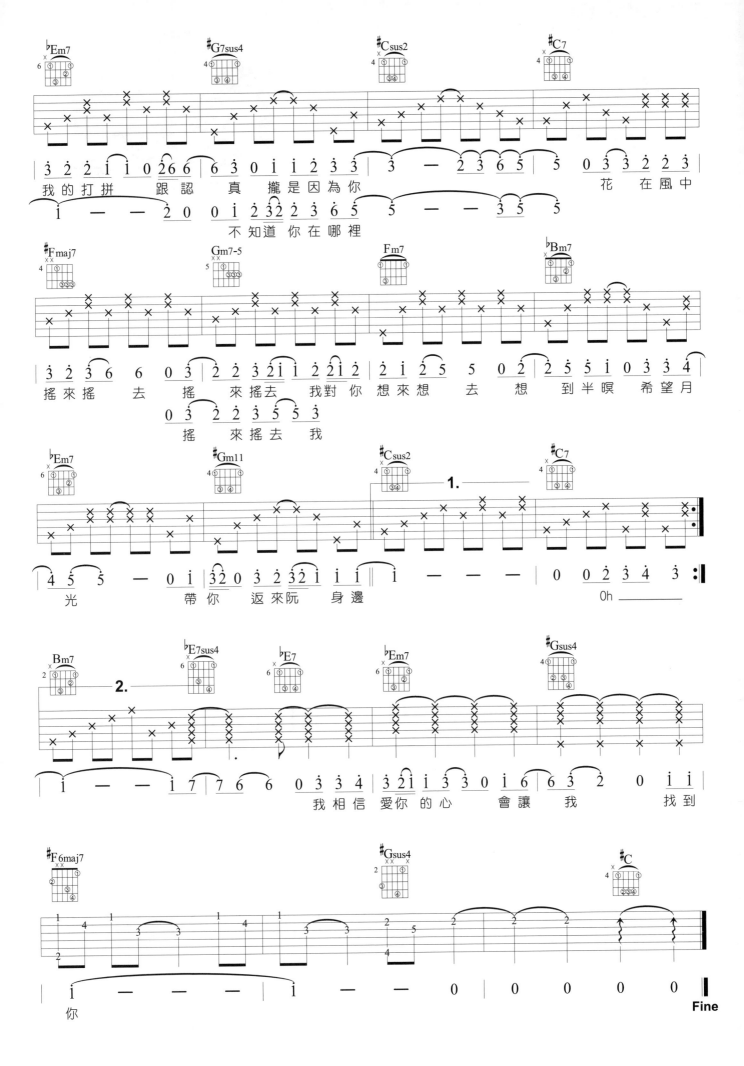

頑固

演唱 / 五月天　詞曲 / 五月天阿信

Key G　Play G　Tempo 4/4 ♩= 83

goo.gl/UYAsYd

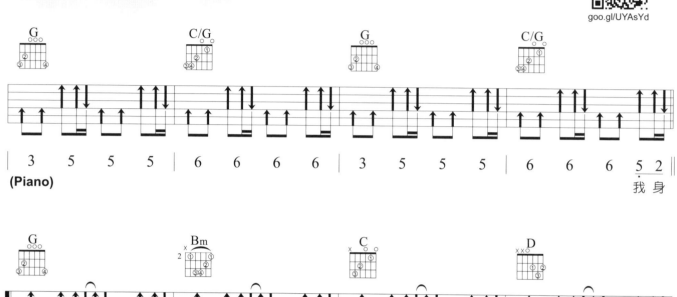

(Piano)

```
G              C/G            G              C/G
3   5   5   5  | 6   6   6   6 | 3   5   5   5 | 6   6   6  5̇ 2
                                                        我  身
```

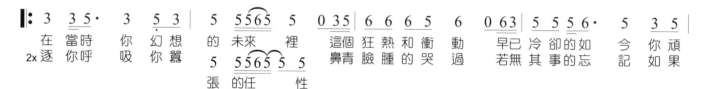

```
G                 Bm              C                D
3  3 5·  3  5 3 | 5  5565 5  0 35 | 6  6 6 5  6  0 63 | 5 5 5 6·  5  3 5
在 當時 你 幻想  的  未來 裡  這個  狂熱和衝 動  早已  冷卻的如  今 你 頑
2x逐 你呼 吸 你鬢         5  5565 5 5
                        張 的任    性
       逐你呼吸你鬢
                  鼻青臉腫的哭 過      若無其事的忘  記 如果
```

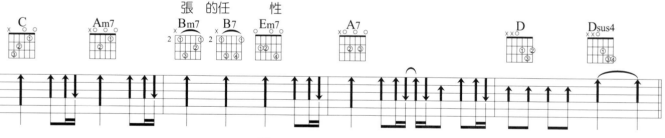

```
C        Am7      Bm7 B7 Em7     A7              D        Dsus4
6  6 1·  6  6 5 | 5 0 3 2 2 1  0 61 | 2  0 23 2 3 23 | 5  —  0  5̇ 2
固 的神  情 消失  在  鏡子 裡  只留 下  時光消逝的痕  跡      每 顆
你 能預  知 這條         5 0 3 2  1
                      路 的陷 阱
                  我想 你 依然錯得很過 癮      走 過
```

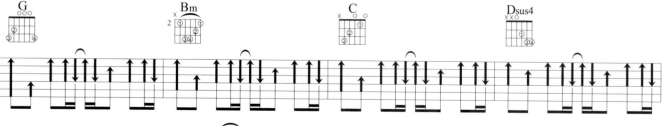

```
G              Bm             C              Dsus4
3  3 5·  3  5 3 | 5  5565 5 0 35 | 6  6 6 5  6  0 63 | 5 5 5 6·  5  3 5
心 的相  信 每個  人 的際 遇  每個  故事的自 己  反覆  地 問著自  己 這些
的 叫足  跡          3 2
                    1  1 6·  5 5  3 5 | 6 6 6 5·
走 不  到 叫憧    憬  學會 收拾起叛
                  學會 隱藏了表  情 卸下
```

OP：認真工作室
SP：相信音樂國際股份有限公司

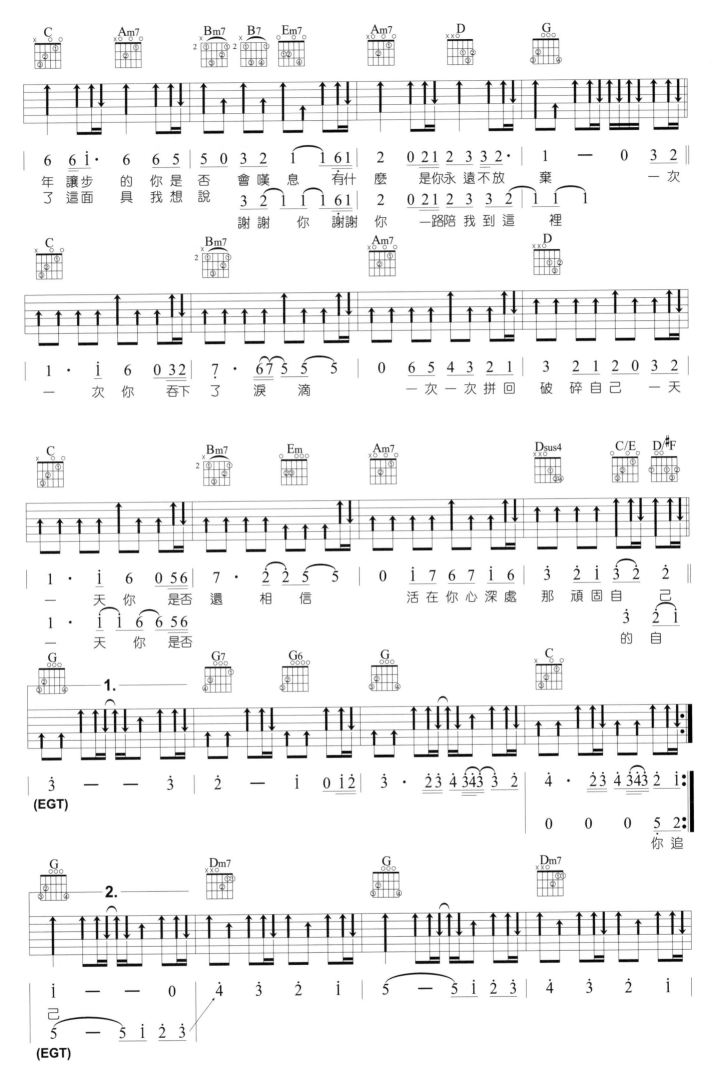

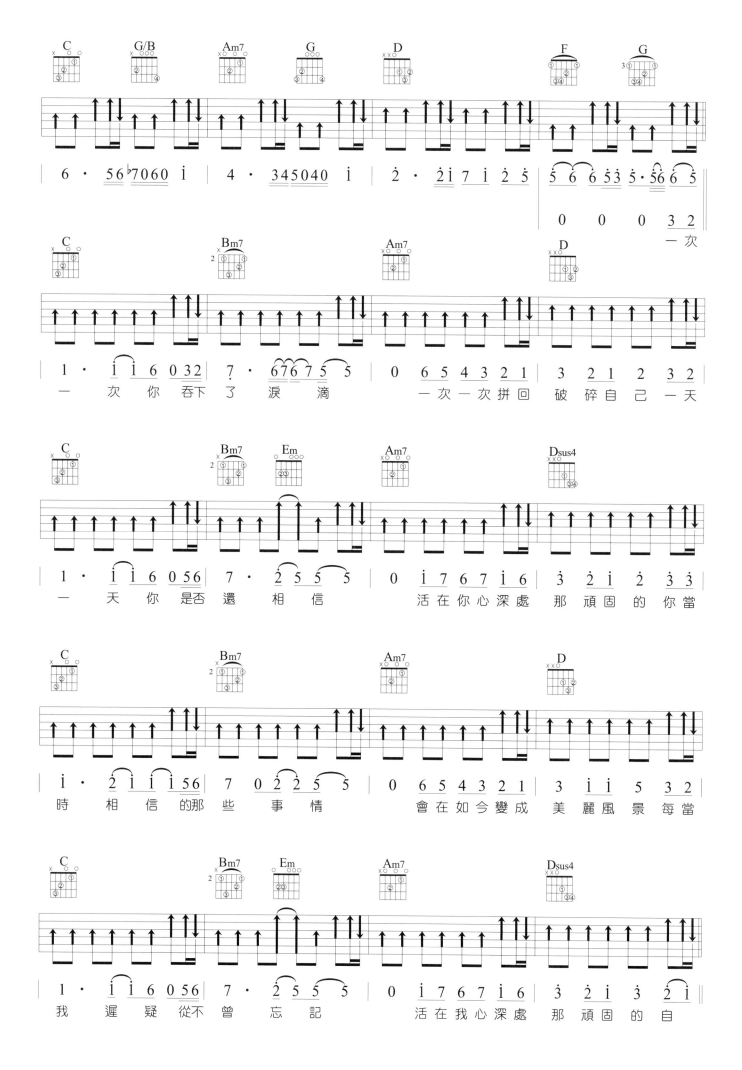

14

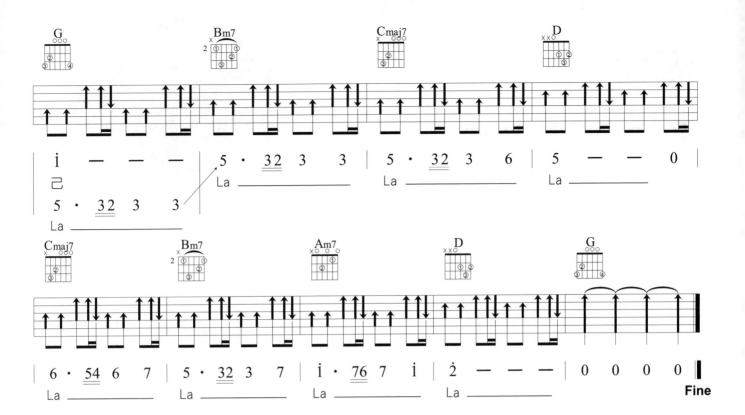

| i — — — | 5 · 32 3 3 | 5 · 32 3 6 | 5 — — 0 |

La

5 · 32 3 3

La

| 6 · 54 6 7 | 5 · 32 3 7 | i · 76 7 i | 2 — — — | 0 0 0 0 |

La La La La **Fine**

偏愛

goo.gl/cREBzK

Key	Play	Capo	Tempo
F#	D	4	4/4 ♩= 78

演唱 / 曾沛慈　作詞 / 饒彗冰　作曲 / 宇珩

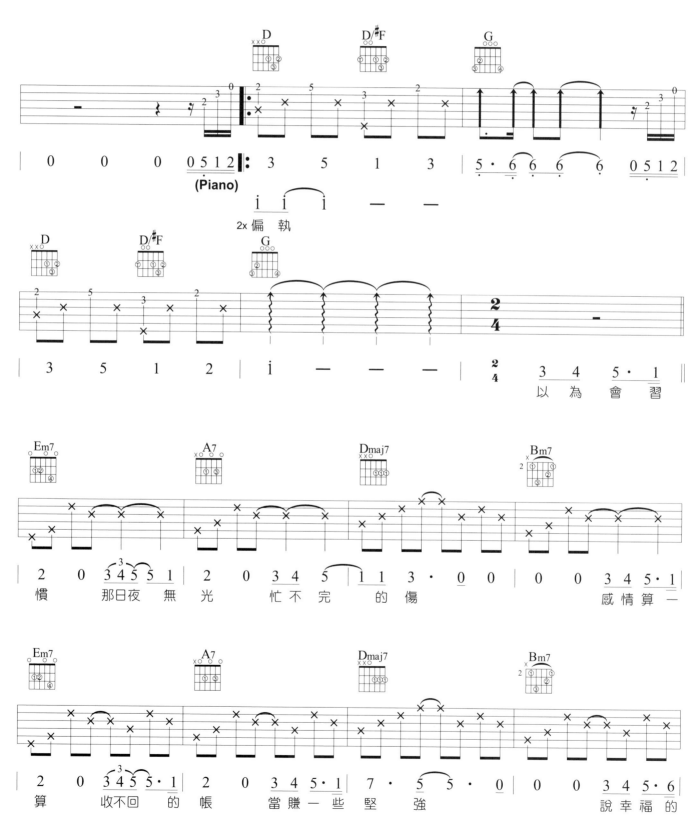

OP：WARNER/CHAPPELL MUSIC TAIWAN LTD

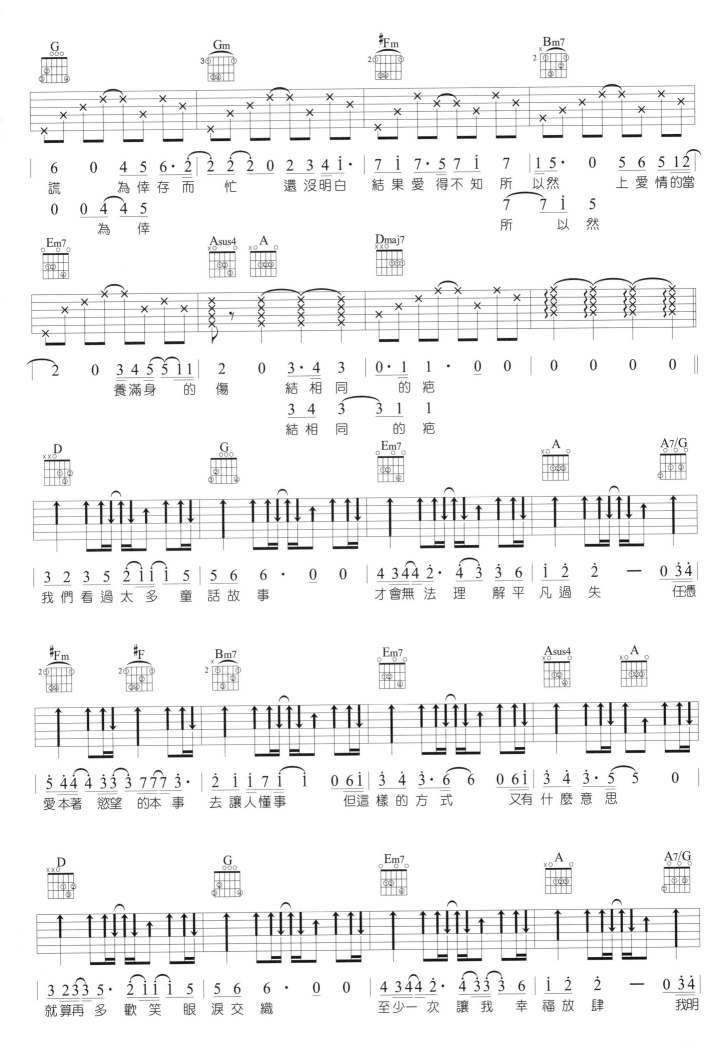

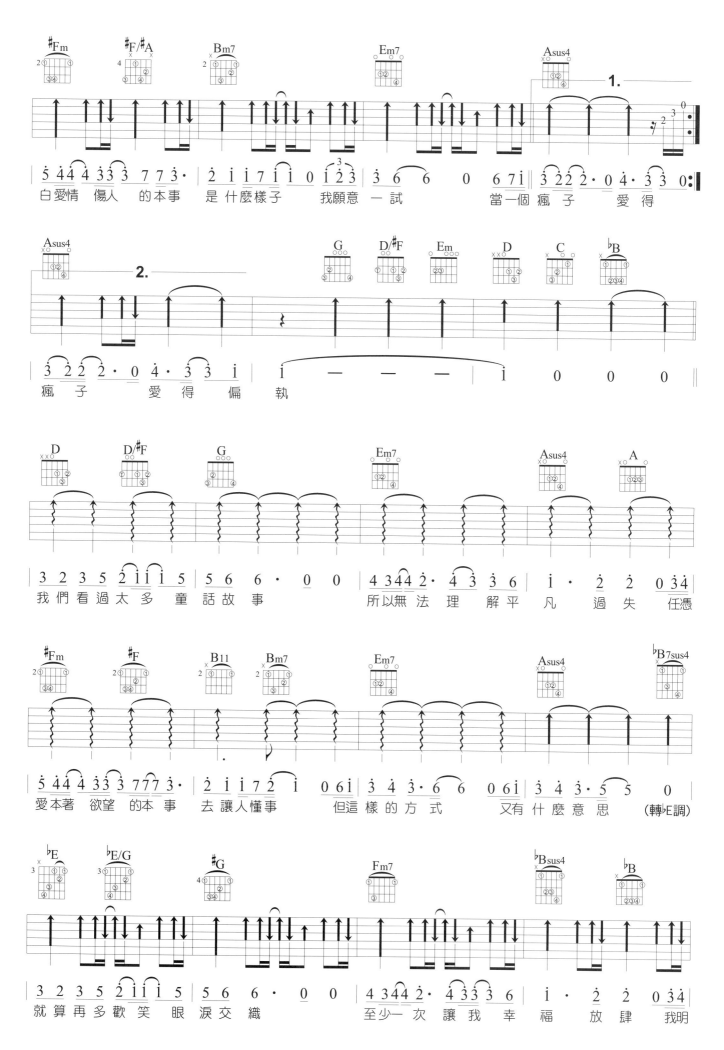

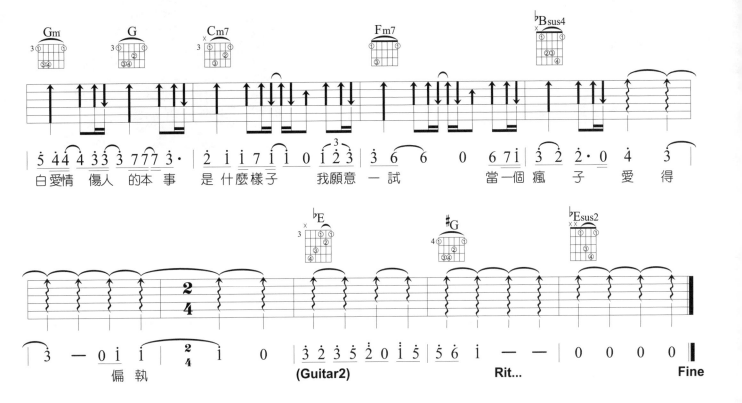

|5 4 4 4 3 3 3 7 7 7 3· |2 i i 7 i i 0 1 2 3 |3 6 6 0 6 7 i |3 2 2· 0 4 3

白愛情 傷人 的本 事 是 什麼樣子 我願意 一試 當一個瘋 子 愛 得

|3 — 0 i i |i 0 |3 2 3 5 2 0 i 5 |5 6 i — — |0 0 0 0 |

偏執 (Guitar2) Rit... Fine

19

演員

 B C 4/4 ♩ = 92 各弦調降半音

Key　Play　Tempo　Tune

演唱 / 薛之謙　詞曲 / 薛之謙

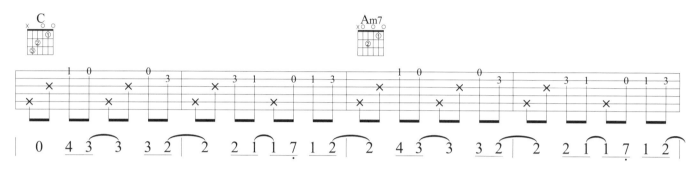

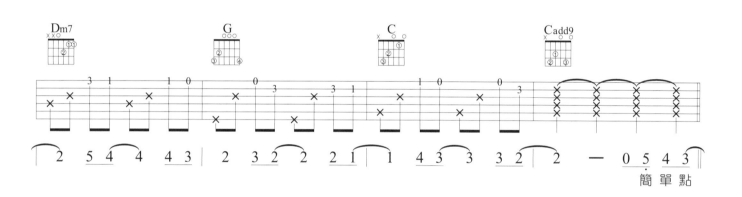

簡 單 點

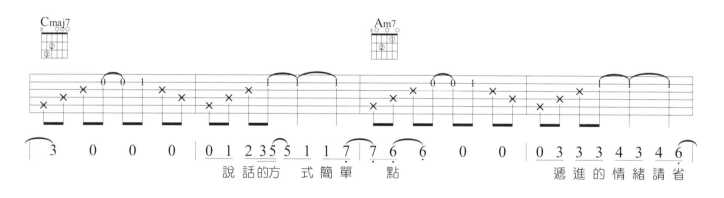

說 話 的 方 式 簡 單 點　　　遞 進 的 情 緒 請 省

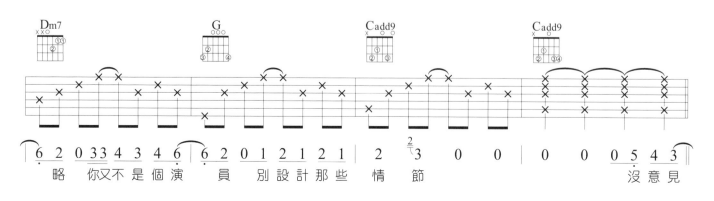

略　 你 又 不 是 個 演　 員　 別 設 計 那 些　 情　 節　　　　　 沒 意 見

OP：北京大石音樂版權有限公司
SP：大潮音樂經紀有限公司

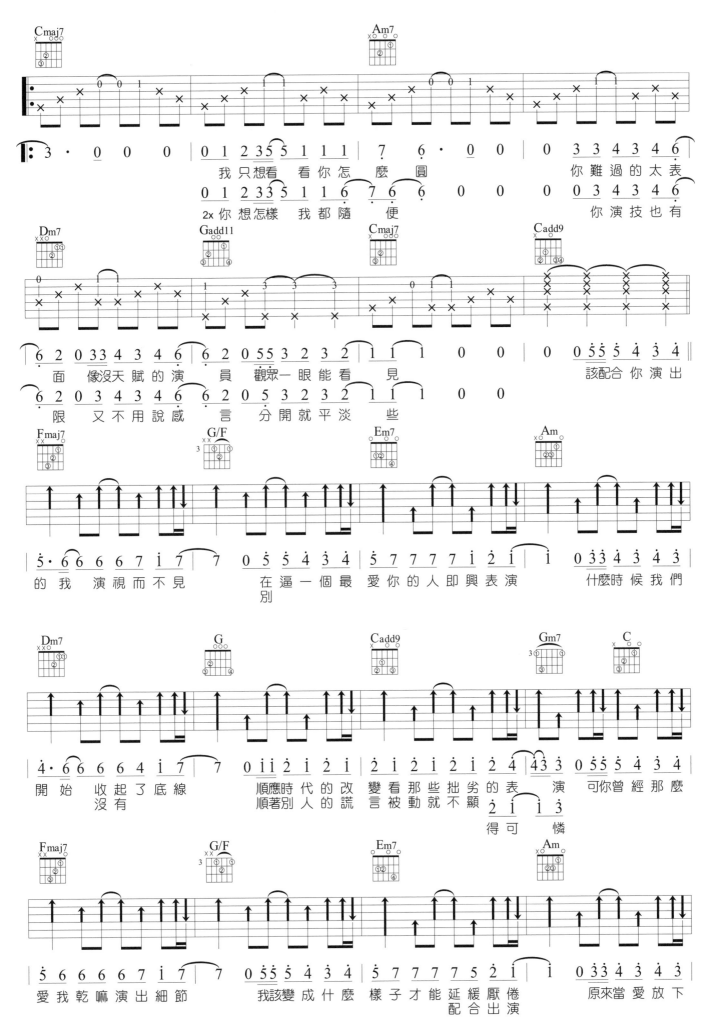

21

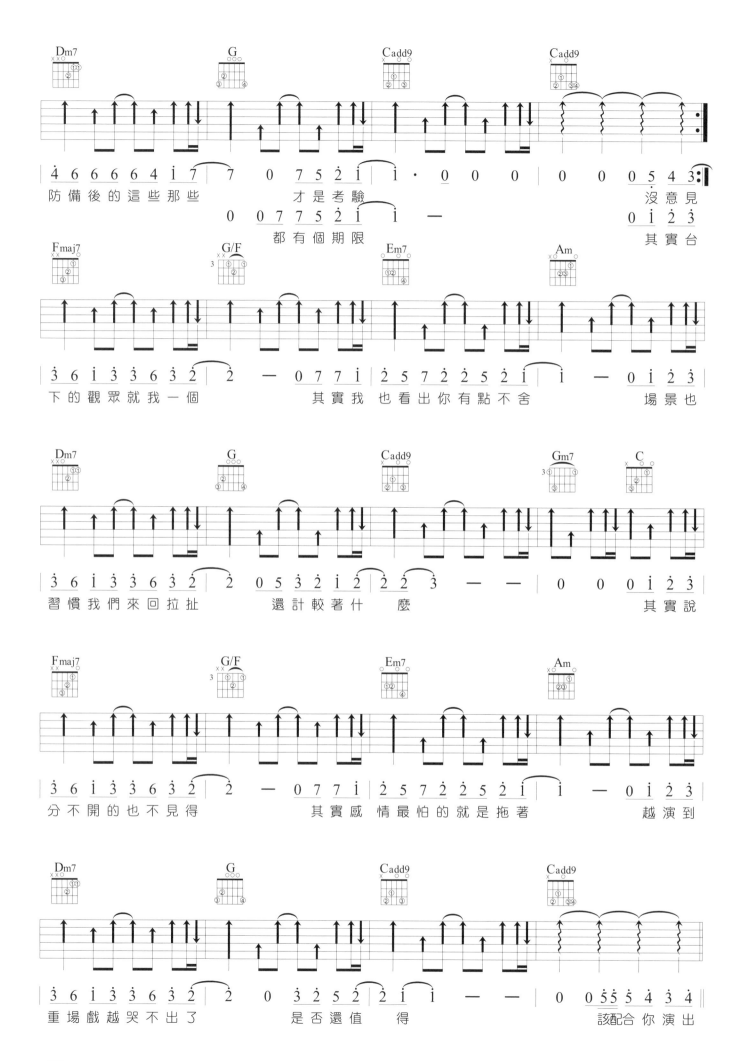

防備後的這些那些　　才是考驗　　　沒意見　　其實台

都有個期限

下的觀眾就我一個　　其實我也看出你有點不捨　　場景也

習慣我們來回拉扯　　還計較著什麼　　其實說

分不開的也不見得　　其實感情最怕的就是拖著　　越演到

重場戲越哭不出了　　是否還值得　　該配合你演出

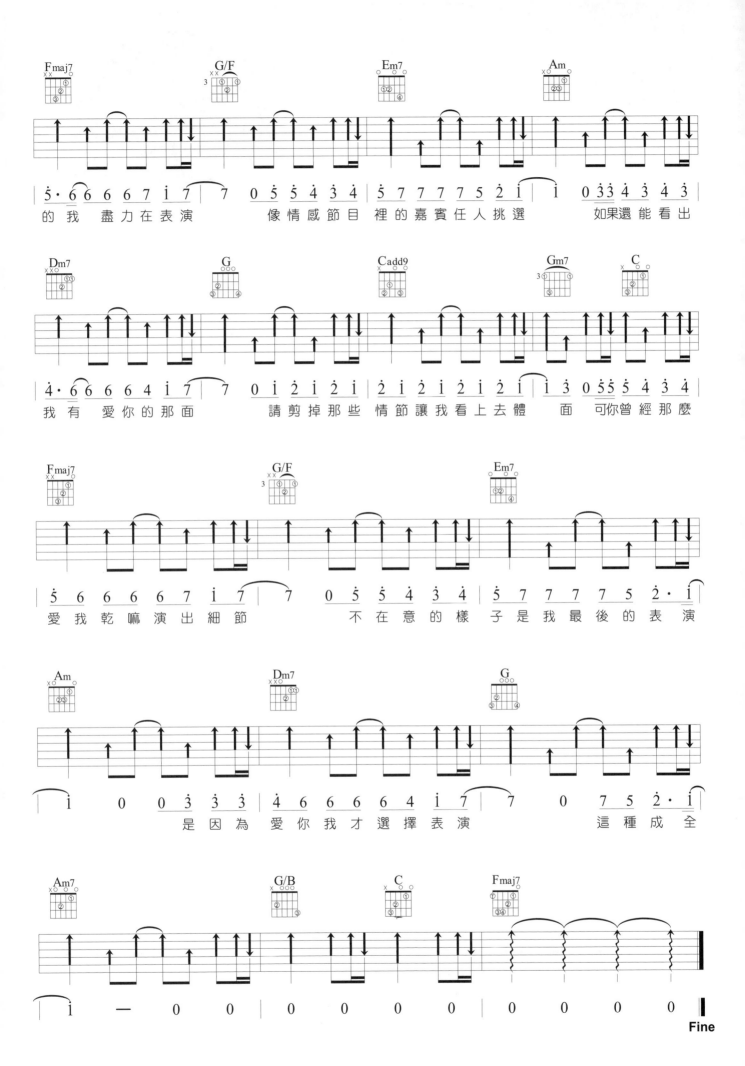

不該

演唱 / 周杰倫Jay Chou X 張惠妹 aMEI　作詞 / 方文山　作曲 / 周杰倫

Key: E　Play: E　Tempo: 4/4 ♩= 75

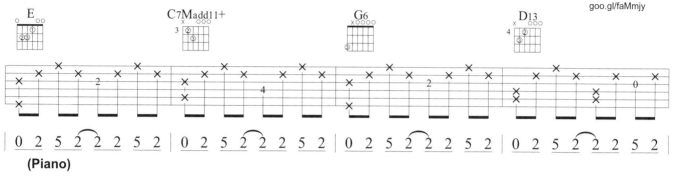

(Piano)

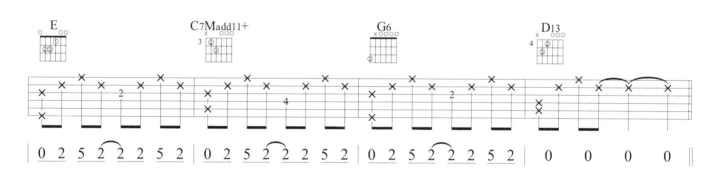

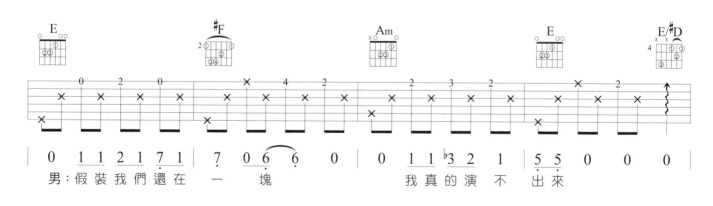

男：假裝我們還在一塊　我真的演不出來

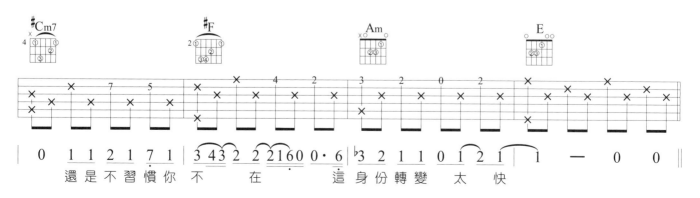

還是不習慣你不在　這身份轉變太快

OP：JVR Music Int'l Ltd.

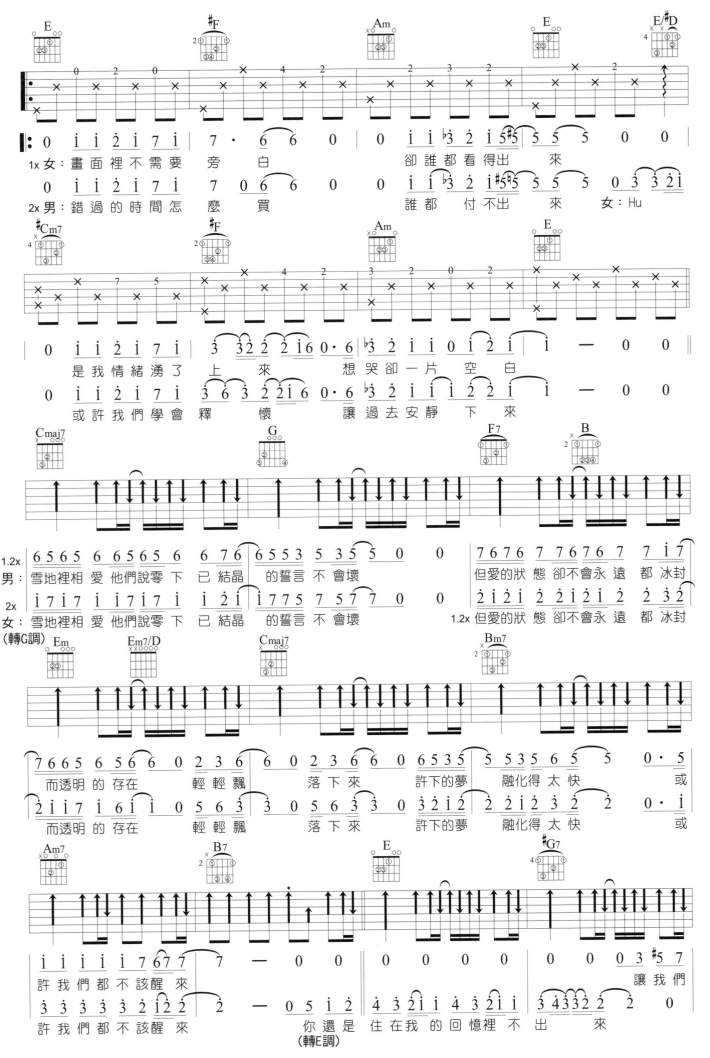

25

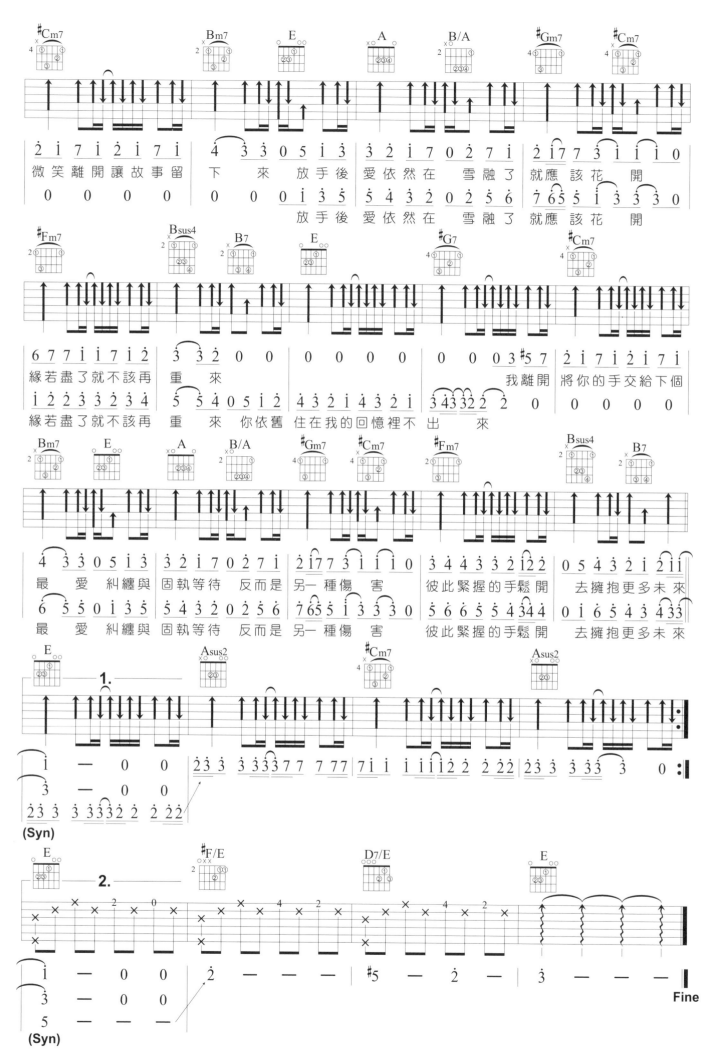

聽愛

Key	Play	Capo	Tempo
C#	C	1	4/4 ♩ = 77

演唱 / 王力宏　詞曲 / 王力宏

goo.gl/R7rFDW

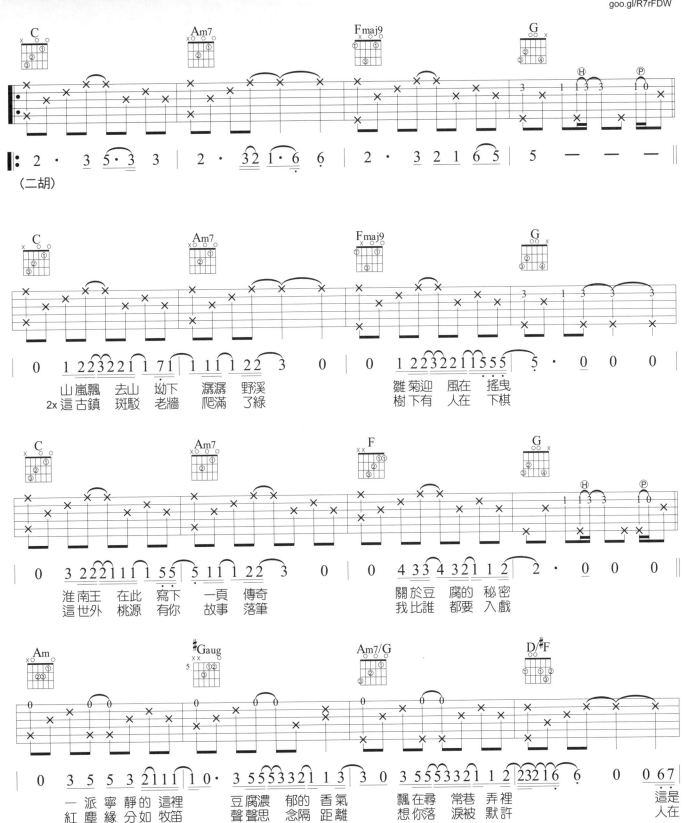

(二胡)

山嵐飄　去山　坳下　潺潺　野溪
2x 這古鎮　斑駁　老牆　爬滿　了綠

雛菊迎　風在　搖曳
樹下有　人在　下棋

淮南王　在此　寫下　一頁　傳奇
這世外　桃源　有你　故事　落筆

關於豆　腐的　秘密
我比誰　都要　入戲

一派　寧靜的　這裡
紅塵　緣分如　牧笛

豆腐濃　郁的　香氣
聲聲思　念隔　距離

飄在尋　常巷　弄裡
想你落　淚被　默許

這是
人在

OP：美商宏聲音樂有限公司 HOMEBOY MUSIC INC

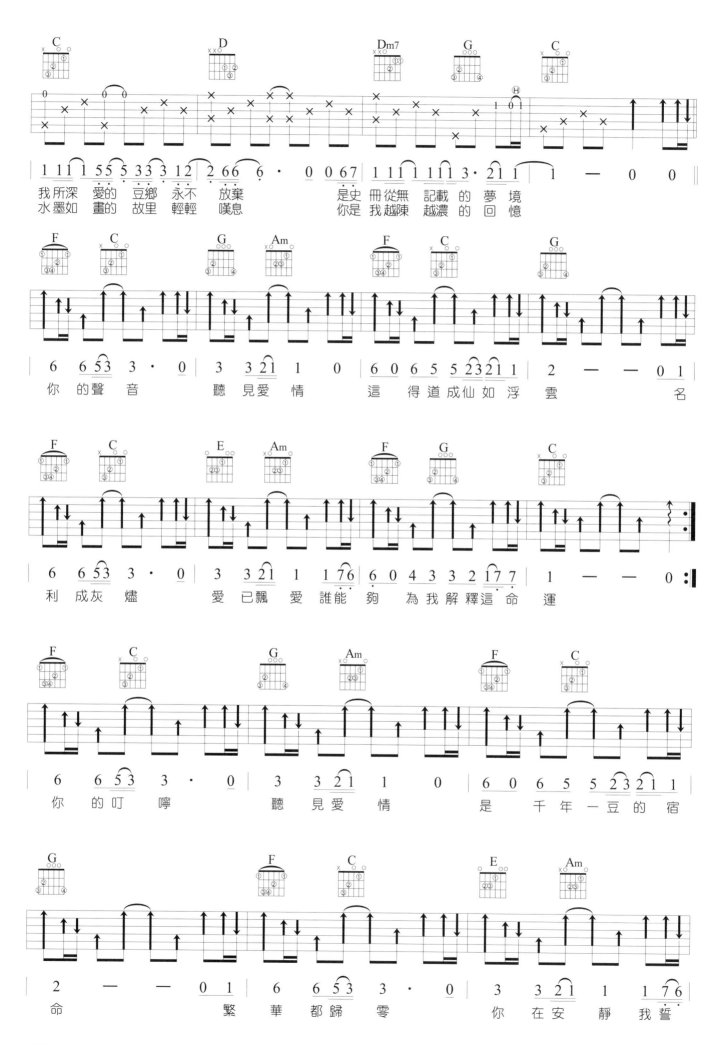

1 1 1 1 5 5 5 3 3 3 1 2 | 2 6 6 6 · 0 0 6 7 | 1 1 1 1 1 1 3 · 2 1 1 | 1 — 0 0 ‖
我 所 深 愛 的 豆 鄉 永 不 放 棄　　是 史 冊 從 無 記 載 的 夢 境
水 墨 如 畫 的 故 里 輕 輕 嘆 息　　你 是 我 越 陳 越 濃 的 回 憶

6 6 5 3 3 · 0 | 3 3 2 1 1 0 | 6 0 6 5 5 2 3 2 1 1 | 2 — — 0 1 |
你 的 聲 音　　聽 見 愛 情　　這 得 道 成 仙 如 浮 雲　　名

6 6 5 3 3 · 0 | 3 3 2 1 1 1 7 6 | 6 0 4 3 3 2 1 7 7 | 1 — — 0 :‖
利 成 灰 燼　　愛 已 飄 愛 誰 能 夠　　為 我 解 釋 這 命 運

6 6 5 3 3 · 0 | 3 3 2 1 1 0 | 6 0 6 5 5 2 3 2 1 1 |
你 的 叮 嚀　　聽 見 愛 情　　是 千 年 一 豆 的 宿

2 — — 0 1 | 6 6 5 3 3 · 0 | 3 3 2 1 1 1 7 6 |
命　　　　繁 華 都 歸 零　　你 在 安 靜 我 誓

28

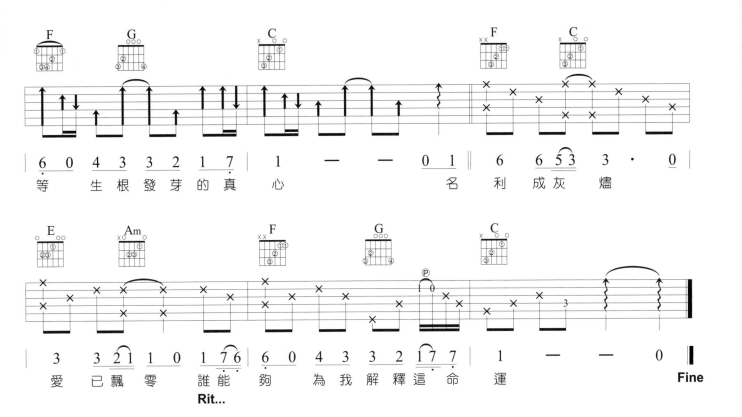

等 生根發芽的真 心　　　名 利 成灰 燼

愛 已飄零 誰能 夠 為我解釋這 命 運　　Fine

Rit...

就這樣

Key: F#　Play: E　Capo: 2　Tempo: 4/4 ♩= 65

演唱 / 李榮浩　作詞 / 施人誠　作曲 / 李榮浩

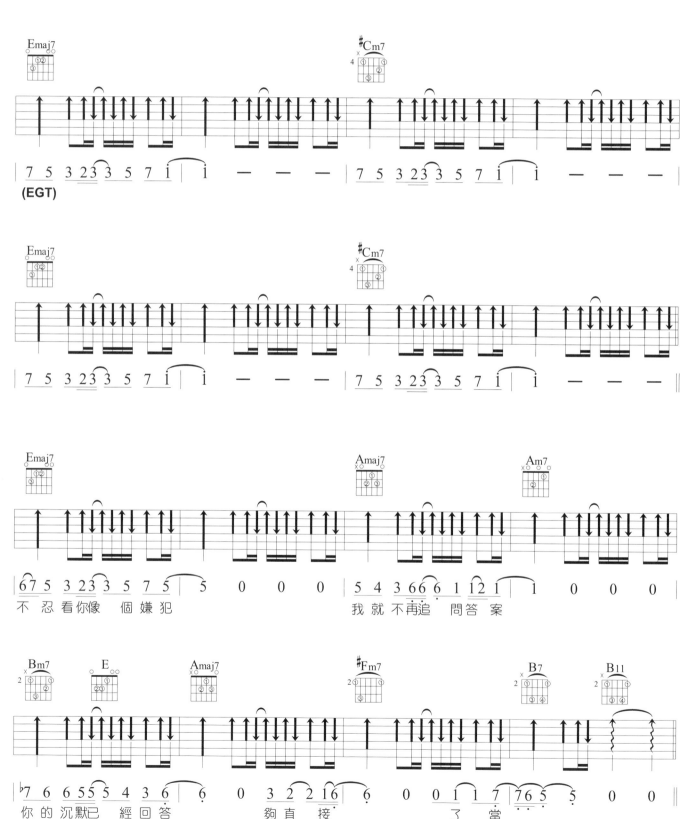

(EGT)

Emaj7		#Cm7
7 5 3 23 3 5 7 1 \| 1 — — —	7 5 3 23 3 5 7 1 \| 1 — — —	

Emaj7		#Cm7
7 5 3 23 3 5 7 1 \| 1 — — —	7 5 3 23 3 5 7 1 \| 1 — — —	

Emaj7	Amaj7	Am7
6 7 5 3 23 3 5 7 5 \| 5 0 0 0	5 4 3 66 6 1 12 1 \| 1 0 0 0	

不 忍 看你像 個嫌犯　　　我 就 不再追 問答 案

Bm7　E	Amaj7	#Fm7　B7　B11
♭7 6 66 55 5 4 3 6 \| 6 0 3 2 21 6 \| 6 0 0 1 7 76 5 \| 5 0 0		

你 的 沉默已 經回答　　夠直 接　　　了 當

OP：HIM Music Publishing Inc.
酷亞音樂股份有限公司One Asia Music Inc.

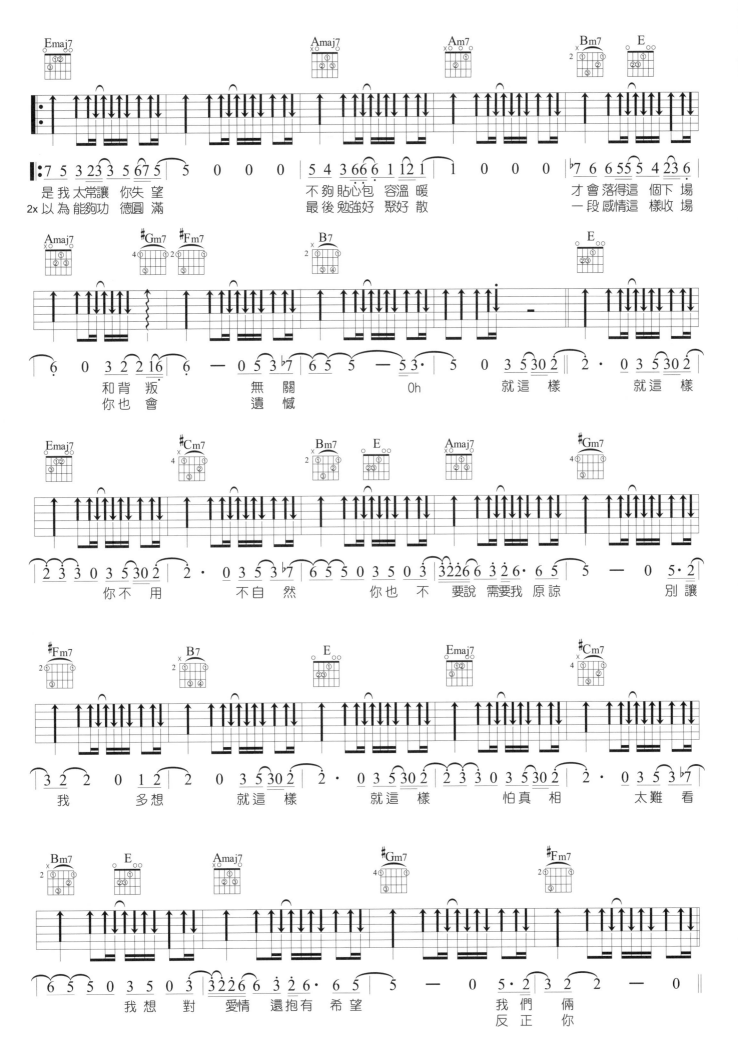

31

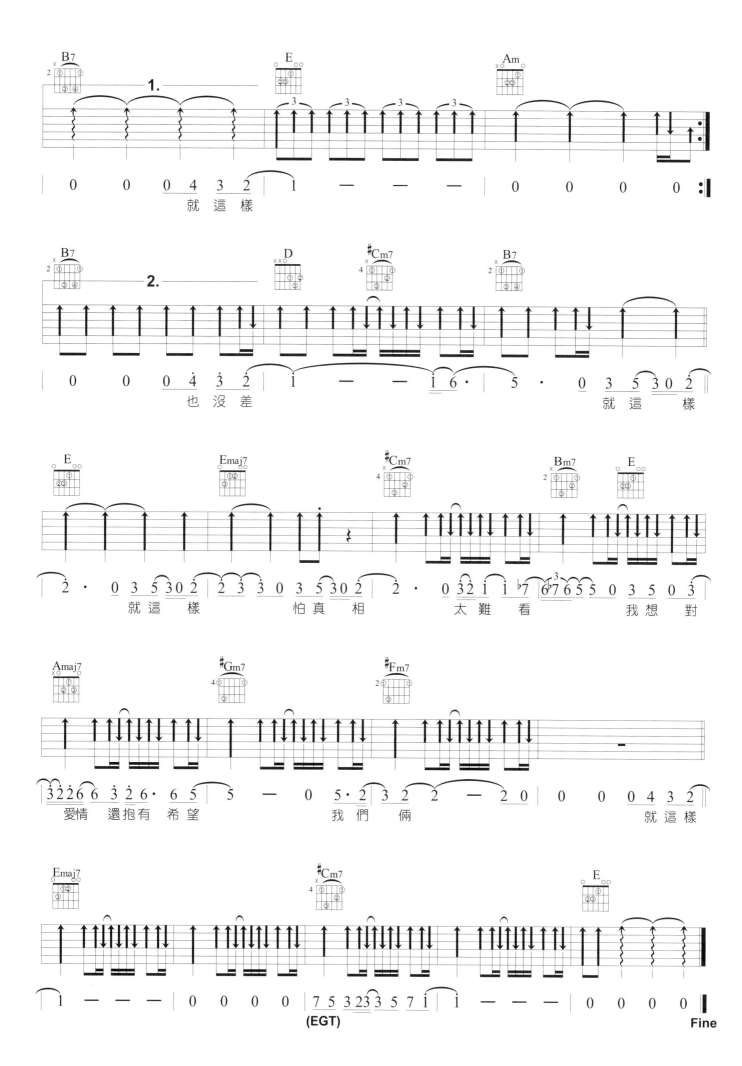

就這樣

也沒差 就這樣

就這樣 怕真相 太難看 我想對

愛情 還抱有希望 我們倆 就這樣

(EGT) Fine

家家酒

演唱 / 家家　作詞 / 葛大為　作曲 / 朱國豪

Key F#　Play G　Tempo 4/4 ♩=66　Tune 各弦調降半音

goo.gl/gOz8zl

| G | D/#F | Em | Em7/D | C | D11 | G |

```
|  5  1  2  4 | 3·34 3445· | 5·11 0134 | 5·11 21 | 0  0  0  0 |
(Piano)
```

| G | G | Em | Cadd9 | G/B | Am7 | D | Dsus4 |

```
| 0  0  0  0 |: 0 22 01 2 1223· | 0 22 01 232 2105 | 5 11 1 01 5 11 1 0 | 0 22 3  4  1 |
               1.2x 抱歉 不是洋娃 娃   微笑 久了會累吧我 怎麼想 就那麼想    懶得再 假  裝
```

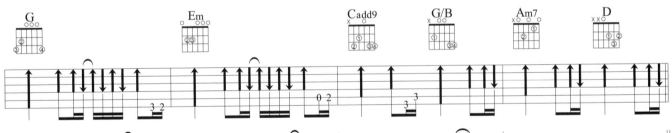

| G | Em | Cadd9 | G/B | Am7 | D |

```
| 0 22 01 2 1223· | 0 22 01 2 355 105 | 5 11 0·1 5 11 1 0 | 0 22 3  4  5 55 |
  抱歉 不擅長模 仿    你想要 的那種優 雅想   哭的話  就哭了啊     管誰的 眼  光我有
                        235
                        那種優
```

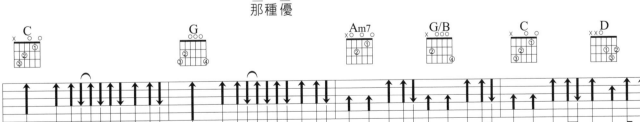

| C | G | Am7 | G/B | C | D |

```
| 5 4 4 4 4 0 1 5 5 4 4 4 0 4 4 | 4 3 3 3  3 0 4 4 3 3 3 0 5 5 | 5 4 4 4 4 i 0 3 3 4 4 i 0 | 4 4 4 4 i 2  2    1 |
  一點累 才沒 回嘴 你認 為的  自 以為  並不是 無所 謂  別把愛 情 變成惡 趣味
                                    53                                              16 5
                                    以為
```

OP：UNIVERSAL MUSIC PUBLISHING LTD

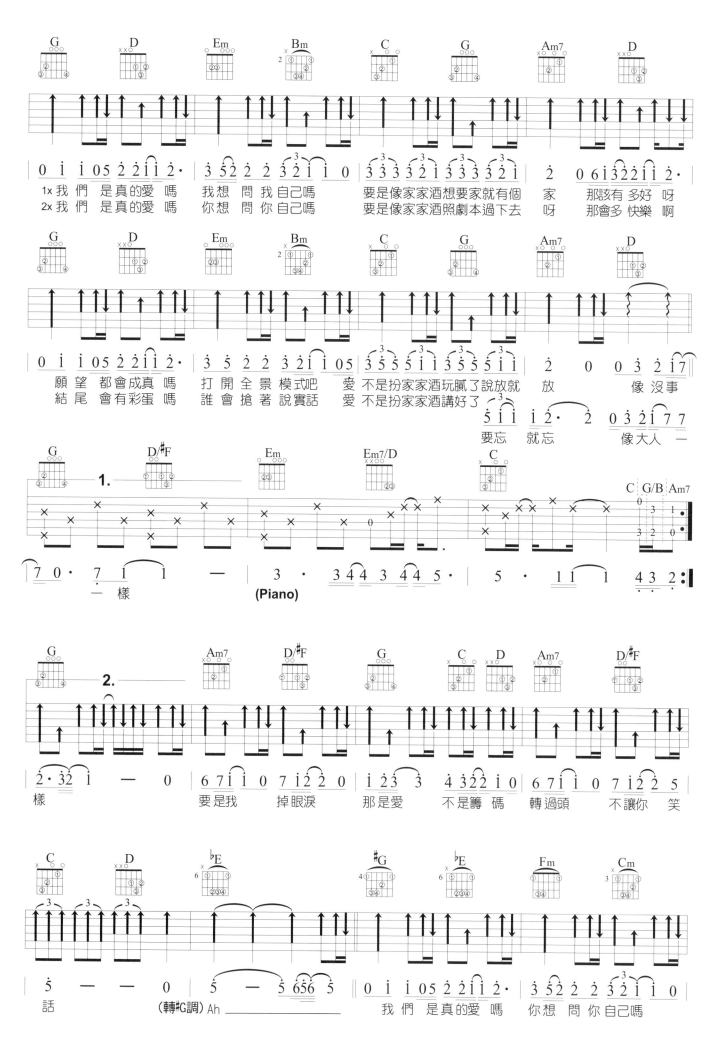

34

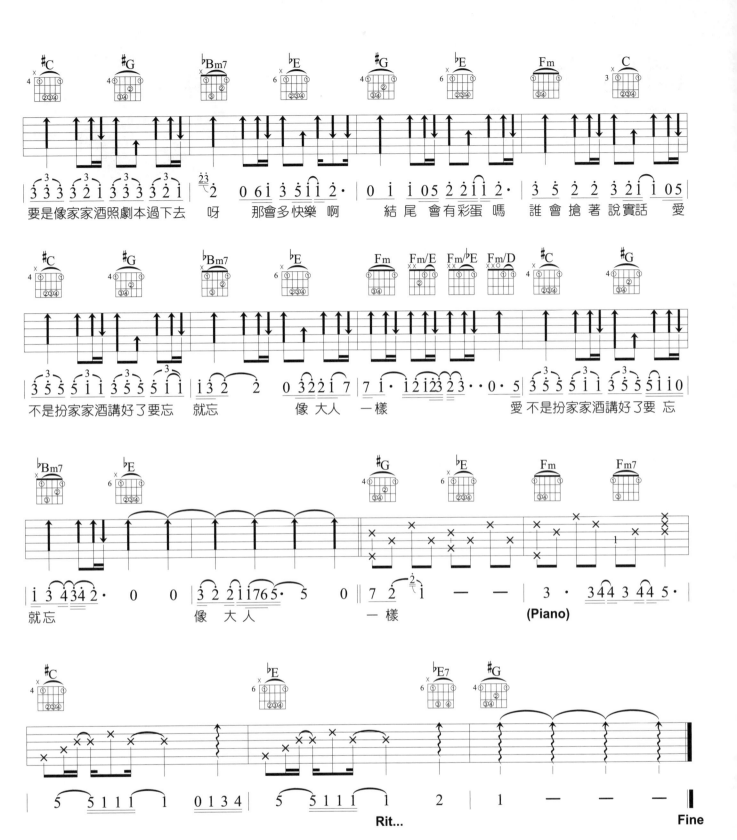

要是像家家酒照劇本過下去　呀　那會多快樂　啊　結尾　會有彩蛋嗎　誰會搶著說實話　愛

不是扮家家酒講好了要忘　就忘　　像　大人　一樣　　愛不是扮家家酒講好了要 忘

就忘　　像　大人　一樣　　(Piano)

Rit...　　　　　Fine

南山南

Key **C**　Play **C**　Tempo **4/4** ♩ = 65

演唱 / 張磊（原唱：馬頔）　詞曲 / 馬頔

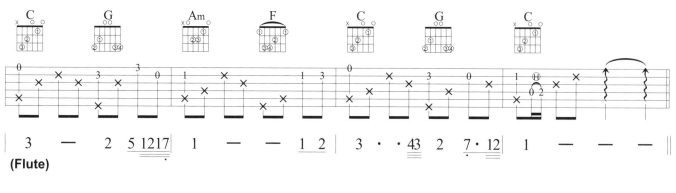

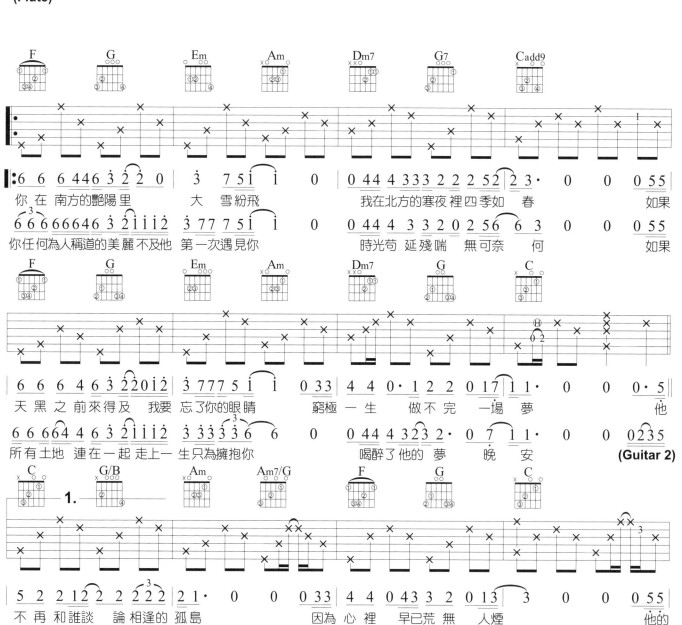

你 在 南方的艷陽里　　大 雪 紛飛　　　我在北方的寒夜裡四季如 春　　如果

你任何為人稱道的美麗不及他 第一次遇見你　　時光苟 延殘喘 無可奈 何　　如果

天 黑 之 前來得及 我要 忘了你的眼睛　　窮極 一生 做不完 一場夢　　他

所有土地 連在一起 走上一生只為擁抱你　　喝醉了他的夢 晚 安　　(Guitar 2)

1.

不 再 和誰談 論相逢的 孤島　　因為 心裡 早已荒 無 人煙　　他的

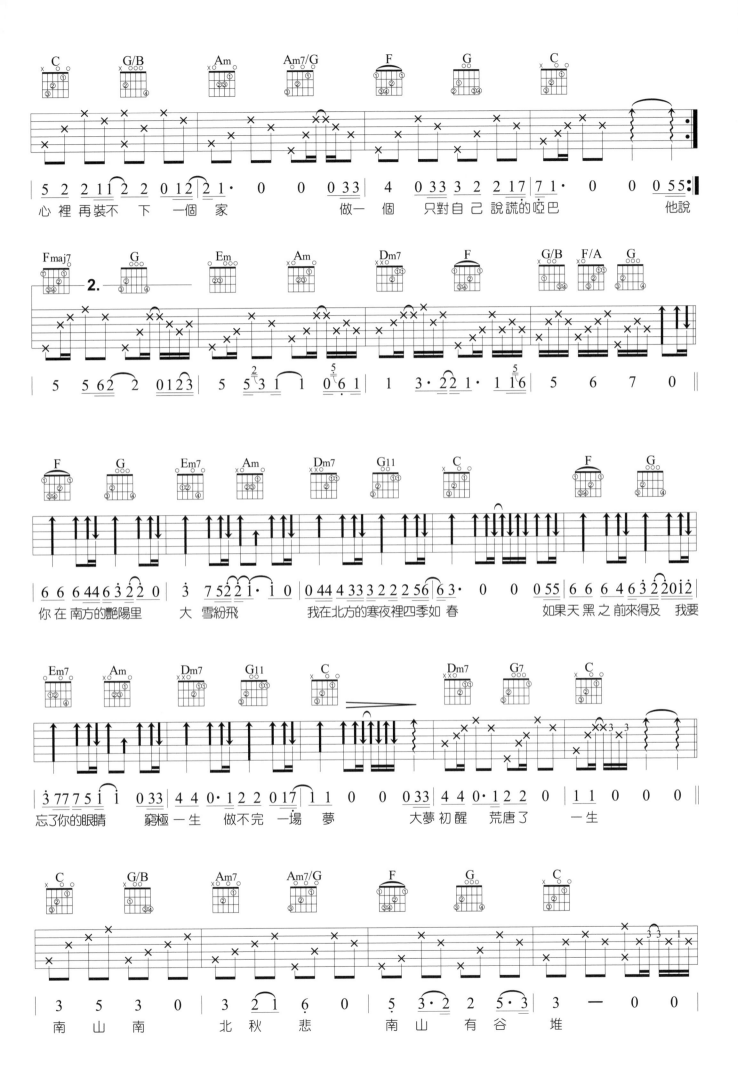

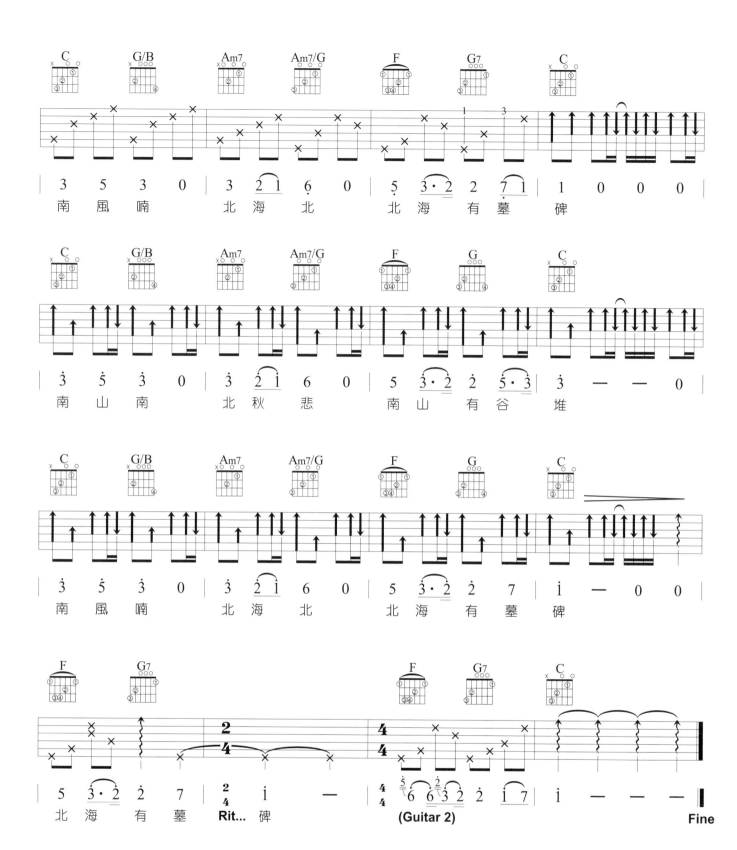

告白氣球

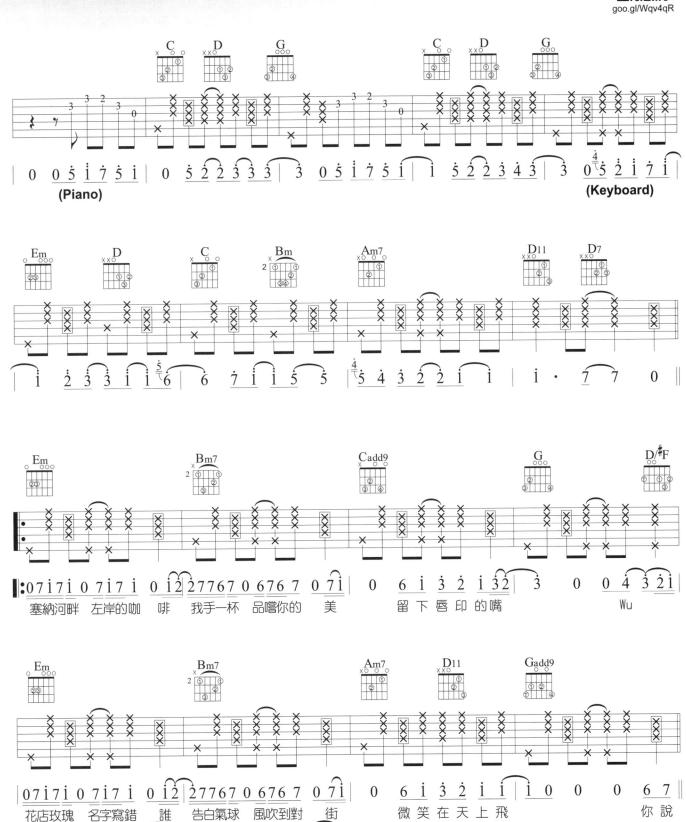

演唱 / 周杰倫　作詞 / 方文山　作曲 / 周杰倫

Key C　Play G　Capo 4　Tempo 4/4 ♩= 90

goo.gl/Wqv4qR

(Piano)

(Keyboard)

塞納河畔 左岸的咖 啡 我手一杯 品嚐你的 美 留下唇印 的嘴 Wu

花店玫瑰 名字寫錯 誰 告白氣球 風吹到對 街 微 笑 在 天 上 飛 你 說

2x 誰　街

OP：JVR Music Int'l Ltd.

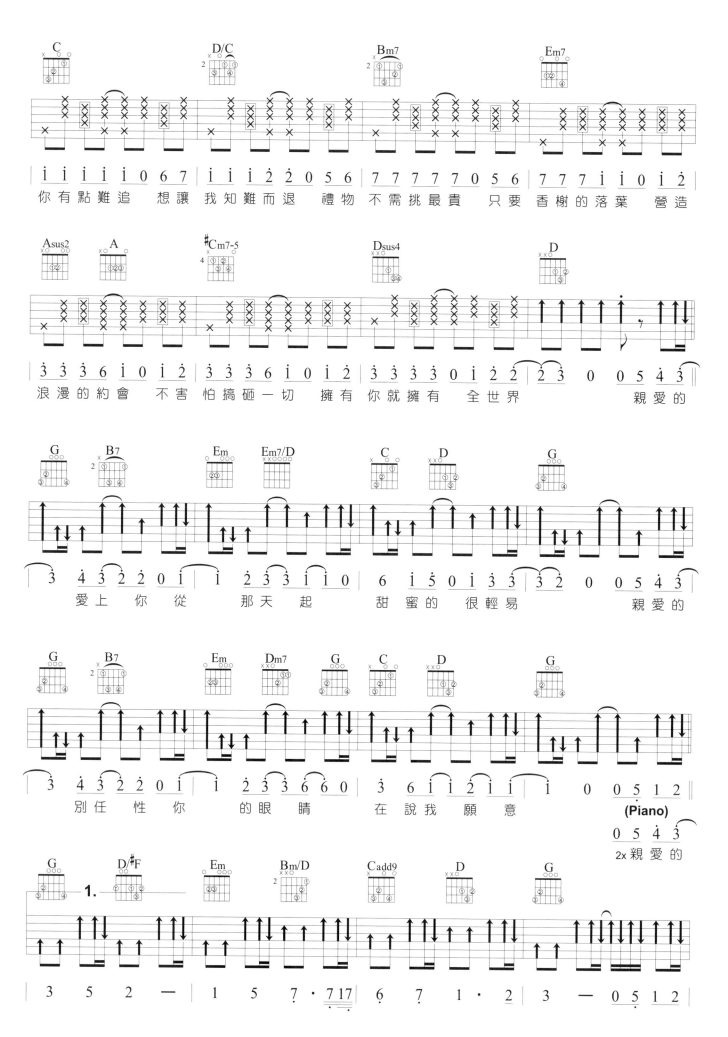

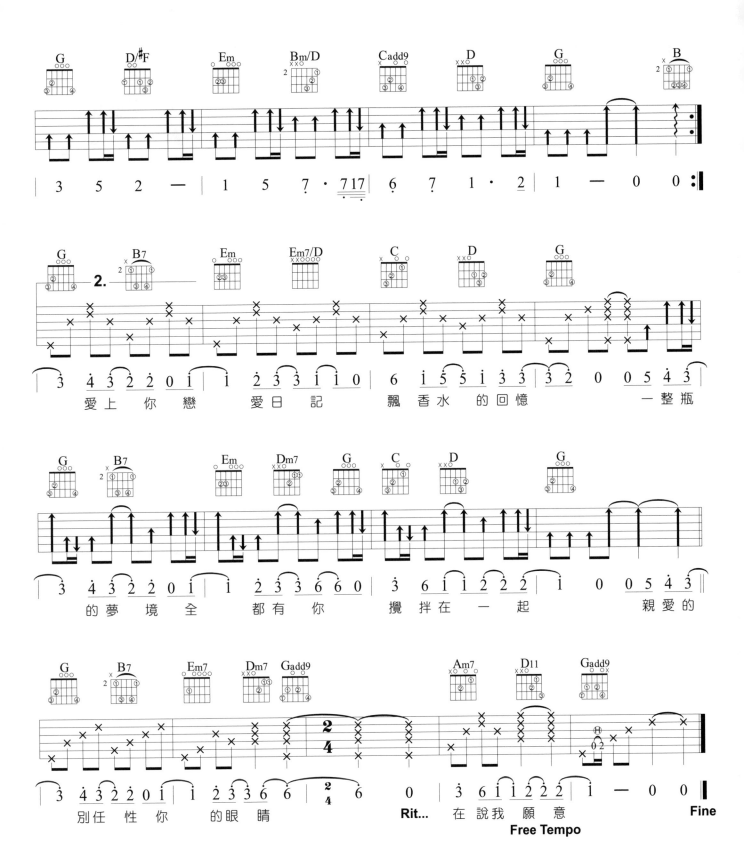

你啊你啊

Key A　Play A　Tempo 4/4 ♩= 62

演唱 / 魏如萱　詞曲 / 魏如萱

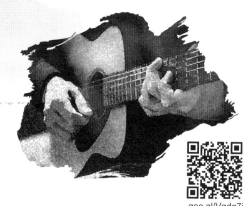

goo.gl/Vqdg7j

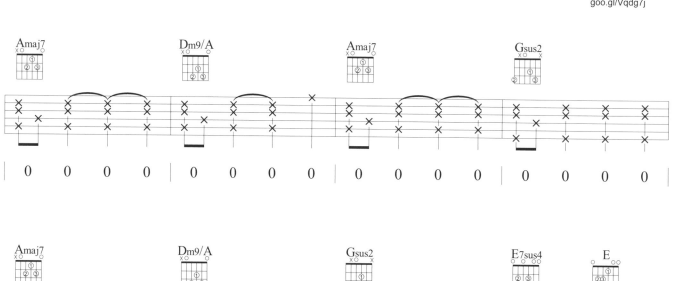

(Cello)

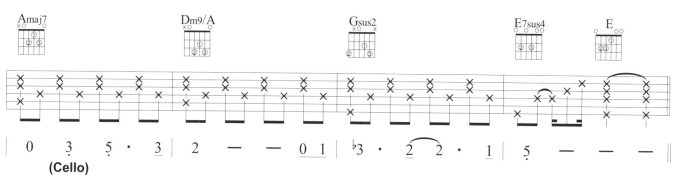

我最喜歡和　你一起　　發生的　　是最平淡最簡單的日　　常

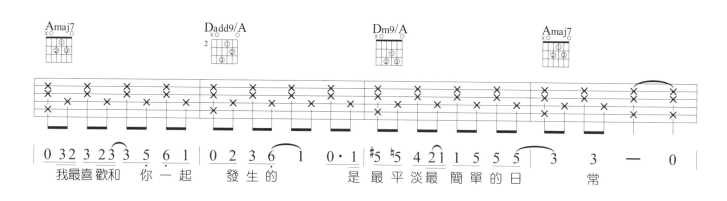

面對面看著　彼此咀　嚼食物　　是最平靜最安心的　時　光

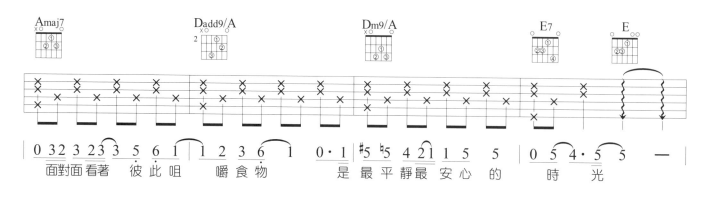

42

OP : UNIVERSAL MUSIC PUBLISHING LTD

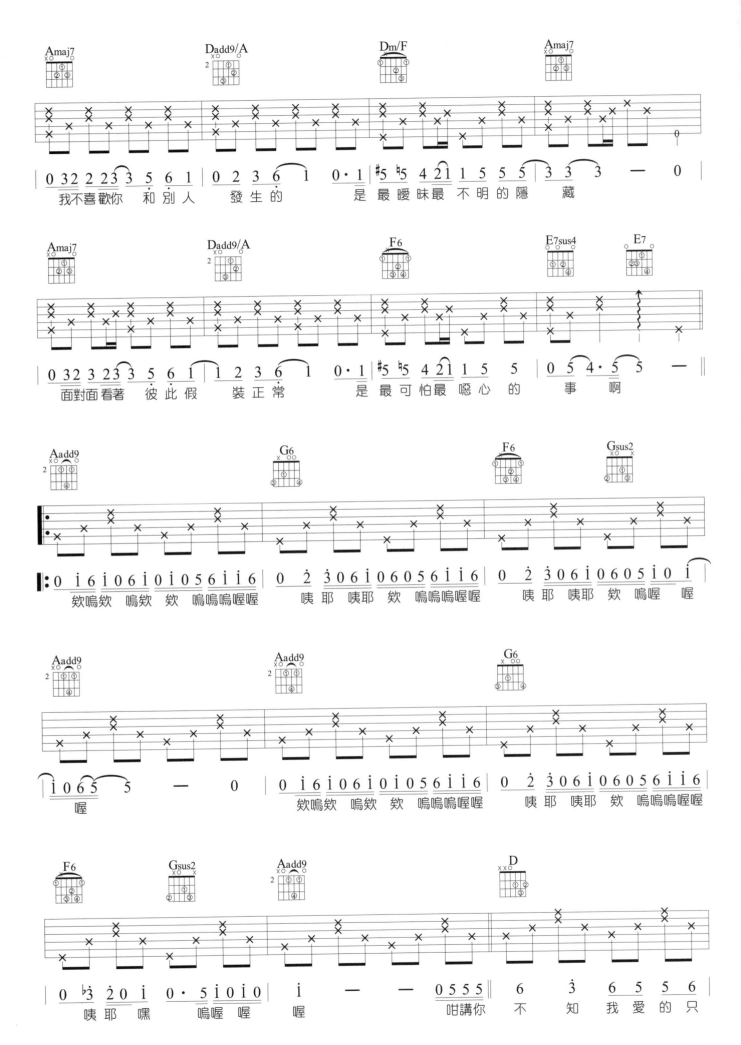

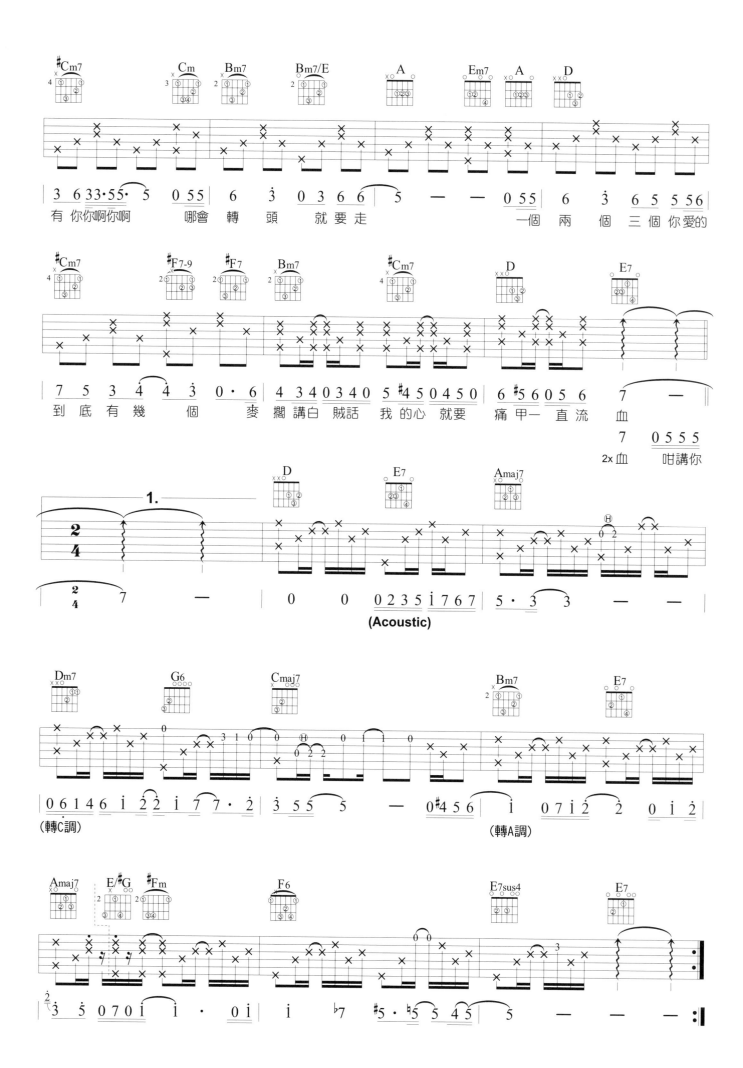

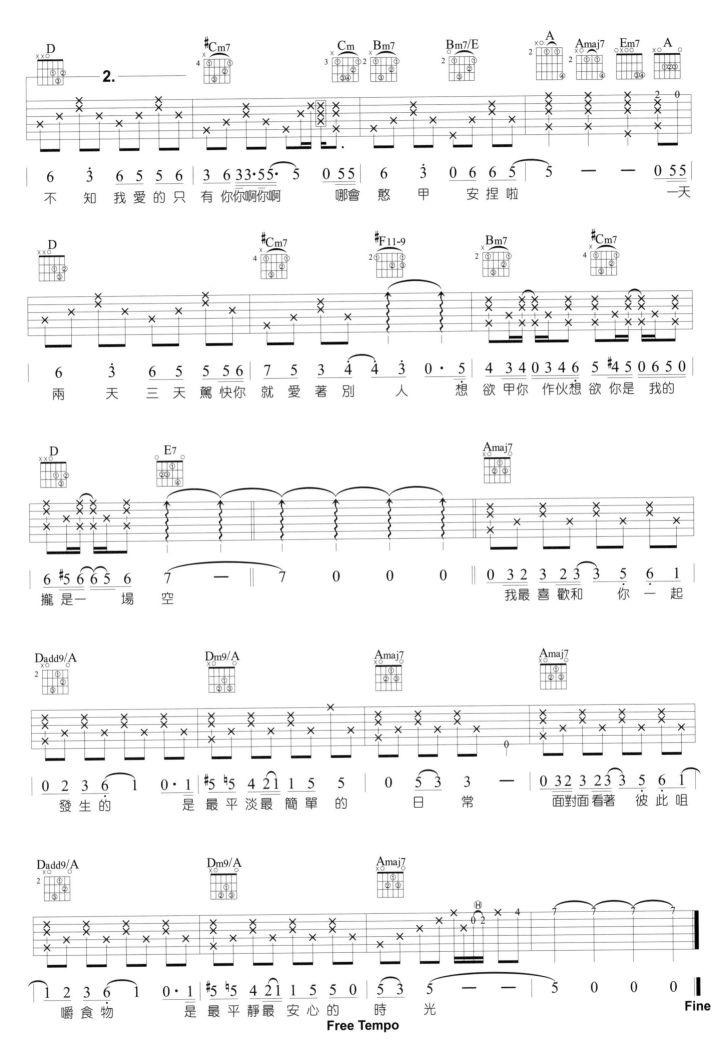

你，好不好

Key Bb　Play G　Capo 3　Tempo 4/4 ♩=80

演唱 / 周興哲　作詞 / Eric周興哲、吳易緯　作曲 / Eric周興哲

goo.gl/OlZc2k

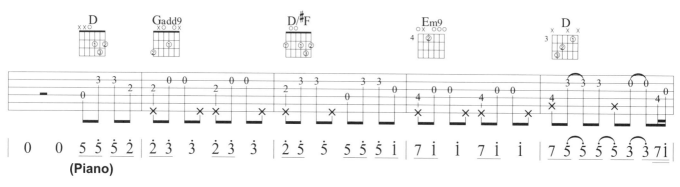

(Piano)

```
0  0 5 5 5 2 | 2 3  3  2 3  3 | 2 5  5  5 5 5 1 | 7 1  1  7 1  1 | 7 5 5 5 5 3 3 7 1 ‖
```

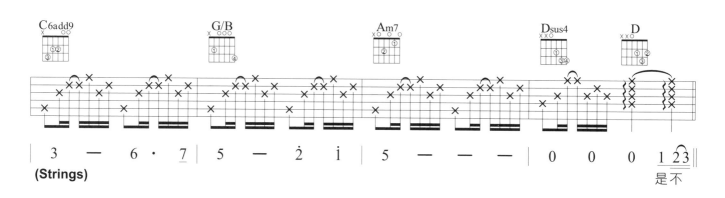

(Strings)

```
3  —  6 · 7  5  —  2 1 | 5  —  —  — | 0  0  0 1 2 3 ‖
```
是不

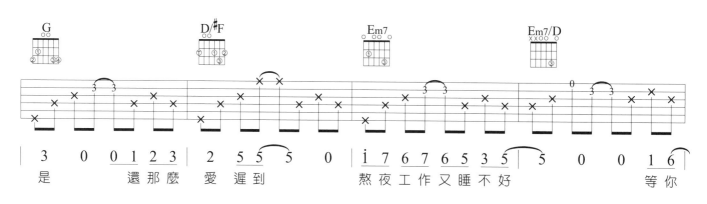

```
3   0   0 1 2 3 | 2  5 5  5  0 | 1 7 6 7 6 5 3 5 | 5  0  0 1 6 ‖
```
是 　 還那麼 愛遲到 　 熬夜工作又睡不好 　 等你

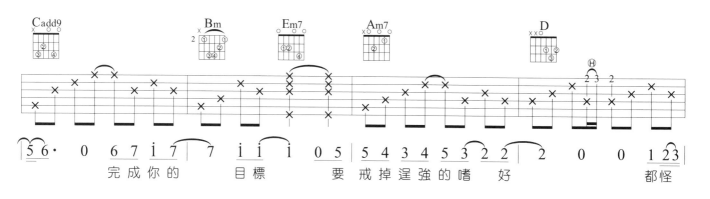

```
5 6 · 0  6 7 1 7  7 1 1  1 | 0 5 5 4 3 4 5 3  2 2 | 2  0  0 1 2 3 ‖
```
完成你的 　 目標 要戒掉逞強的嗜 好 　 都怪

OP : UNIVERSAL MUSIC PUBLISHING LTD

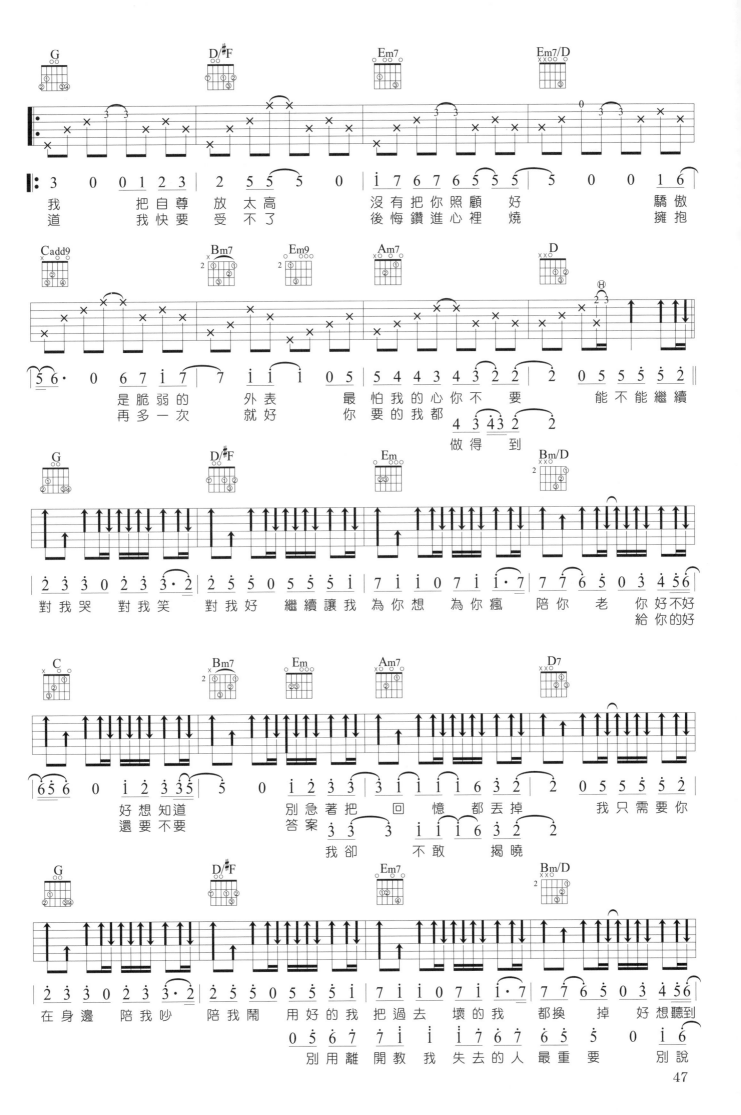

47

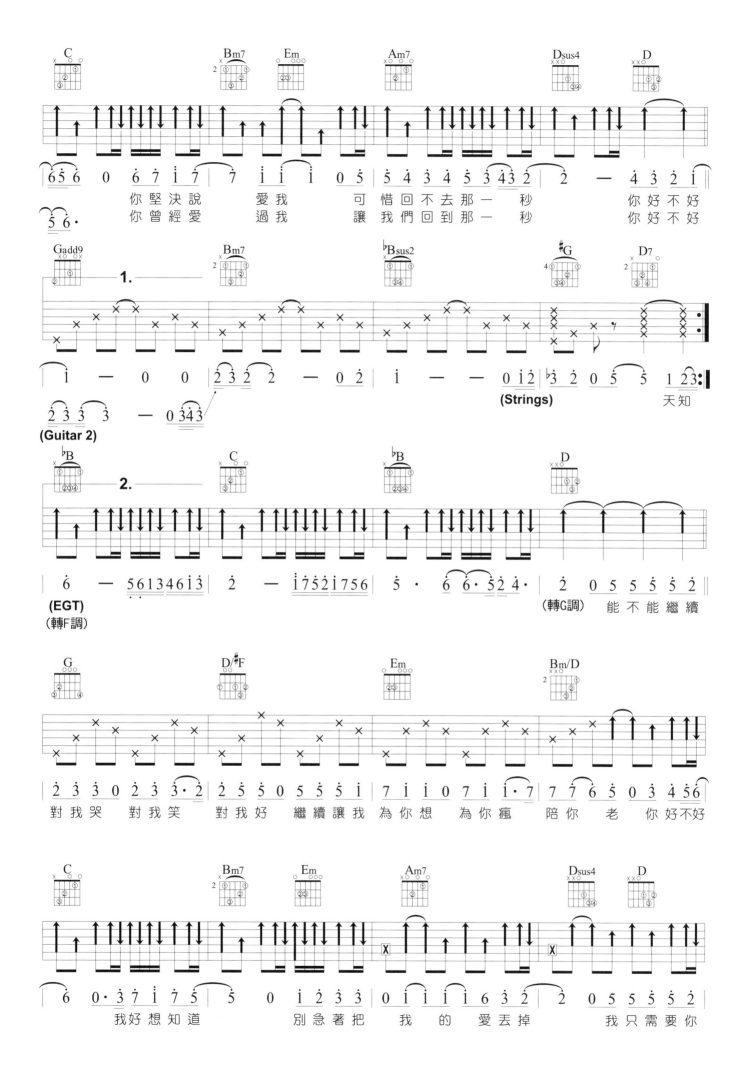

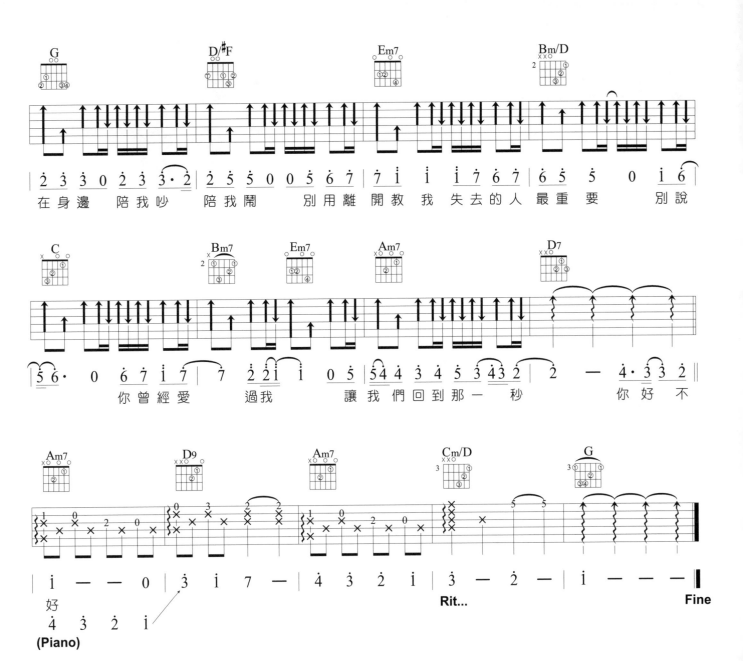

漂向北方

Key: E♭　Play: C　Capo: 3　Tempo: 4/4 ♩= 87

演唱 / 黃明志&王力宏　詞曲 / 黃明志

goo.gl/p3JHA1

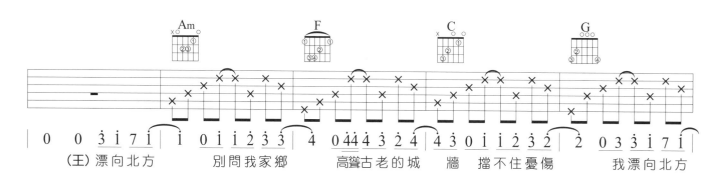

```
Am                    F                C                G
0   0  3 i 7 i | i  0 i i i 2 3 3 | 4  0 4 4 4 3 2 4 | 4 3 0 i i i 2 3 2 | 2  0 3 3 i 7 i
(王)漂向北方      別問我家鄉      高聳古老的城 牆  擋不住憂傷      我漂向北方
```

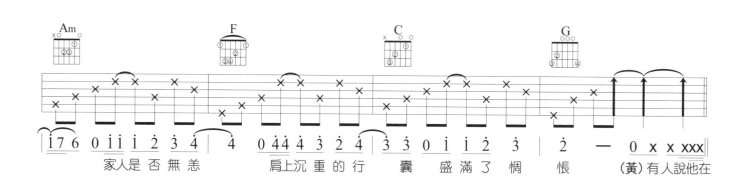

```
Am                    F                C                G
i 7 6 0 i i i 2 3 4 | 4  0 4 4 4 3 2 4 | 3 3 0 i i i 2 3 | 2  —  0 x x xxx
家人是否無恙      肩上沉重的行 囊  盛滿了惆 悵  (黃)有人說他在
```

```
Am                              F                              C
x x x x x x x x x x x x x x 0 x x xx | x x x x x x x x x x x x x x x 0 x x | x x x x x x 0 x x x x x x x x x
老家欠了一堆錢需要避避風頭  有人說他練就了一身武藝卻沒機會嶄露    有人 失去了自我 手足無措四處漂流有人
6 6 6 5   6   6 5 6 5   i  0 6 6 5    6   6 5   6 6 5 6 5   i   0 5 5 5    5 5 5 5   i  5 5 5 5 5 5 i 7 7 7
2x 太髒太混 濁 他說不喜 歡   車太混 亂 太匆 忙 他還不習 慣   人行道 一雙又一 雙 斜視冷漠的眼光他經常
```

```
G                              Am                          F
x x x x x x x x x x x x x x x x 0 6 6 5 | 6  6 6 6 6 5 6 6   6 6 6 5 | 6 6 6 5 6 6 6 6 6 5 6 6  6 6 6 5
為了夢想為了三餐為養家餬口  他住在 燕 郊 區殘破的求職 公 寓擁擠的 大樓裡堆滿陌生人都來自 外 地他埋頭
7 7 7 7 7 x x x x 0 7 7 5   i 6 5   6 6 6   i 6 5 6 6 6   i 6 5   6 6 6  i 0 5 5
將自己灌醉強迫融入 這大染 缸 走著 腳步蹣 跚 二鍋頭在 搖 晃失意的 人啊偶爾醉倒在那胡同 陌 巷 咀嚼
```

OP：UNIVERSAL MUSIC PUBLISHING LTD

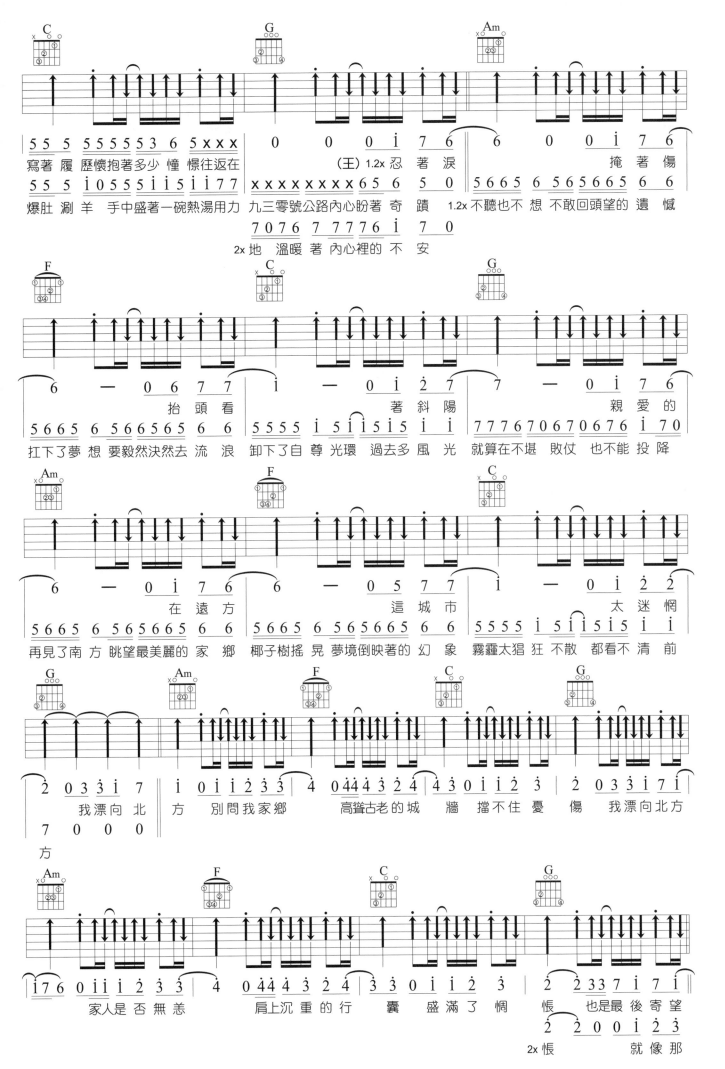

51

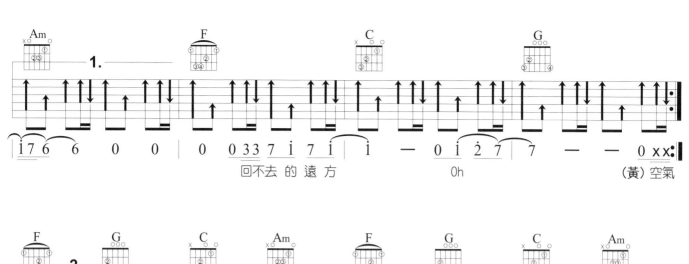

回不去的遠方　　Oh　　　　(黃)空氣

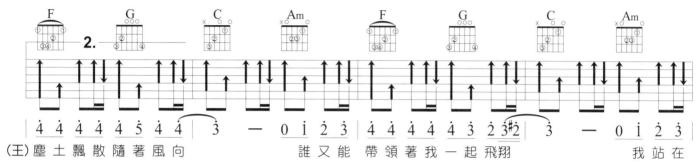

(王)塵土飄散隨著風向　　誰又能 帶領著我 一起飛翔　　我站在

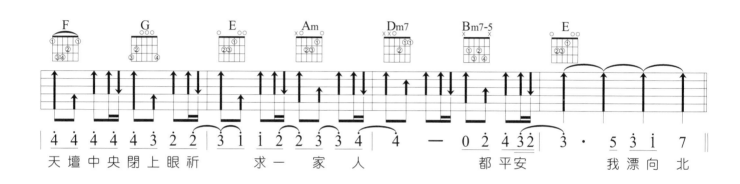

天壇中央閉上眼祈求一家人　都平安　　我漂向北

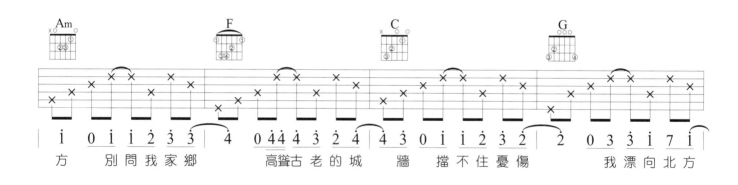

方　別問我家鄉　高聳古老的城 牆 擋不住憂傷　我漂向北方

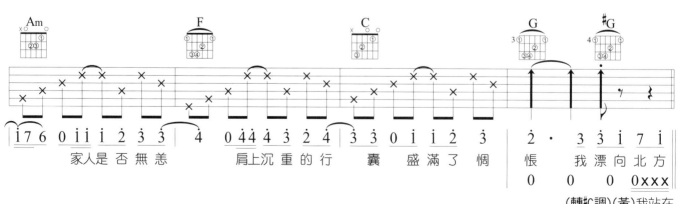

家人是否無恙　肩上沉重的行 囊 盛滿了惆 悵　我漂向北方

(轉#C調)(黃)我站在

52

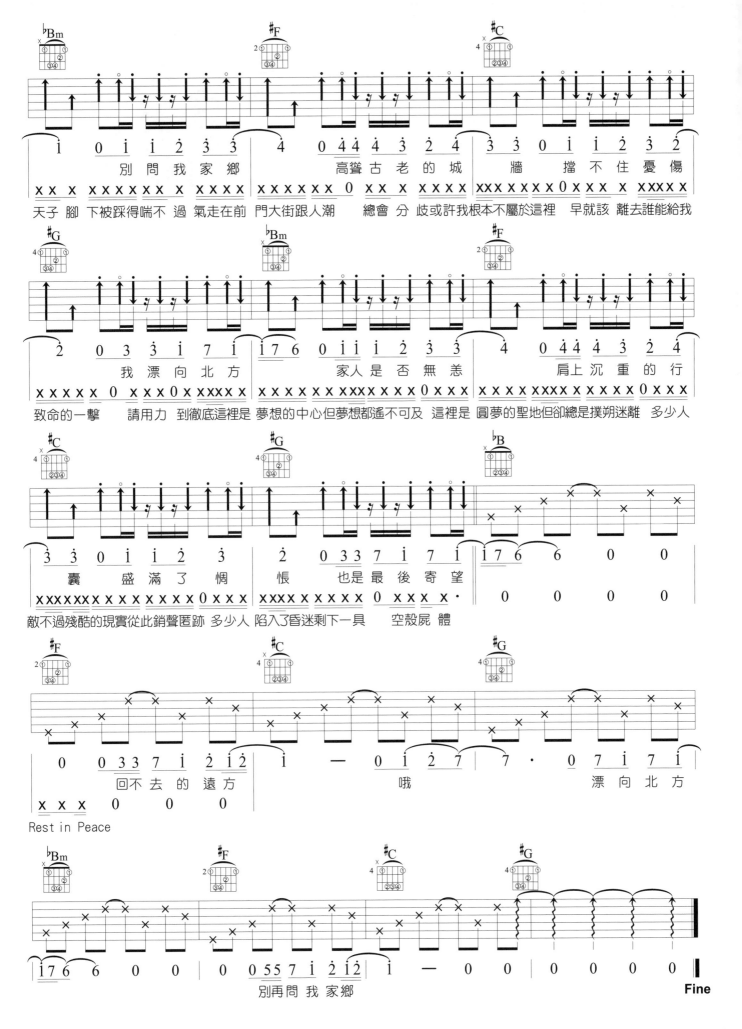

Rest in Peace

Fine

如果再見

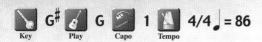

Key	Play	Capo	Tempo
G#	G	1	4/4 ♩ = 86

演唱 / 韋禮安　作詞 / 林建良　作曲 / 韋禮安

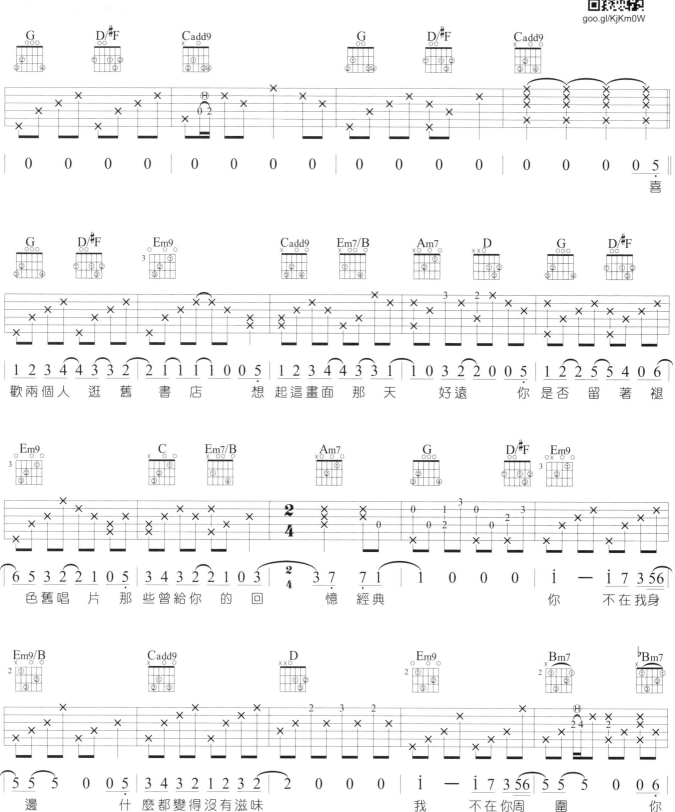

OP：Linfair Music Publishing Ltd. 福茂著作權

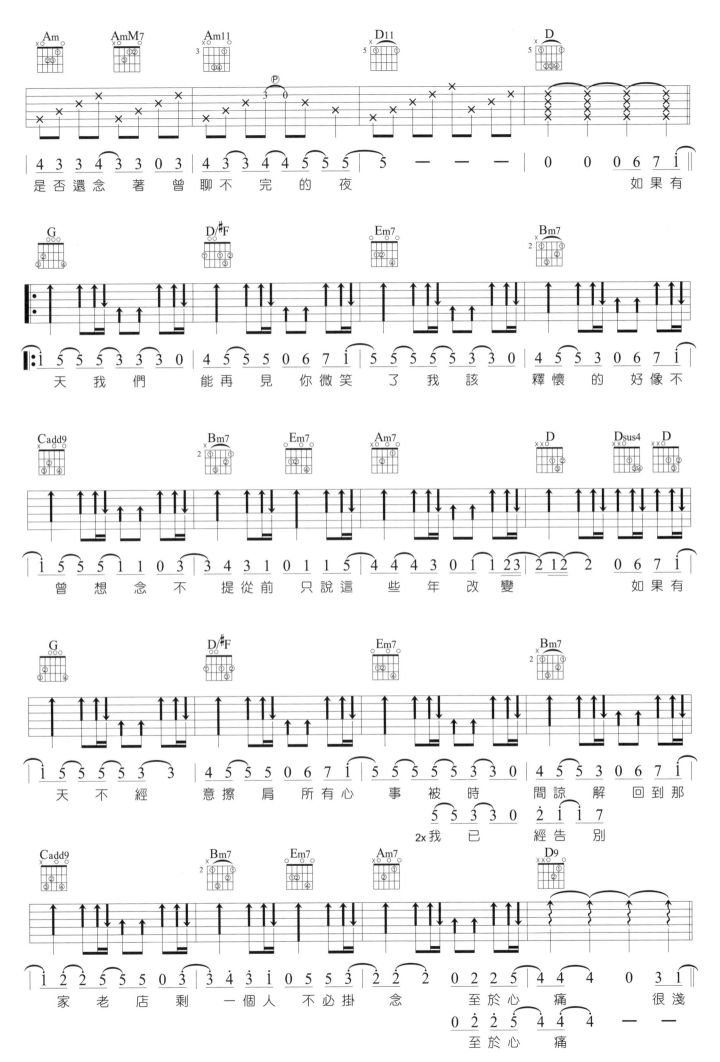

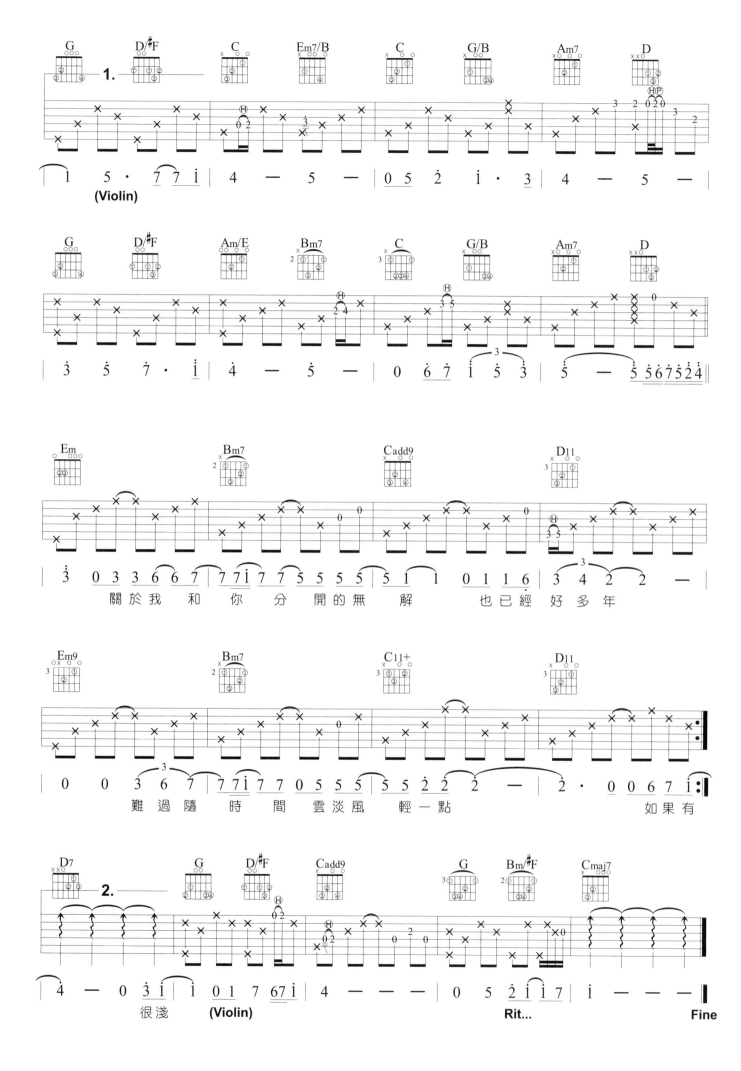

我們的總和

Key	G	Play	G	Tempo	4/4 ♩= 60

演唱 / 艾怡良　詞曲 / 艾怡良

Free Tempo

時而進展時 而 退縮　　　誰丟出這個複 雜 無 解 的 習 題　紙 簍 裡
2x 著鉛筆　　　在小點數旁四 捨 五 入 的 游 　移　 我們努

囤 積 許 多 錯 誤　　　嘗 試 睡　　去　　習 慣 跟 著 表 格 前 進　　　忘 了 翻 頁 的
力 簡 化 成 各 自　　　模 樣 而　　去　　話 說 回 來 我 的 苦 衷　　　最 大 的 弱 點

空 白 也 是 片 天　地　　有 時 糊 塗 也 是 種 幸 福　　不 藥 而　　癒　　　　　　你的
一 直 是 算 數 問 題　　無 論 我 怎 麼 截 彎 取 直　　找 不 回 你

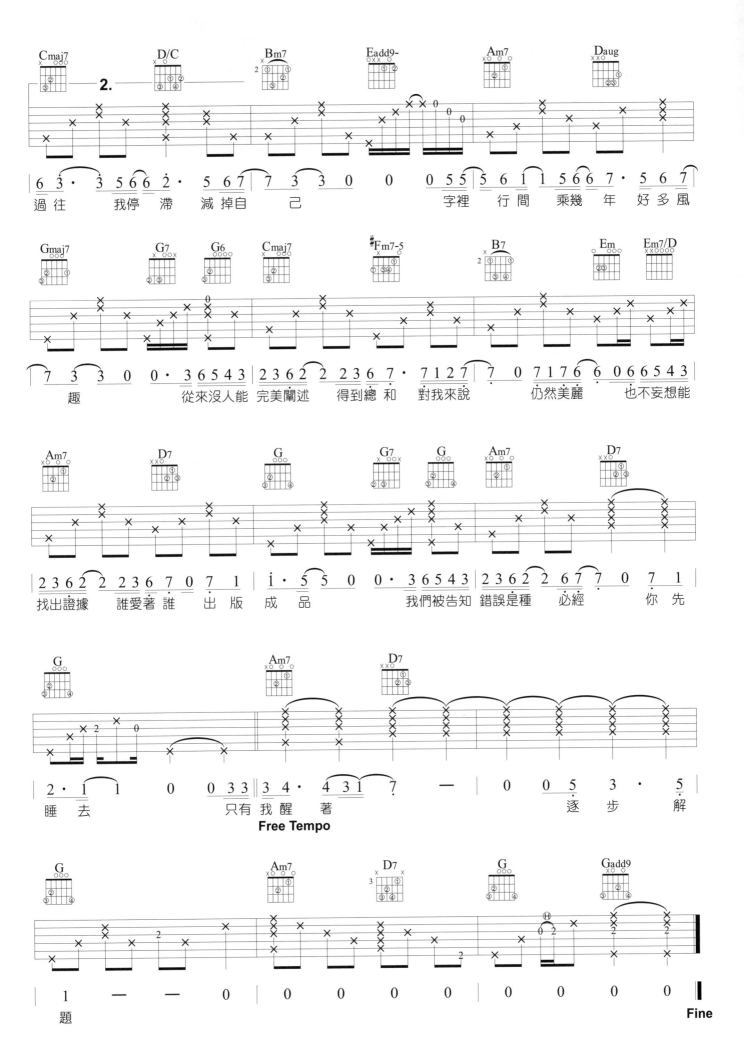

59

不曾回來過

goo.gl/vxRYP8

Key	Play	Capo	Tempo
G#	E	4	4/4 ♩ = 85

演唱 / 李千娜　詞曲 / 陳鈺羲

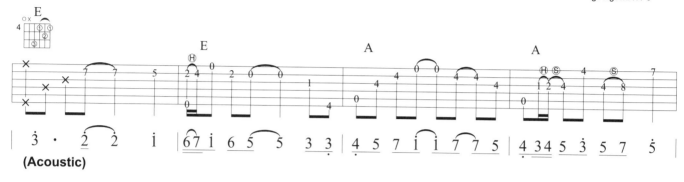

(Acoustic)

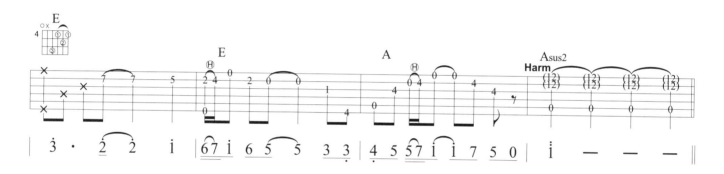

Harm

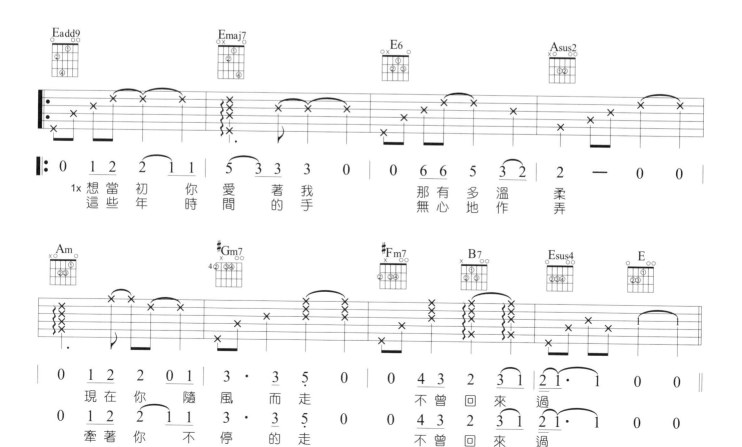

1x 想 當 初 你 愛 著 我
這 些 年 時 間 的 手　　那 有 多 溫 柔
　　　　　　　　　　　無 心 地 作 弄

現 在 你 隨 風 而 走　不 曾 回 來 過
牽 著 你 不 停 的 走　不 曾 回 來 過

OP：WARNER/CHAPPELL MUSIC TAIWAN LTD

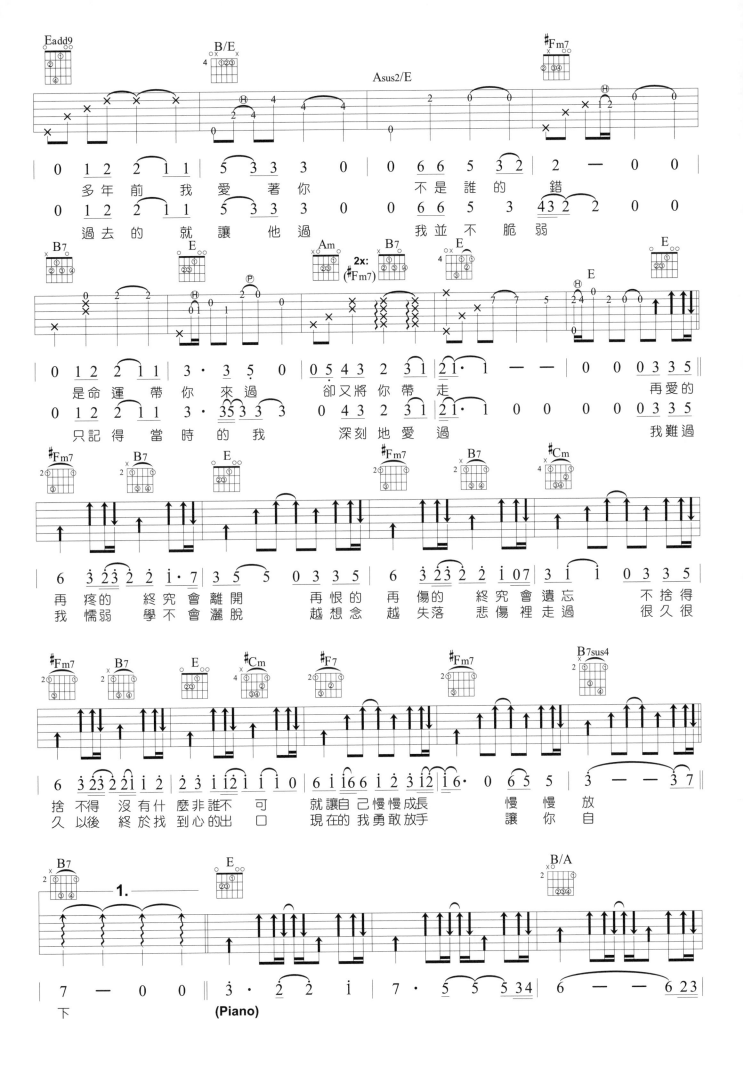

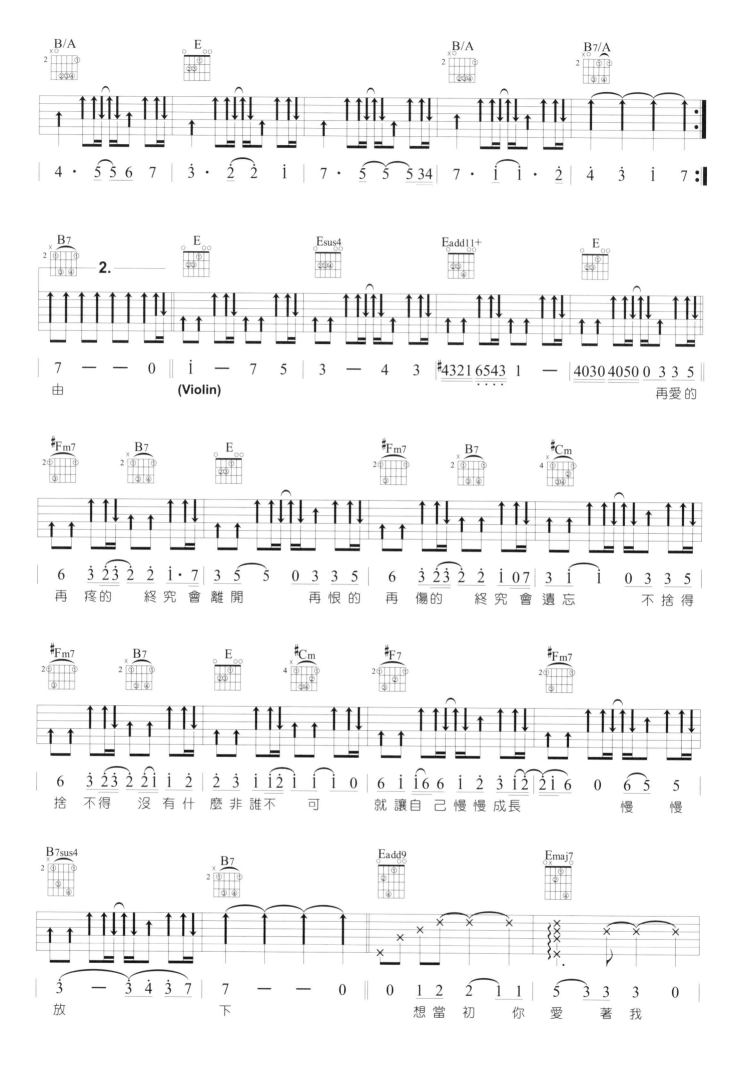

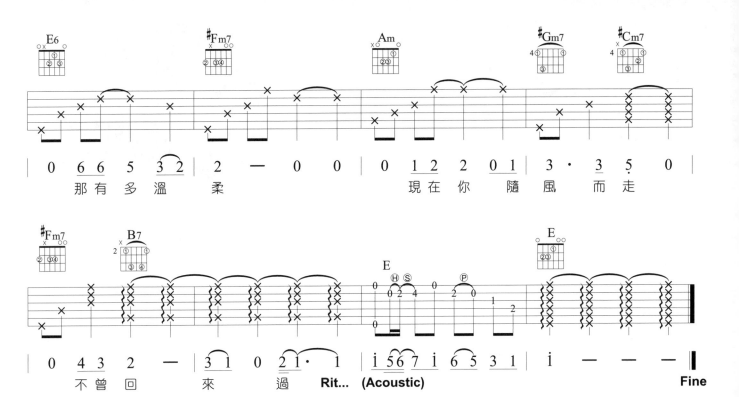

那有多溫 柔　　　現在你隨風而走

不曾回 來 過 Rit... (Acoustic)　　　　Fine

姊妹 2016

Key: D | Play: D | Tempo: 4/4 ♩ = 90

演唱 / 張惠妹　詞曲 / 張雨生

goo.gl/in5dDa

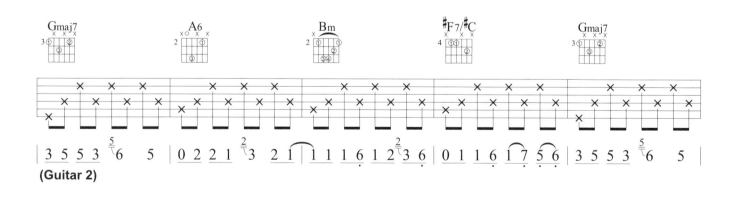

(Guitar 2)

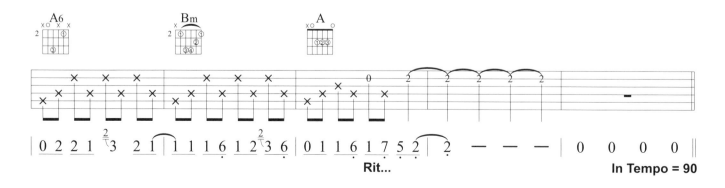

Rit...

In Tempo = 90

64

OP：豐華音樂經紀股份有限公司

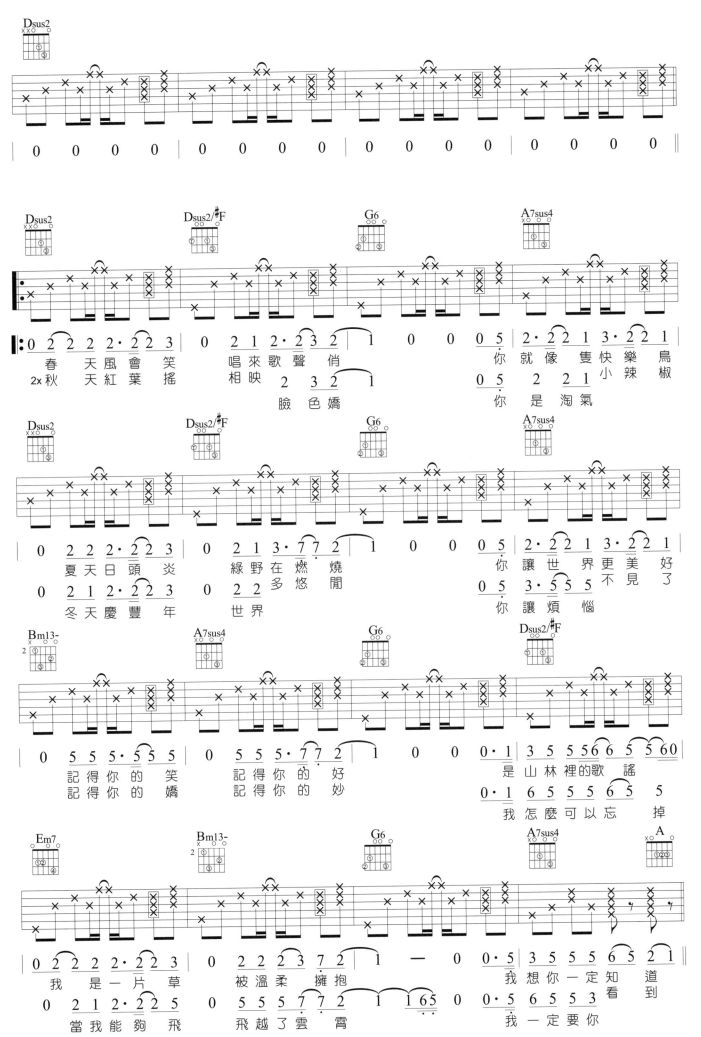

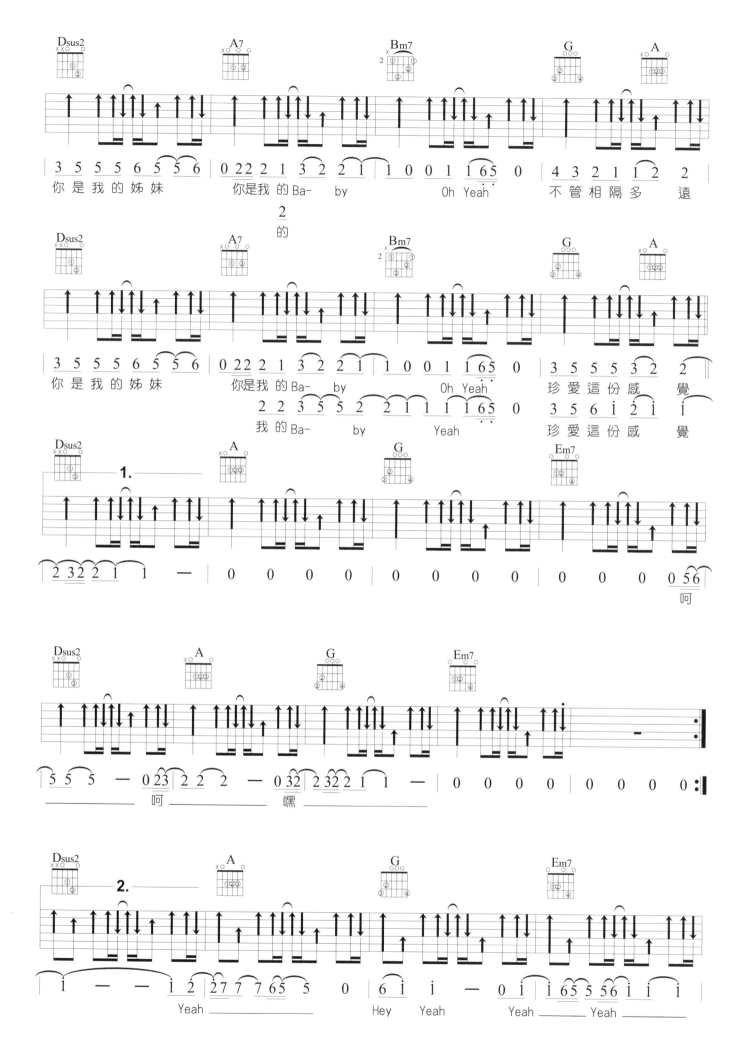

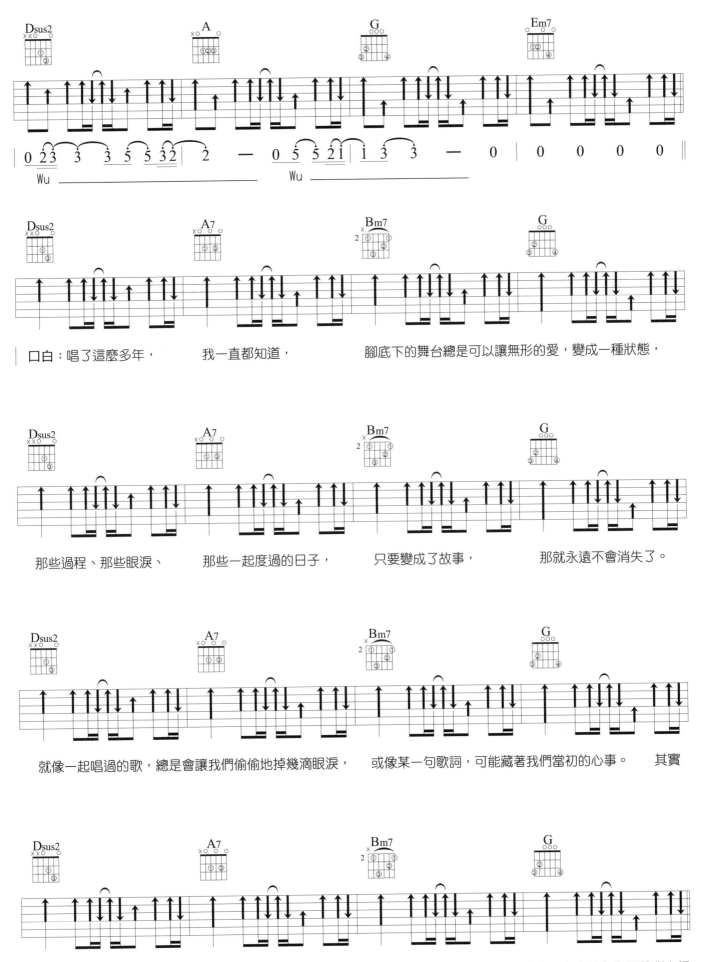

口白：唱了這麼多年， 我一直都知道， 腳底下的舞台總是可以讓無形的愛，變成一種狀態，

那些過程、那些眼淚、 那些一起度過的日子， 只要變成了故事， 那就永遠不會消失了。

就像一起唱過的歌，總是會讓我們偷偷地掉幾滴眼淚， 或像某一句歌詞，可能藏著我們當初的心事。 其實

我也和大家一樣在自己的世界裡，努力地生存、努力地想讓自己活得漂亮，讓我開心地一次次用生命的為你們聲嘶力竭。

比較幸福的是，每當我覺得累了，我知道在我的身邊，　　總有一股強大的力量，

為我撐起一片美麗的天堂。　　　　　我很喜歡看著你們的手，揮舞著我們的節奏，在需要力量的時候，

跟著我一起指向天空。　　　　　他們說，每個人心裡都有一首屬於自己的張惠妹，但我想說的是，

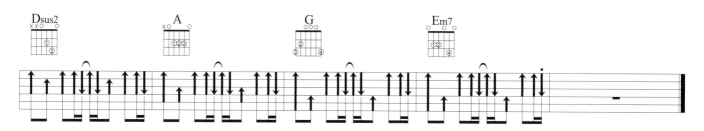

這些歌之所以有了動人的生命，　　那是因為，　裡面住著你們，　　住著，　愛聽我唱歌的你們。

Fine

在沒有你以後

Key A　Play G　Capo 2　Tempo 4/4 ♩ = 66

演唱 / 謝和弦&張智成　詞曲 / 謝和弦

goo.gl/F6akez

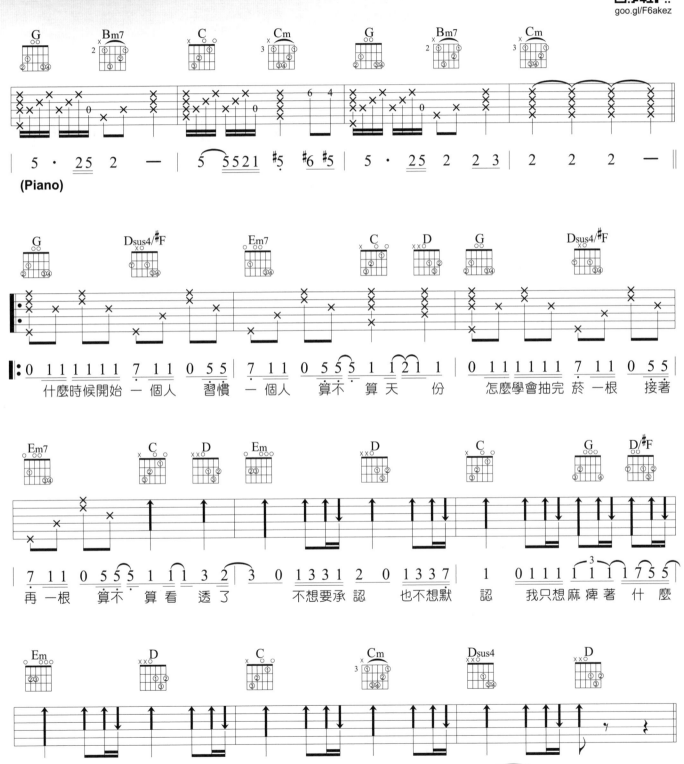

(Piano)

什麼時候開始 一個人　習慣 一個人　算不算天份　怎麼學會抽完菸 一根　接著

再一根　算不算看透了　不想要承認　也不想默認　我只想麻痺著 什麼

不需要過問　也不必再問　就讓時間捫心自問　有多久

2x時間捫心自問

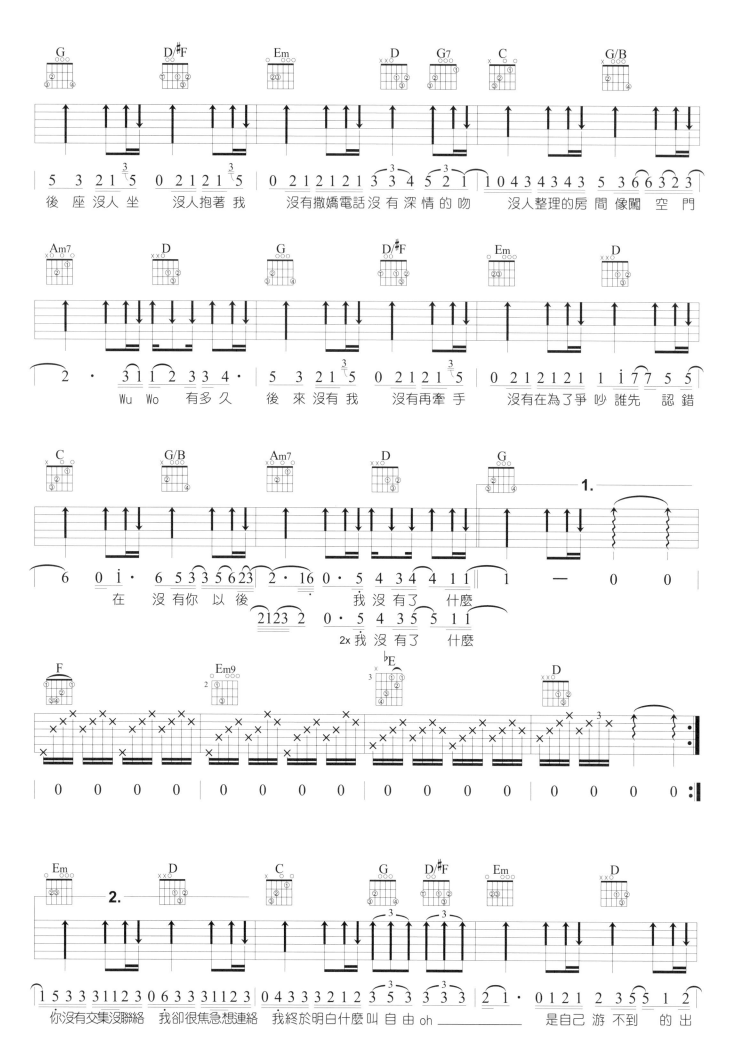

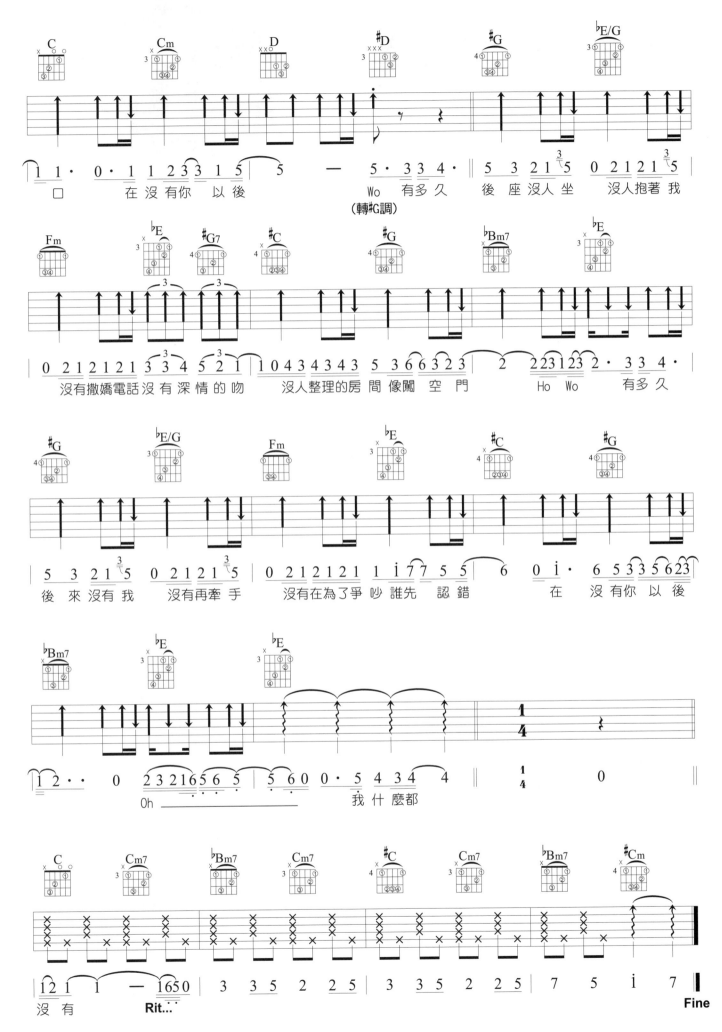

讓我留在你身邊

Key C♯ | Play C | Capo 1 | Tempo 4/4 ♩ = 85

演唱 / 陳奕迅　詞曲 / 唐漢霄

goo.gl/dM4KLh

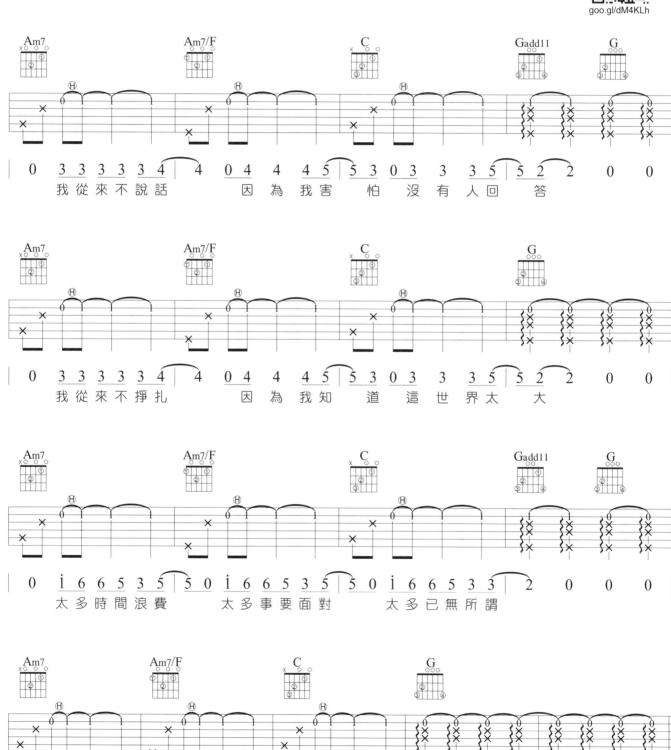

我從來不說話　因為我害怕沒有人回答

我從來不掙扎　因為我知道這世界太大

太多時間浪費　太多事要面對　太多已無所謂

太多難辨真偽　太多紛擾是非　在你身邊是誰　最渺小的我

72

OP：PEER MUSIC TAIWAN LTD

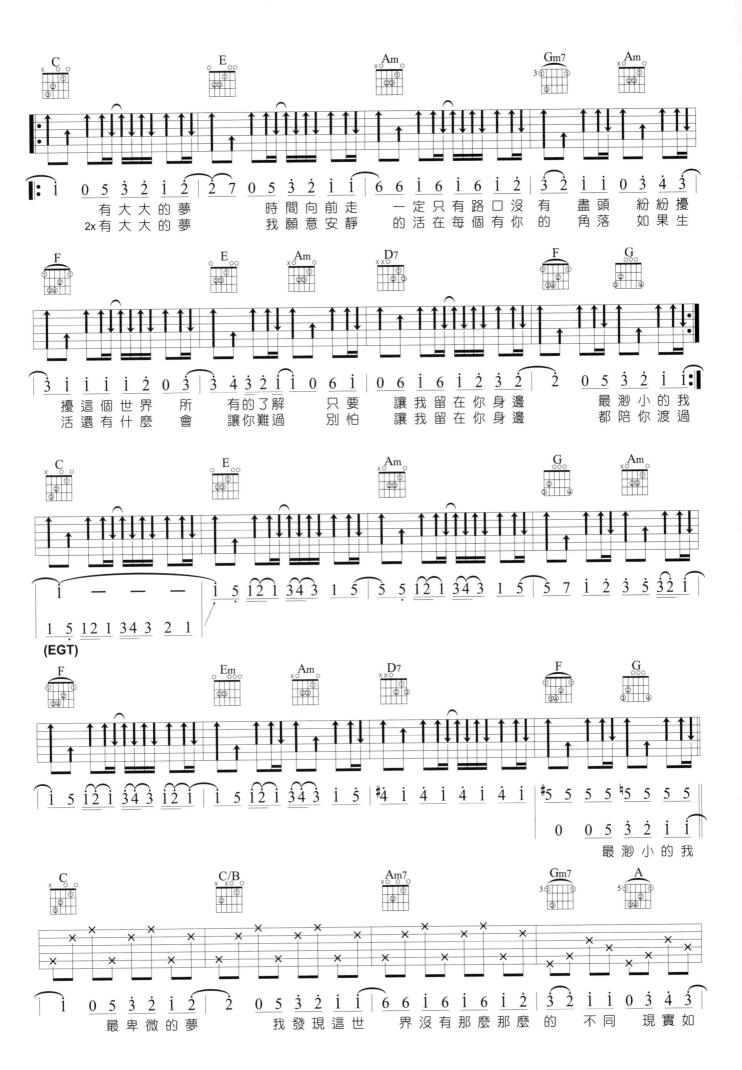

有大大的夢　　時間向前走　　一定只有路口沒有　盡頭　紛紛擾
2x有大大的夢　　我願意安靜　　的活在每個有你的　角落　如果生

擾這個世界　所　有的了解　只要　讓我留在你身邊　　最渺小的我
活還有什麼　會　讓你難過　別怕　讓我留在你身邊　　都陪你渡過

(EGT)

最渺小的我

最卑微的夢　　我發現這世　界沒有那麼那麼的　不同　現實如

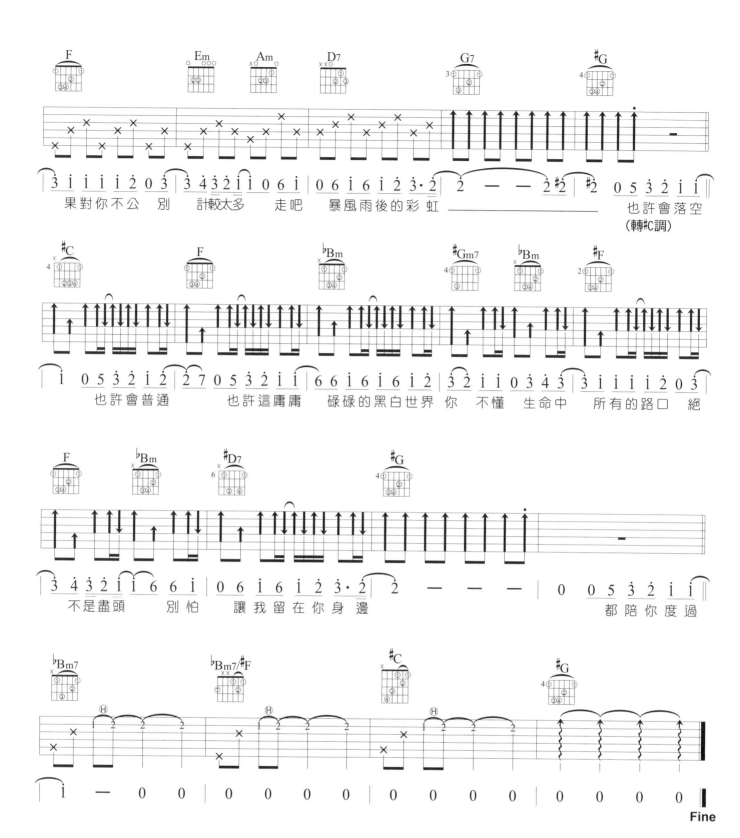

果對你不公 別 計較太多 走吧 暴風雨後的彩 虹 也許會落空
（轉#C調）

也許會普通 也許這庸庸 碌碌的黑白世界 你 不懂 生命中 所有的路口 絕

不是盡頭 別怕 讓我留在你身邊 都陪你度過

Fine

我把我的青春給你

演唱 / 好樂團 GoodBand　作詞 / 陳利涴　作曲 / 許瓊文

Key A　Play A　Tempo 4/4 ♩ = 60

goo.gl/7HDfPU

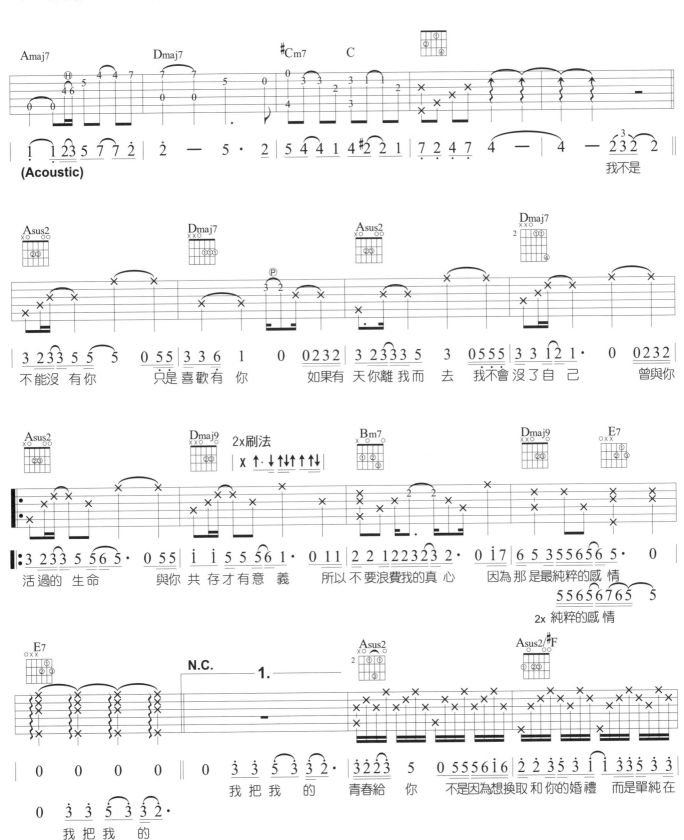

OP：禾廣娛樂股份有限公司Arts & Entertainment

你 必須愛你 我把我 的 青春給 你 不是因為想換 取忠 心的 美名 而是單 純在

最美好的年 華 遇見了 你 必須愛 你 Wu ____ Wu ____ Wu ____

1. Wu ____ Wu ____ Wu ____ 2. Wu ____ Wu ____ Wu ____

這是一場沒 有未來的愛情 和別人共 享 的愛情

這是一場沒有未來的愛情 不純潔 也不 唯一的愛 情

Fine

77

Fingerstyle

木吉他演奏曲

Love Yourself

演唱 / Justin Bieber
詞曲 / Benjamin Levin,
Justin Bieber &
Ed Sheeran

goo.gl/nZ9kag

 C
Key

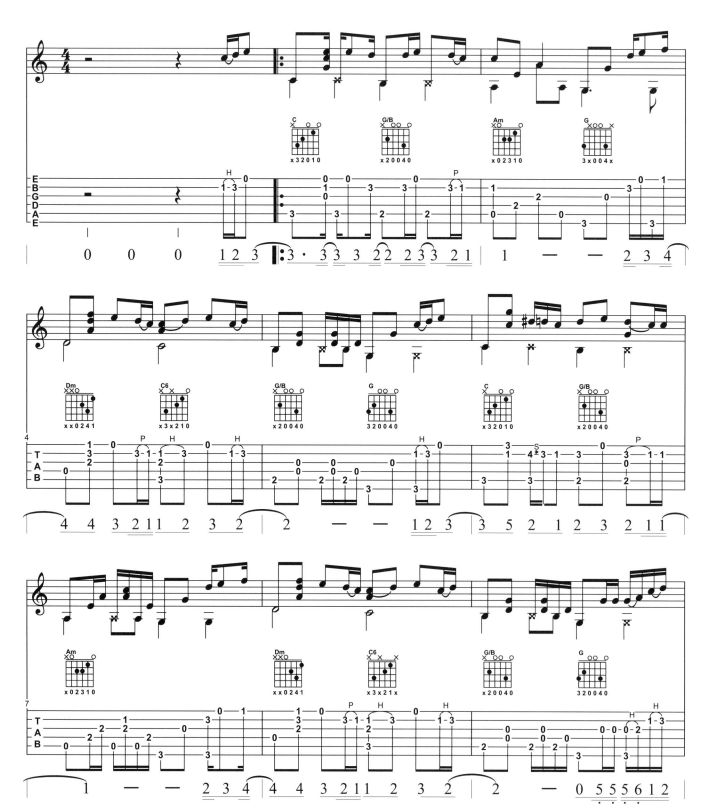

80

OP : UNIVERSAL MUSIC PUBLISHING LTD

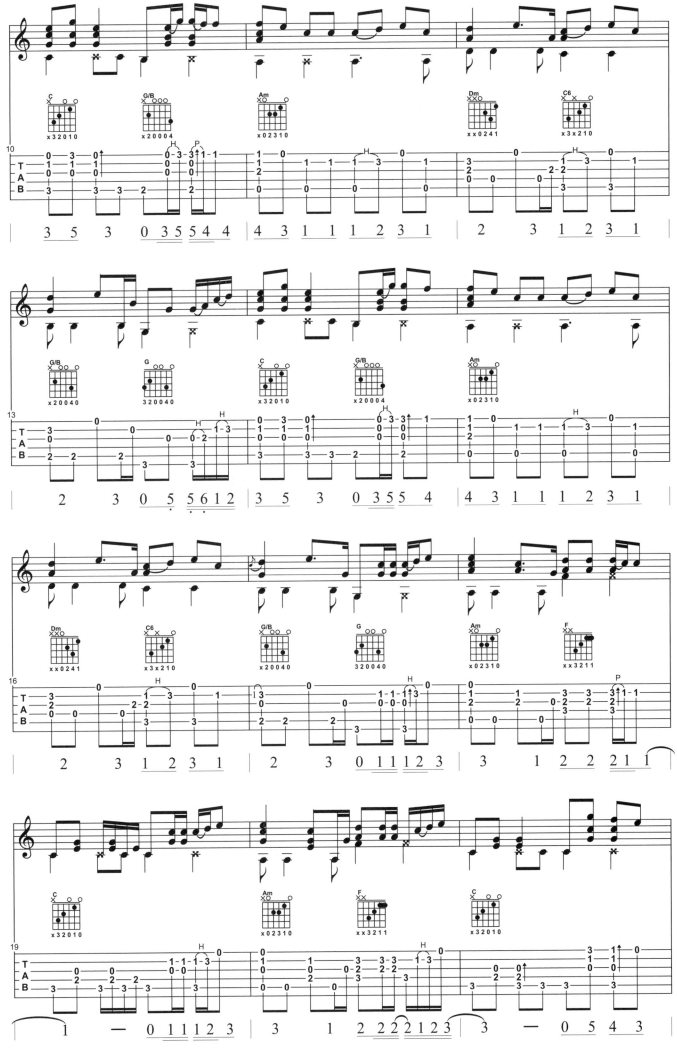

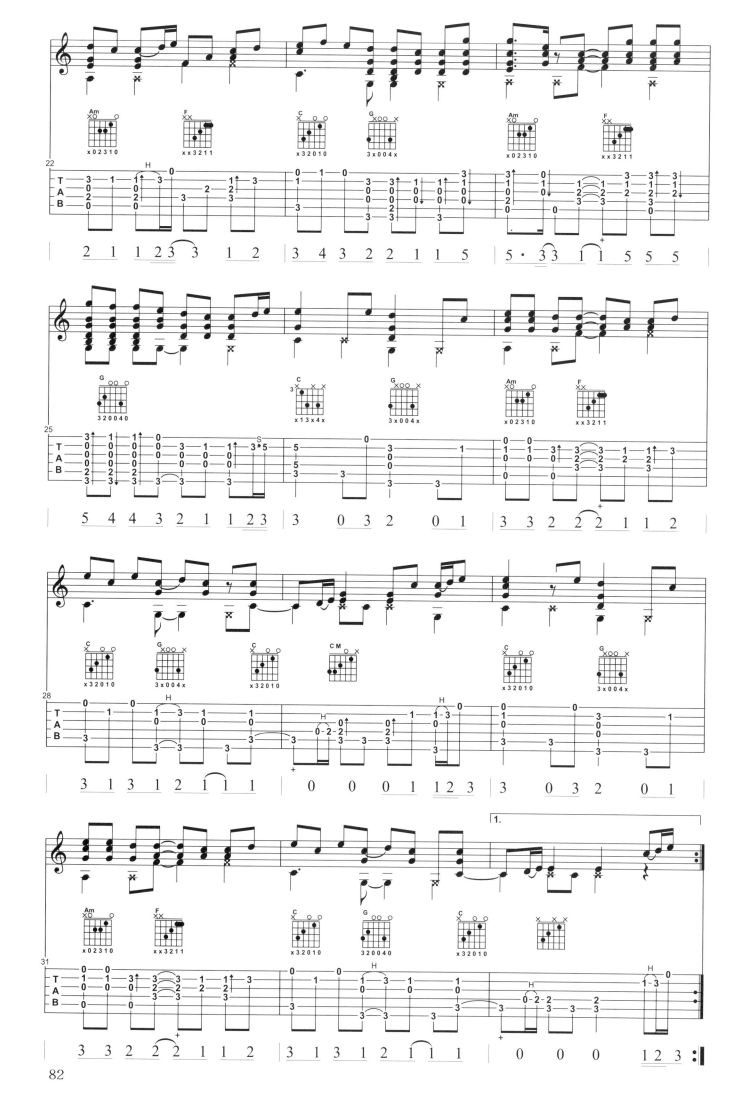

82

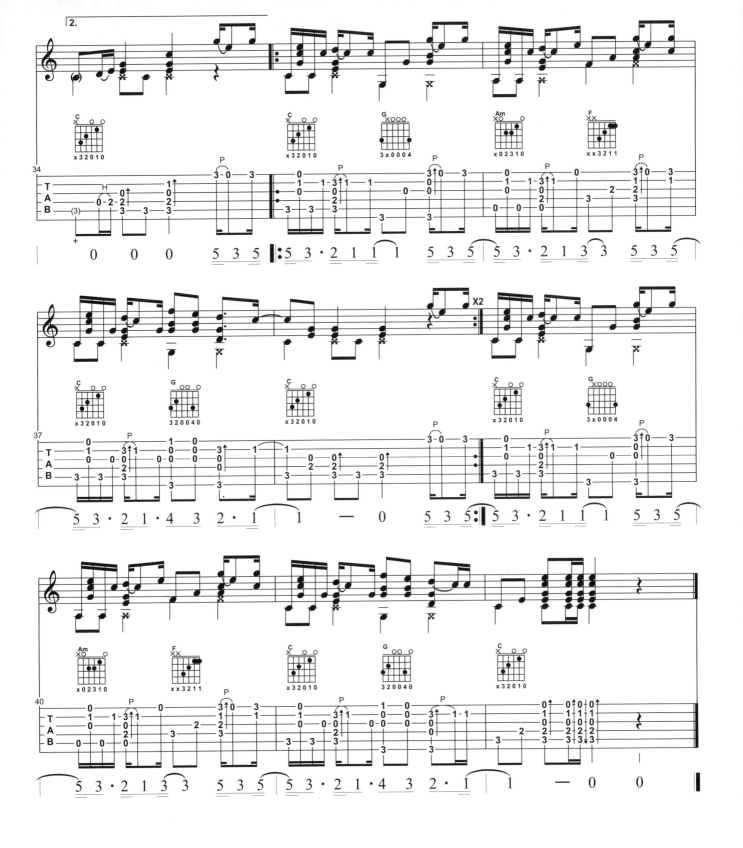

83

如果我們不曾相遇

演唱 / 五月天
詞曲 / 五月天阿信

G Key

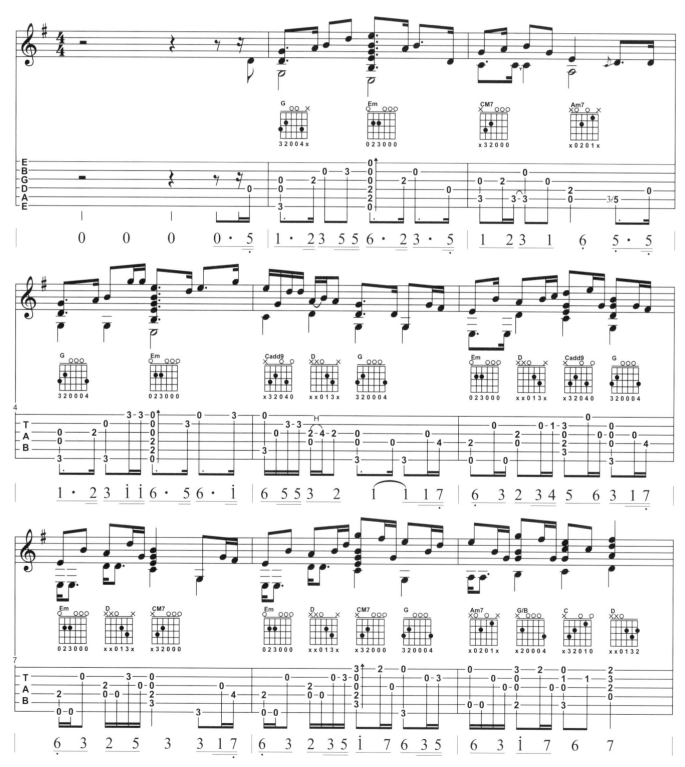

OP：認真工作室
SP：相信音樂國際股份有限公司

goo.gl/z5woae

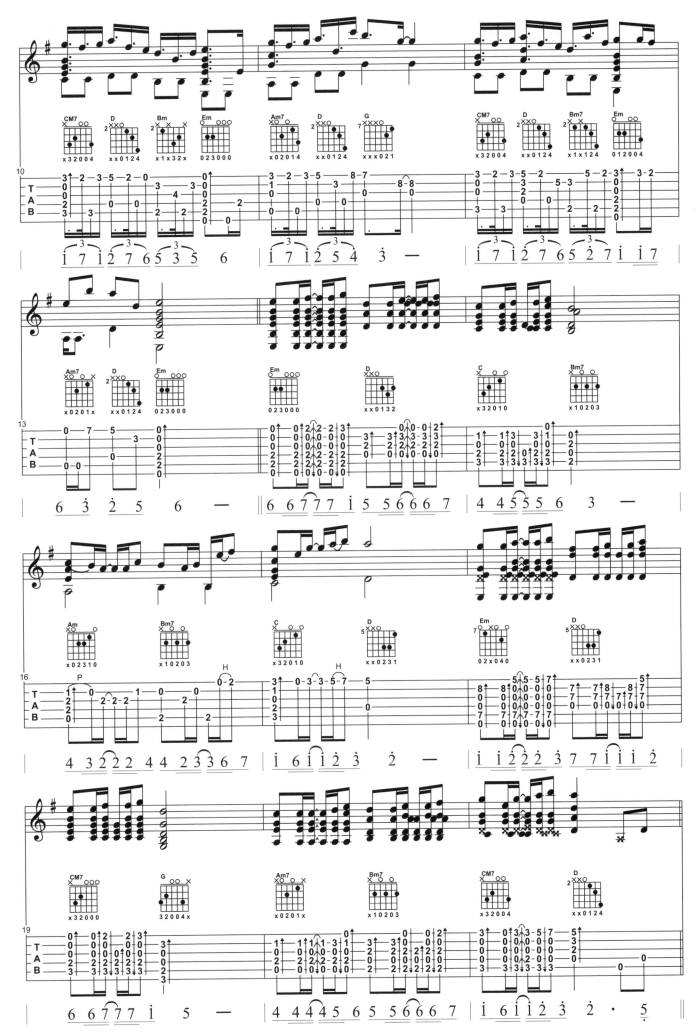

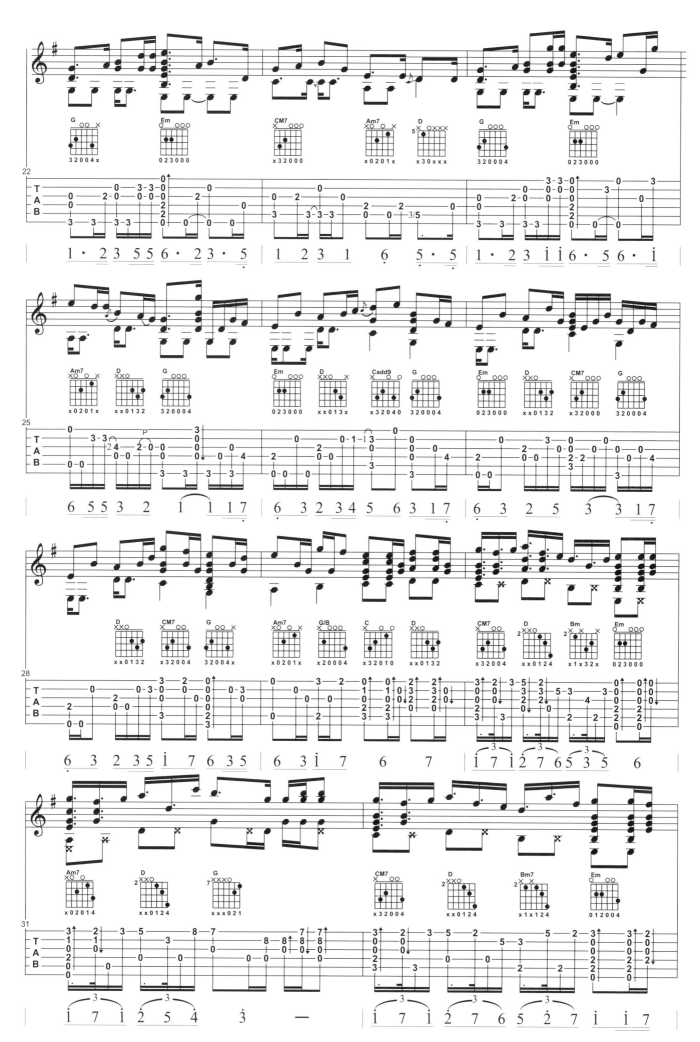

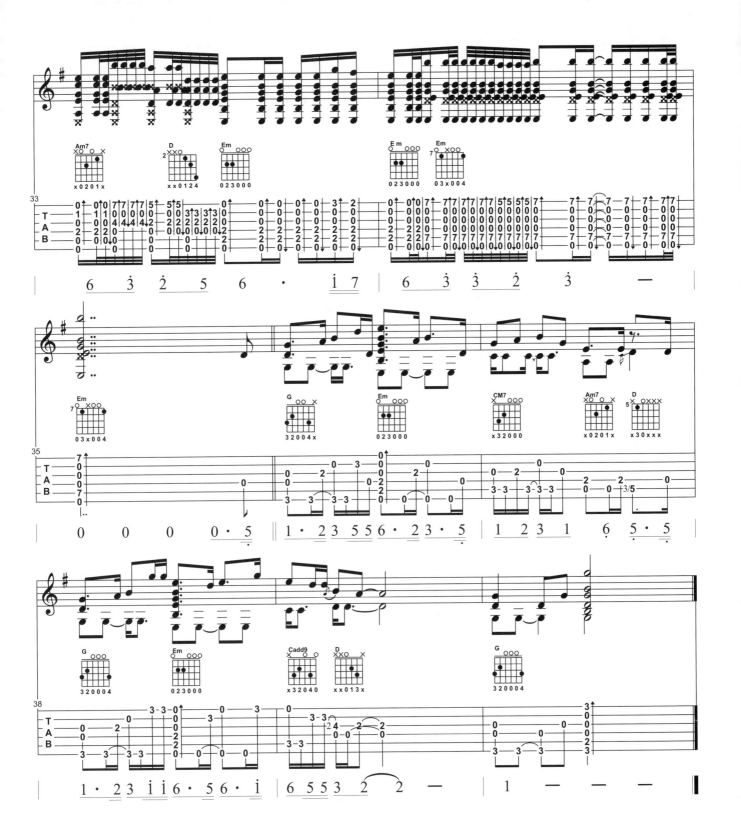

Careless Whisper

演唱 / (Wham)George Michael
詞曲 / George Michael
and Andrew Ridgeley

Em
Key

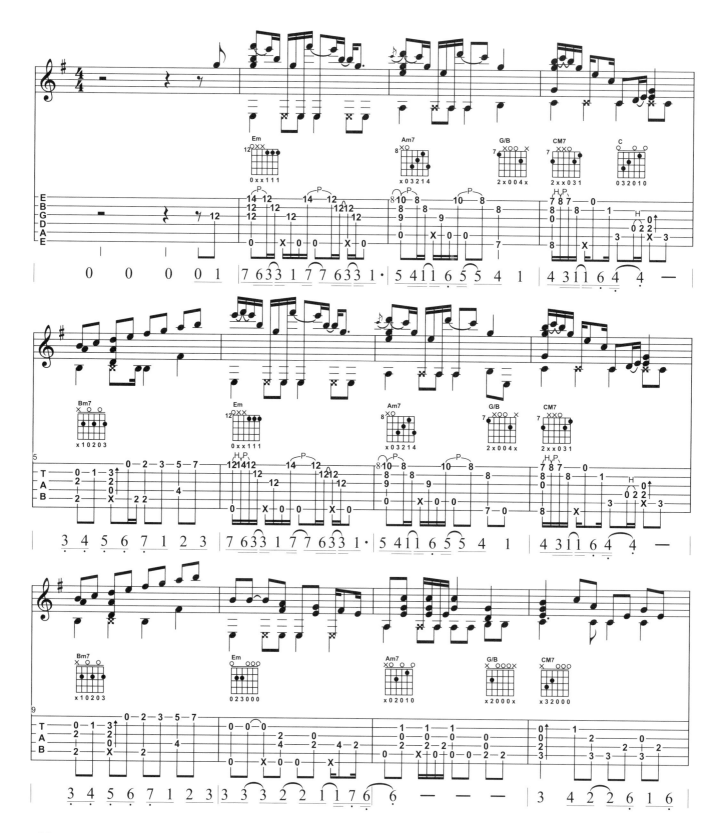

OP : WARNER/CHAPPELL MUSIC TAIWAN LTD

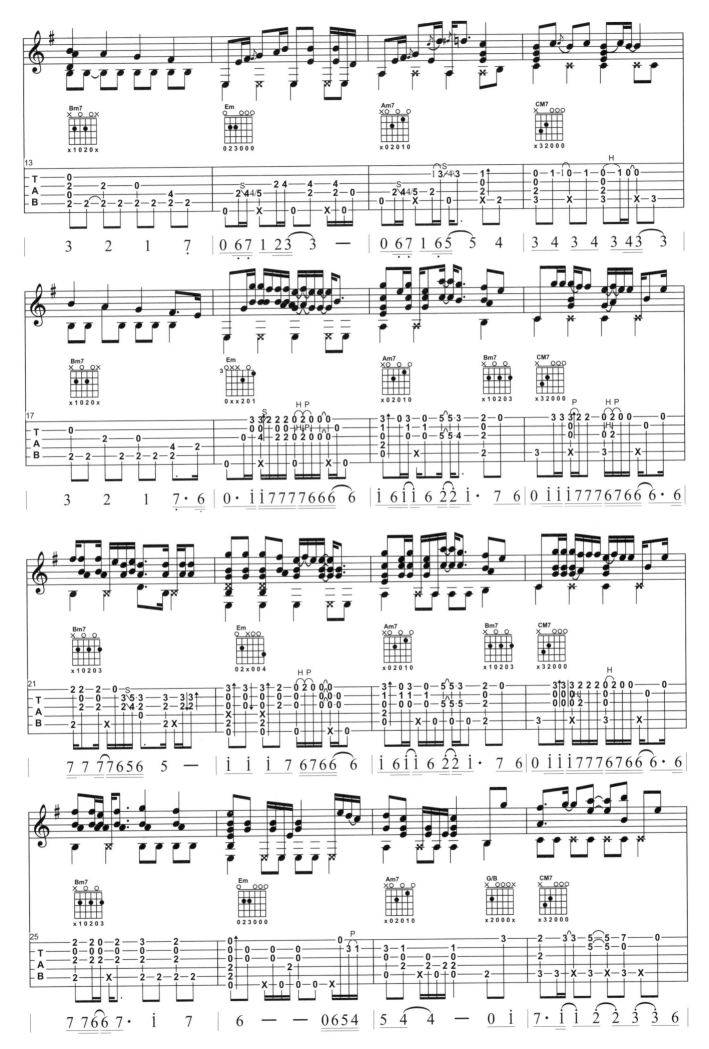

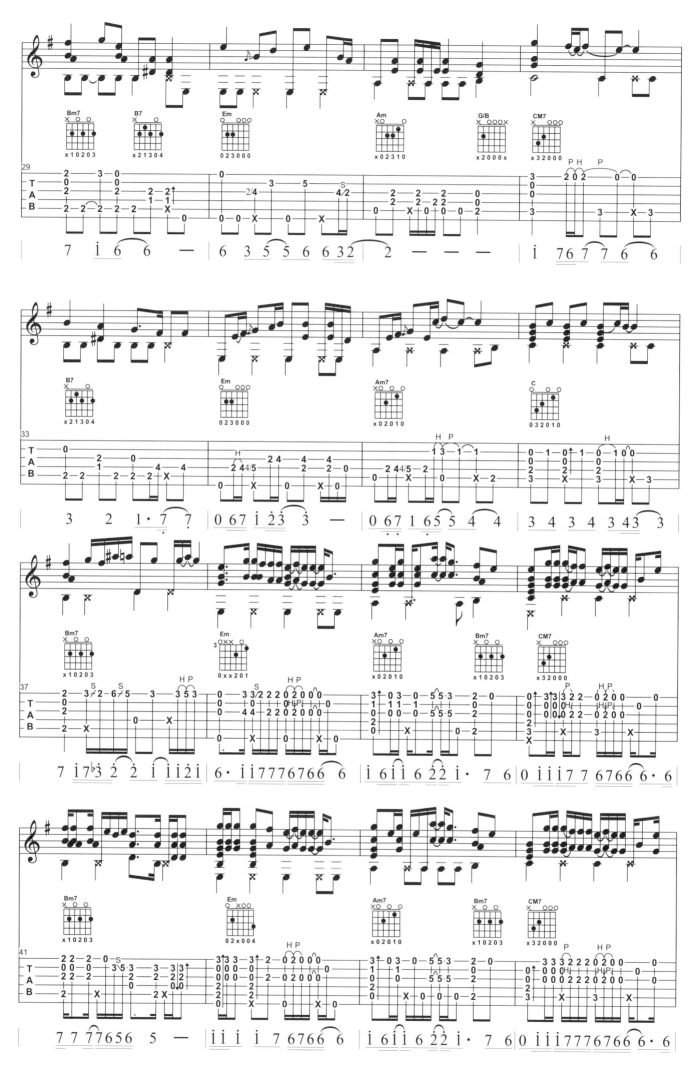

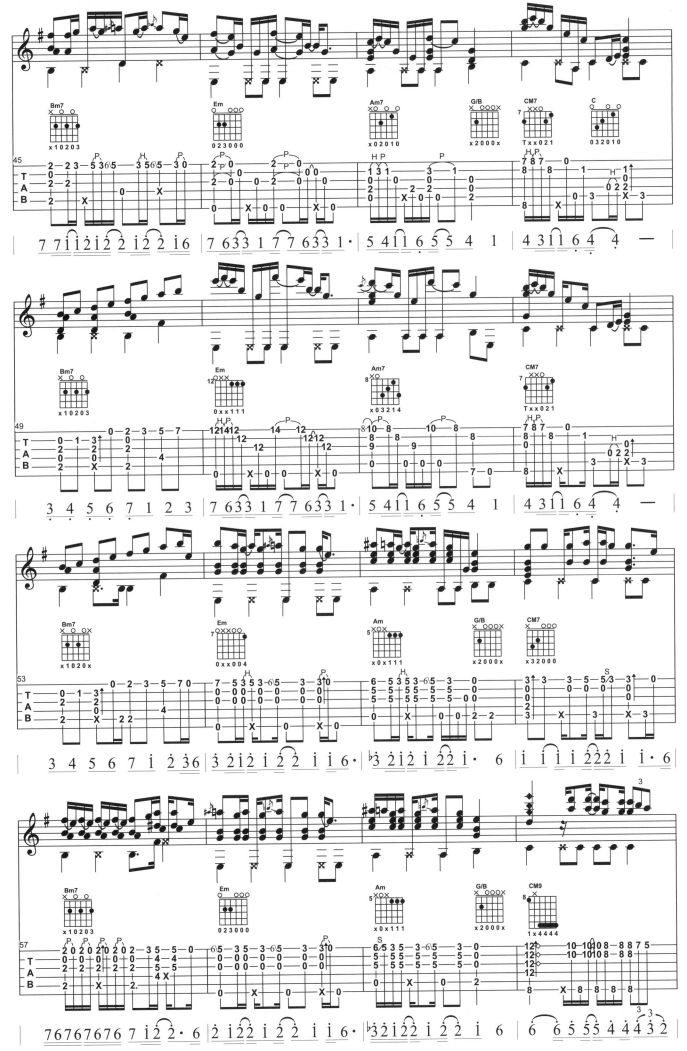

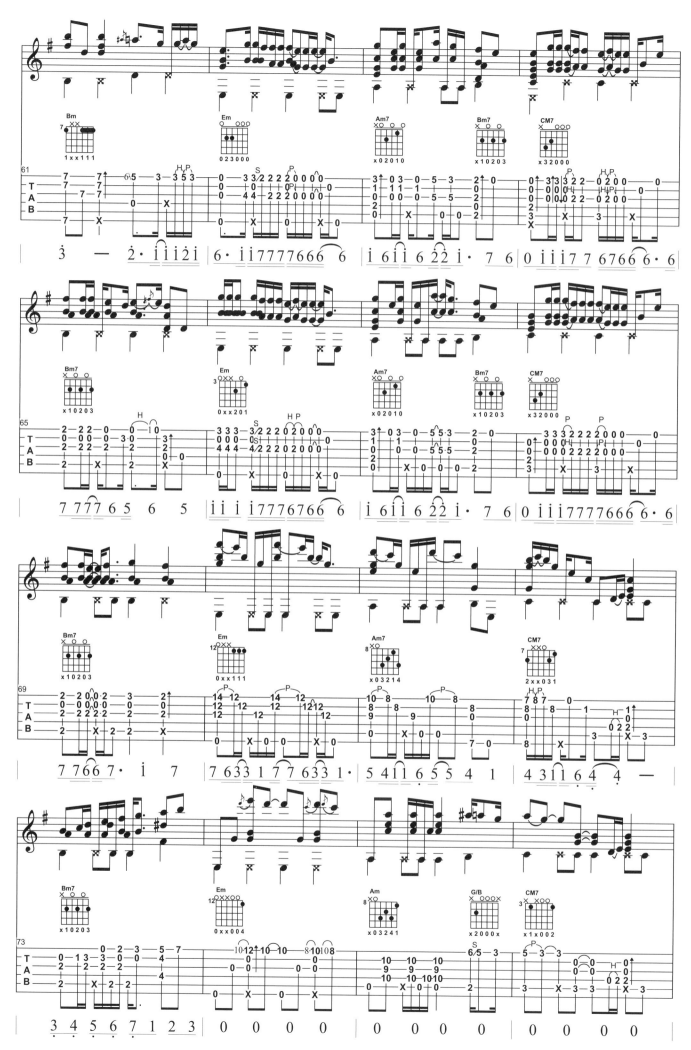

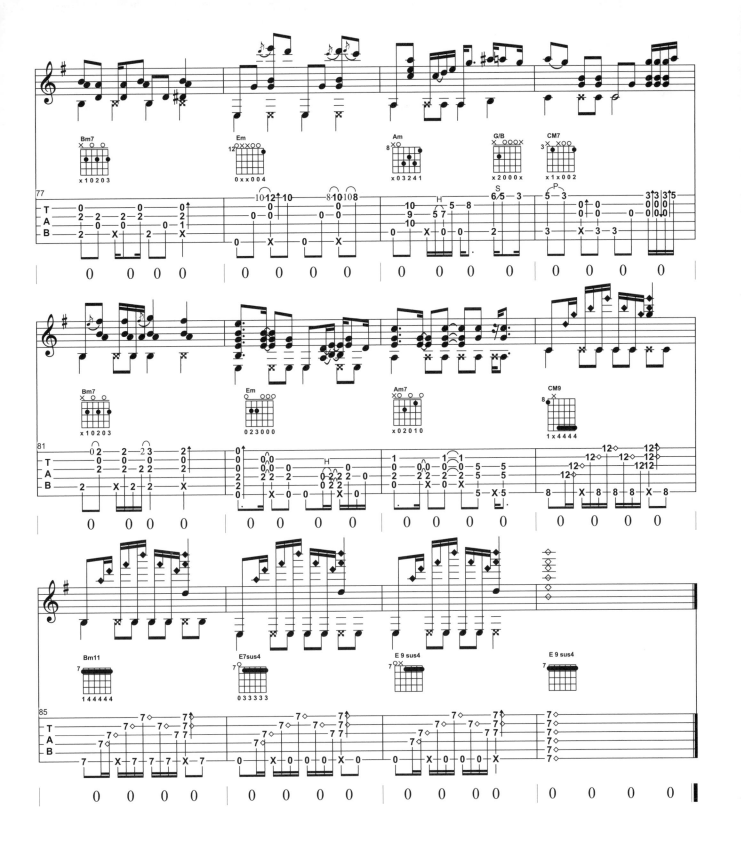

Pokemon Theme

《Pokemon Go》遊戲配樂

演唱 / Jason Paige
詞曲 / John Siegler,
John Loeffle

 D
Key

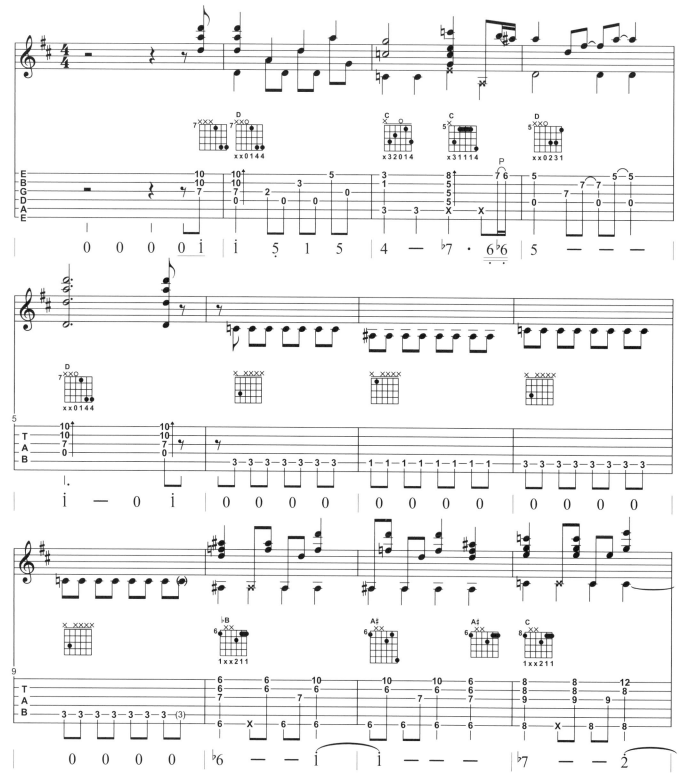

94

OP：PIKACHU MUSIC
SP：Fujipacific Music (S.E.Asia) Ltd. Admin By豐華音樂經紀股份有限公司

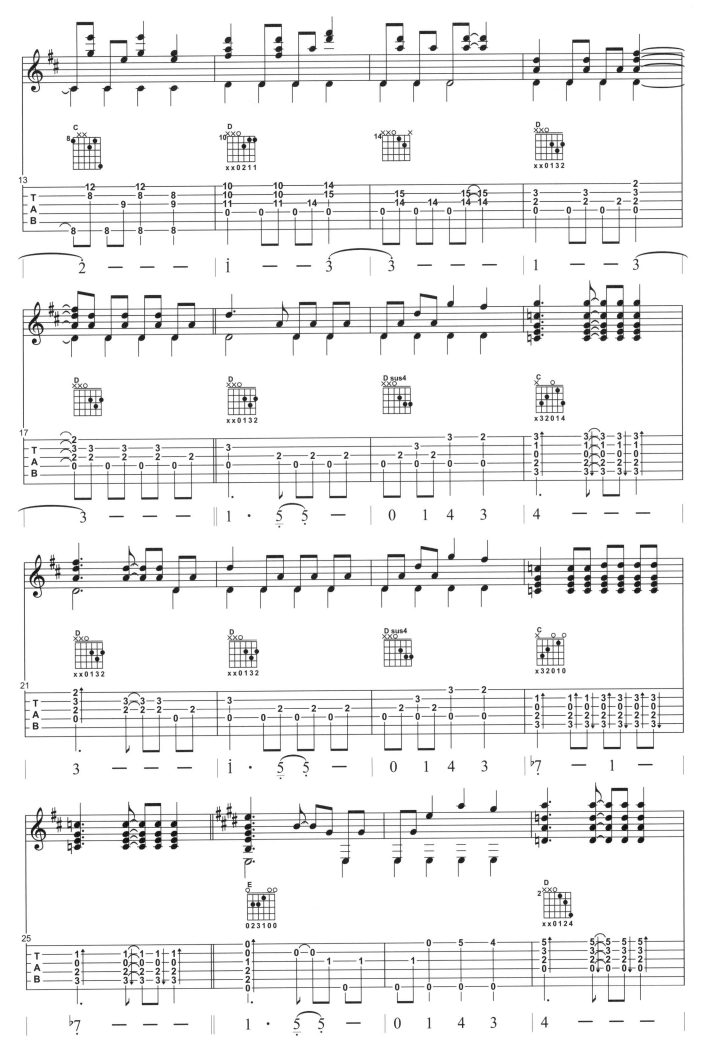

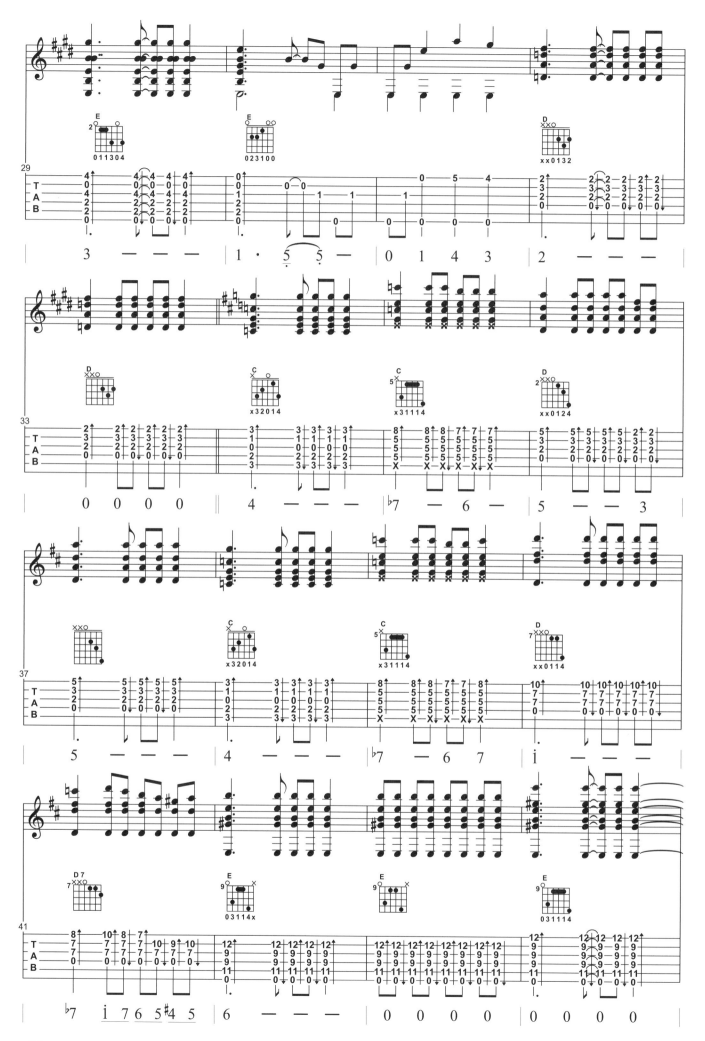

96

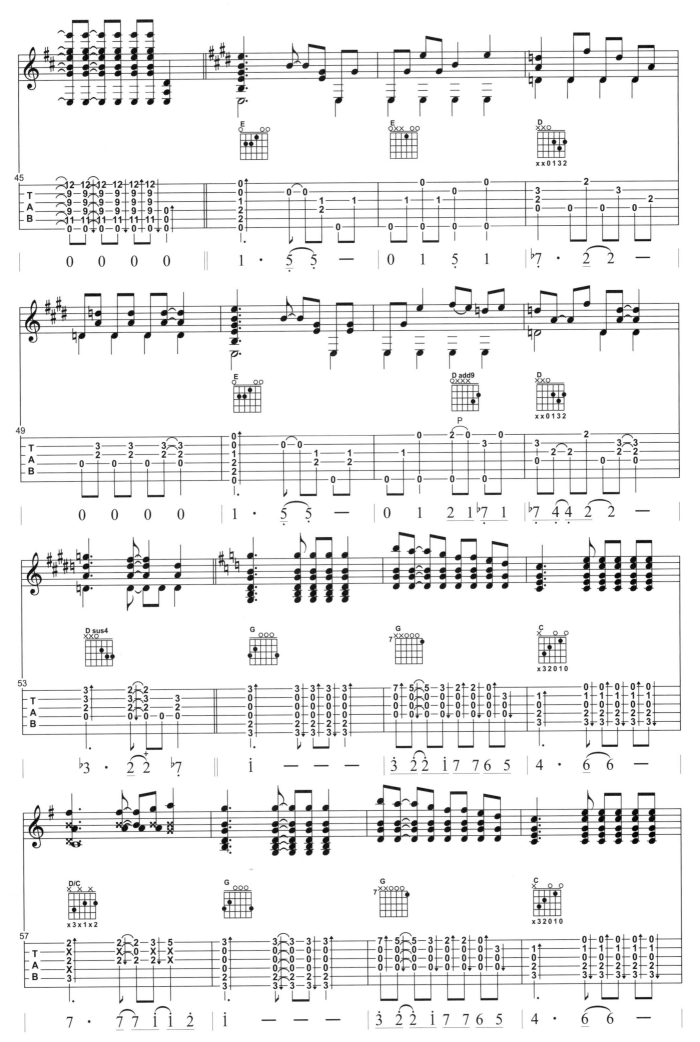

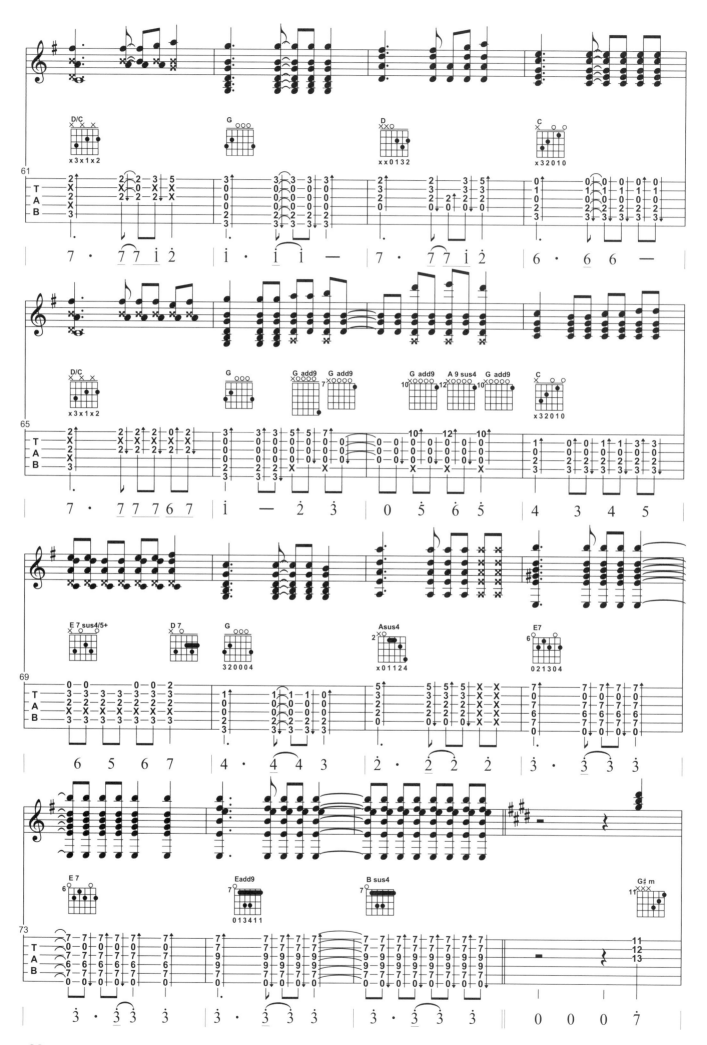

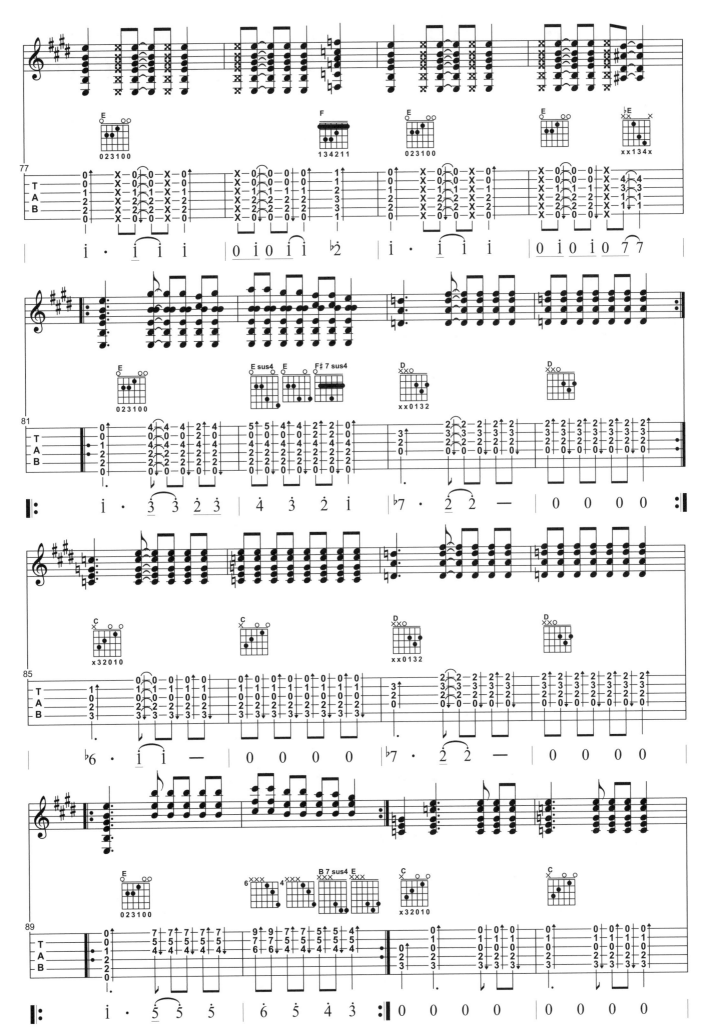

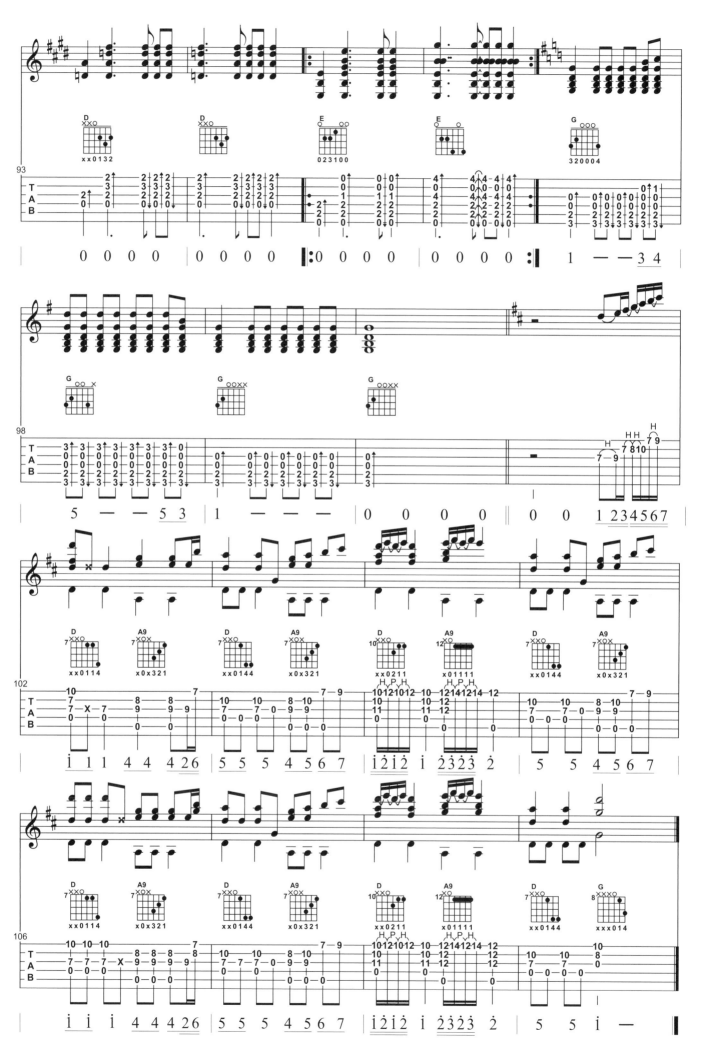

修煉愛情

演唱 / 林俊傑
作詞 / 易家揚
作曲 / 林俊傑

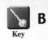 **B**
Key

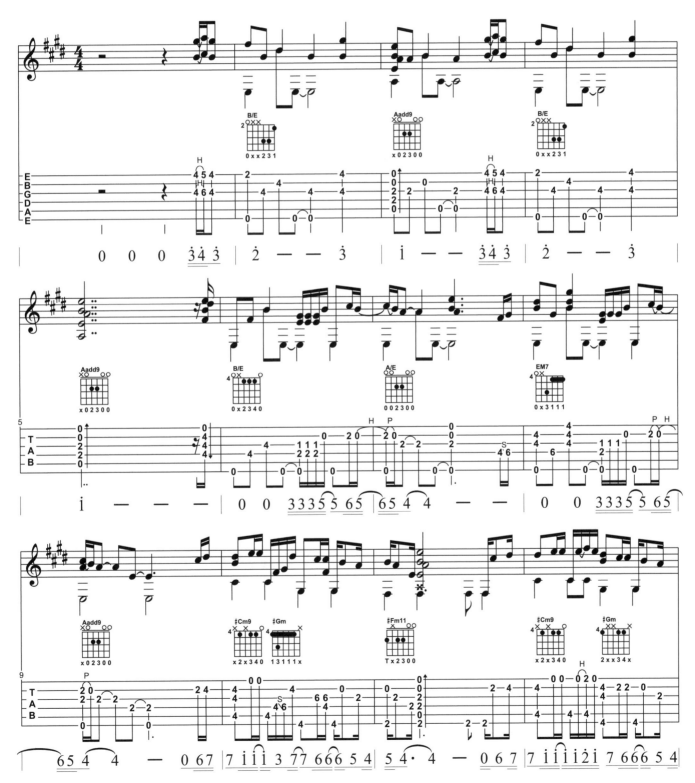

OP：UNIVERSAL MUSIC PUBLISHING LTD

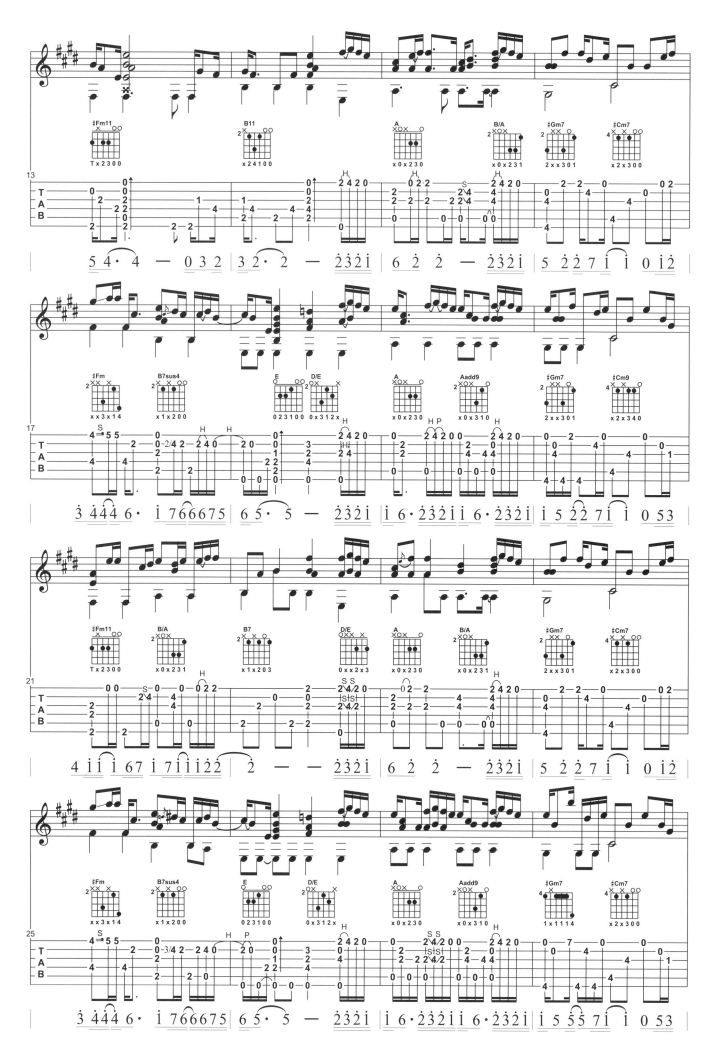

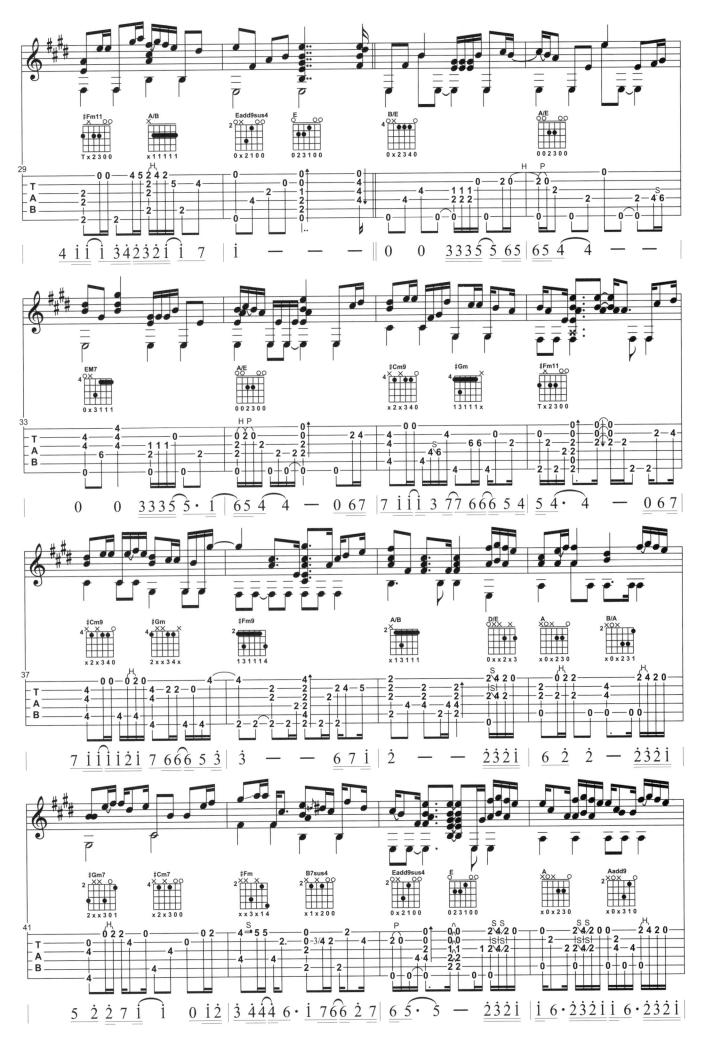

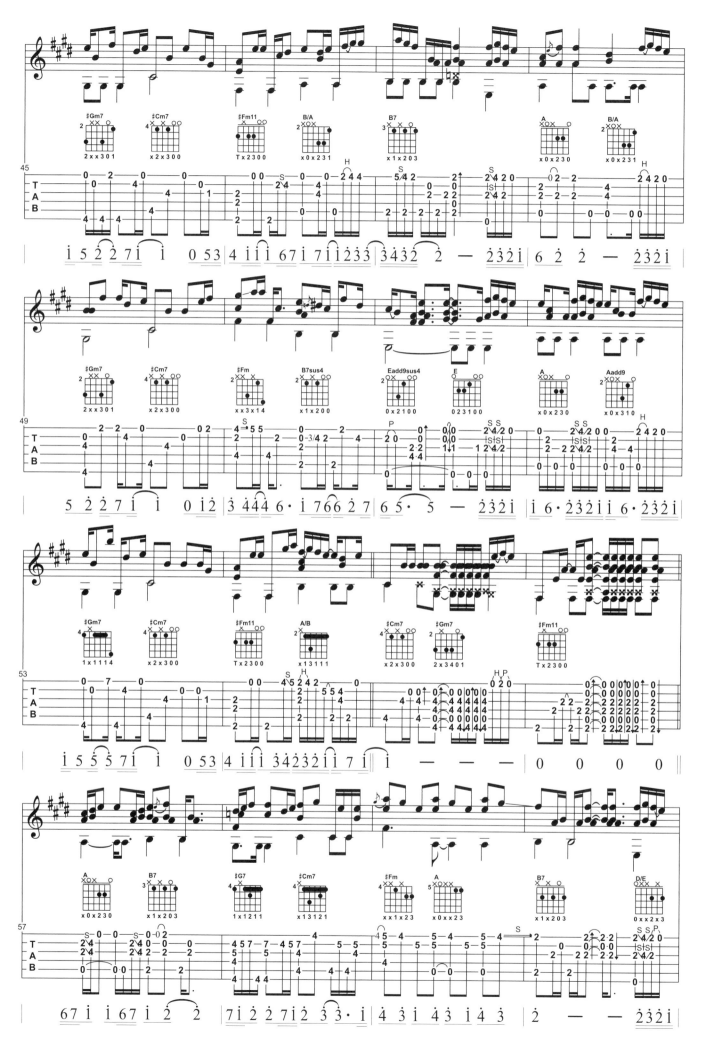

104

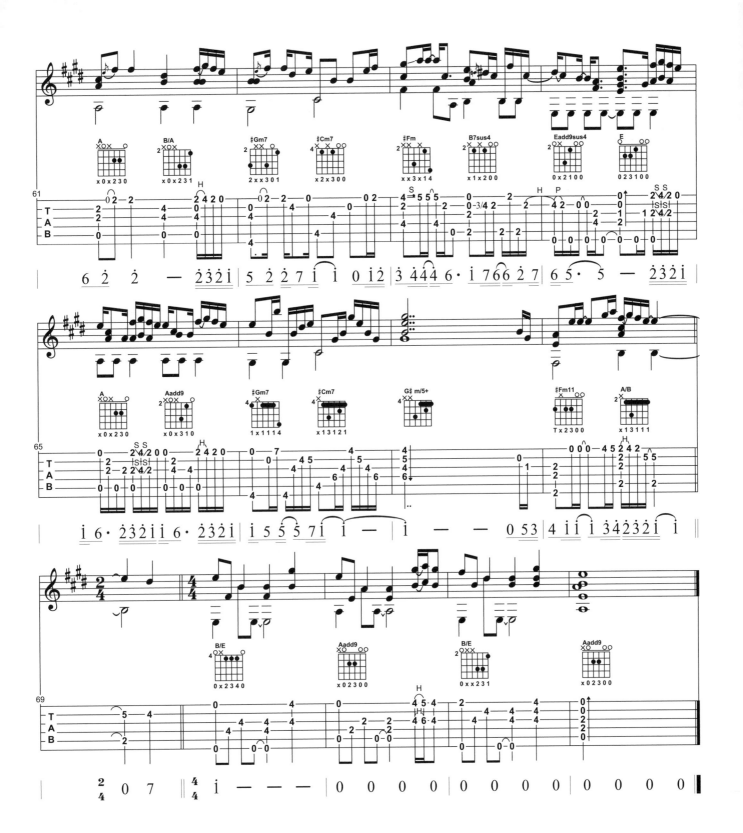

goo.gl/UccJQk

癡情玫瑰花

演唱 / Under Lover
feat.玖壹壹 洪春風
作詞 / 洪春風、蕭昱峋
作曲 / 楊琳

 C
Key

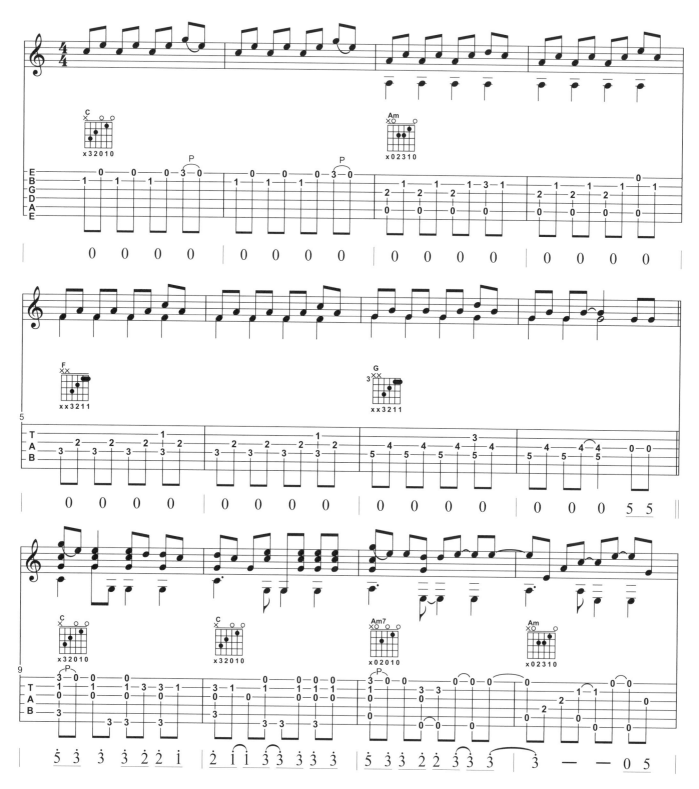

OP：UNIVERSAL MUSIC PUBLISHING LTD

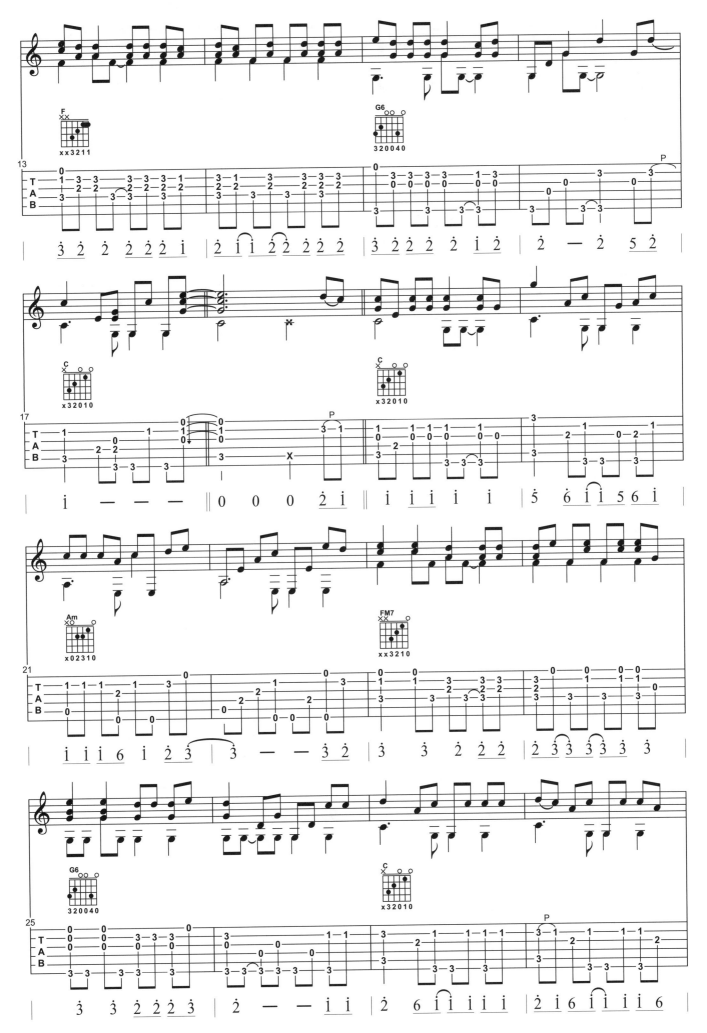

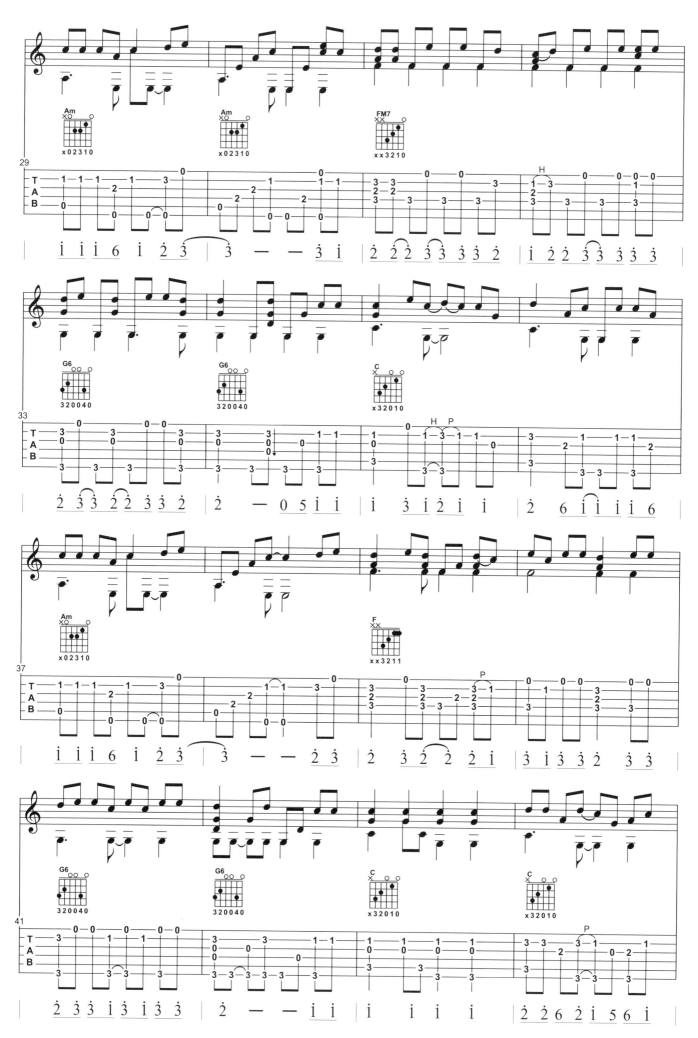

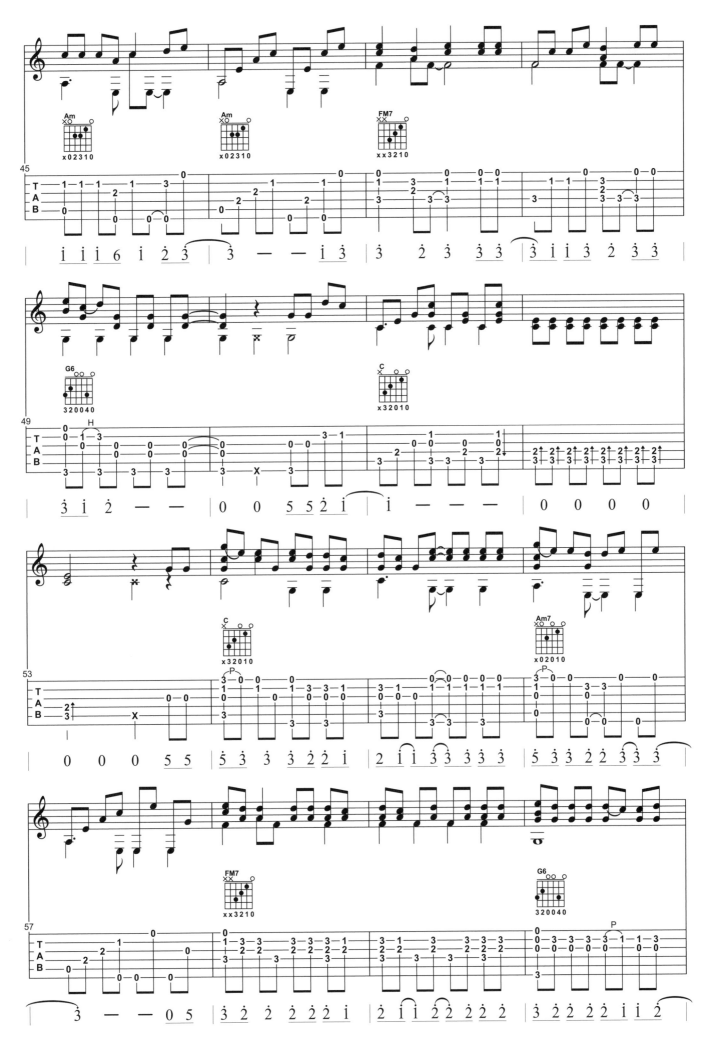

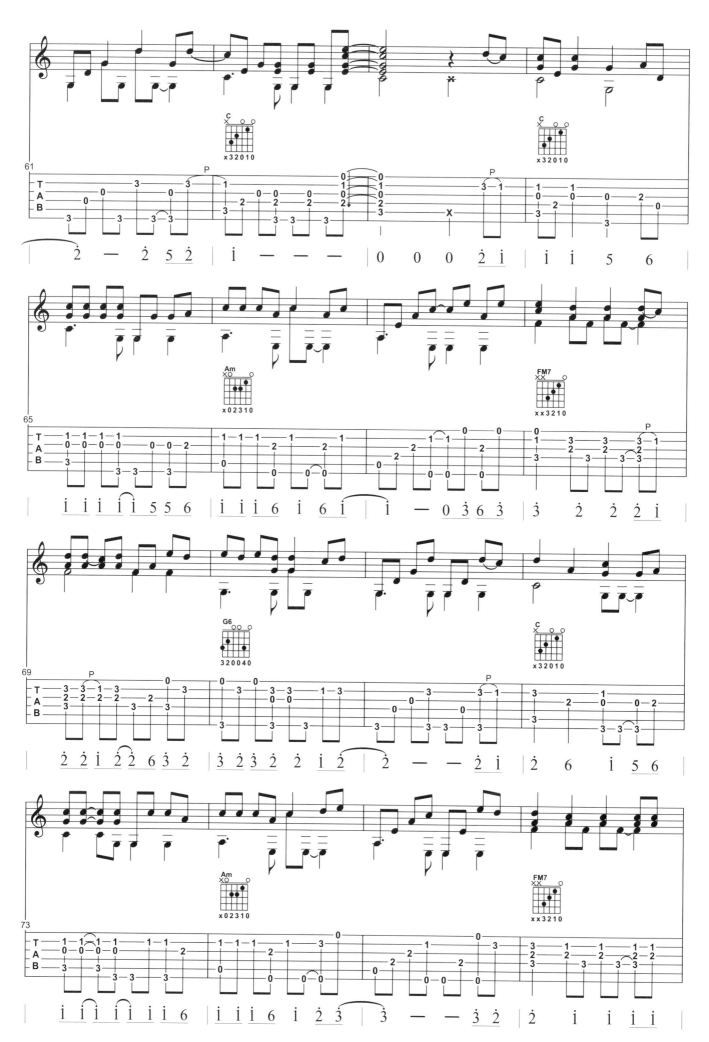

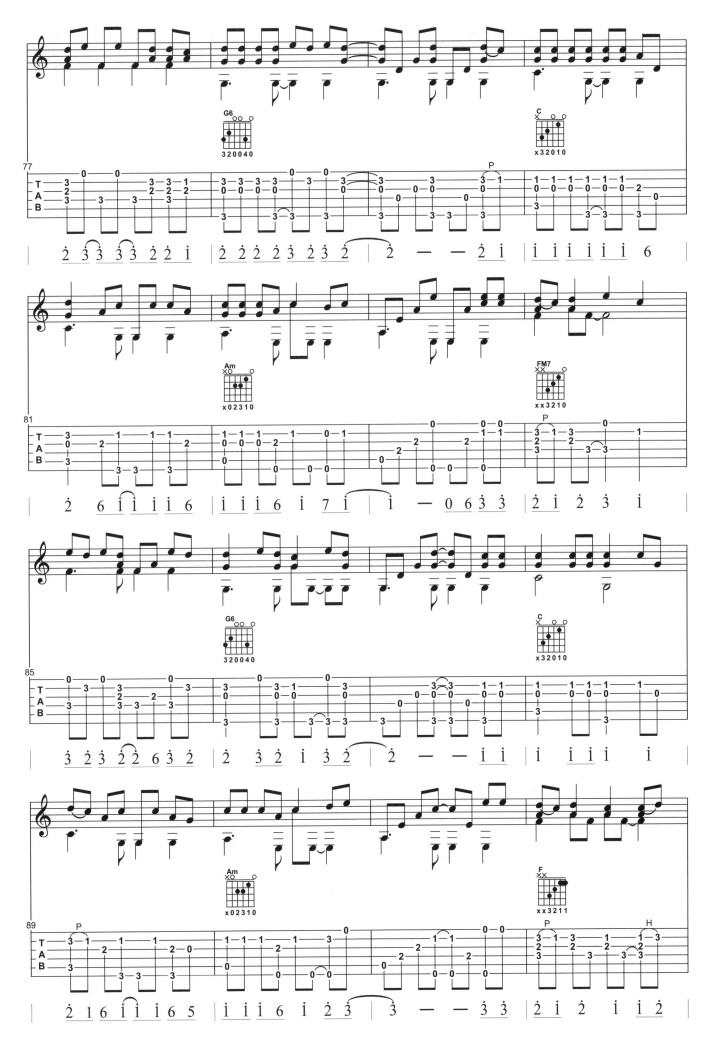

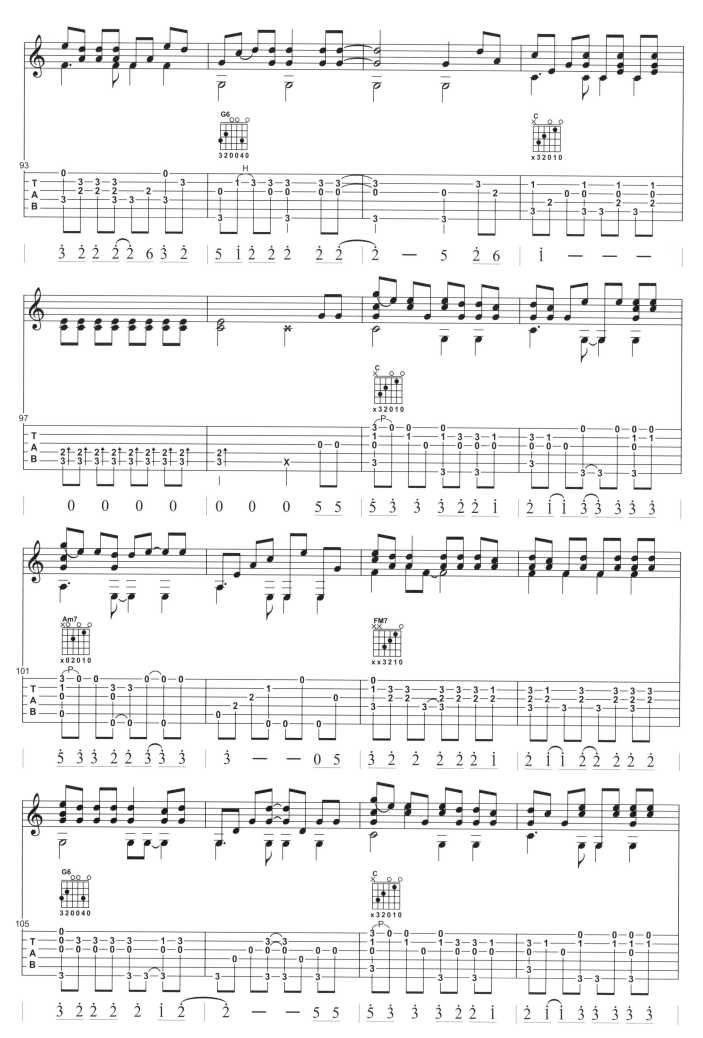

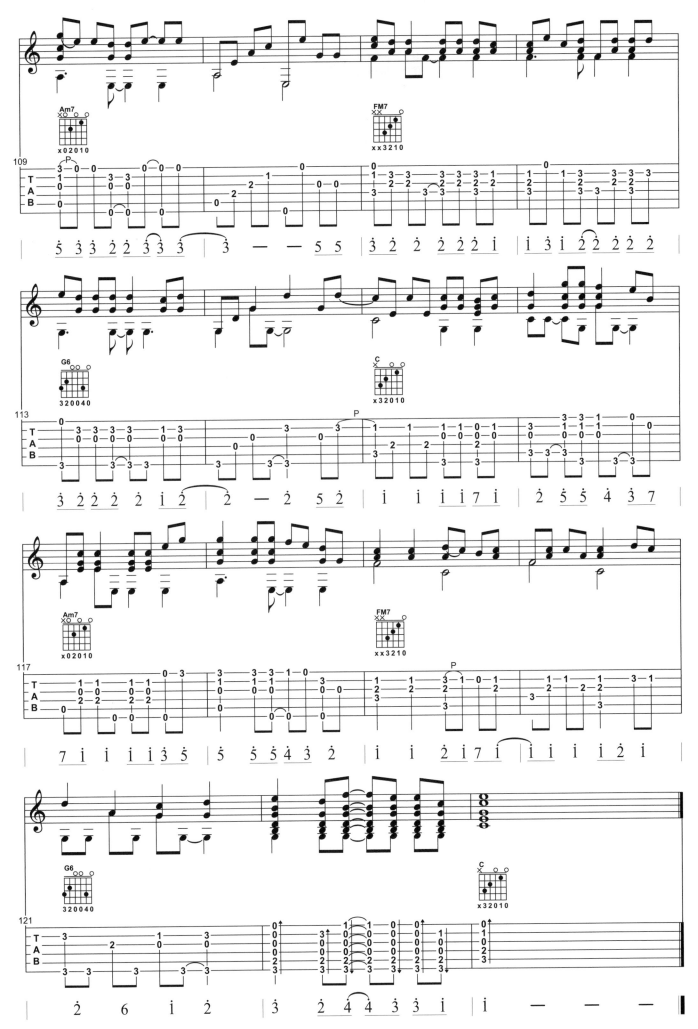

goo.gl/1s6B3K

告白氣球

演唱 / 周杰倫
作詞 / 方文山
作曲 / 周杰倫

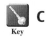 C

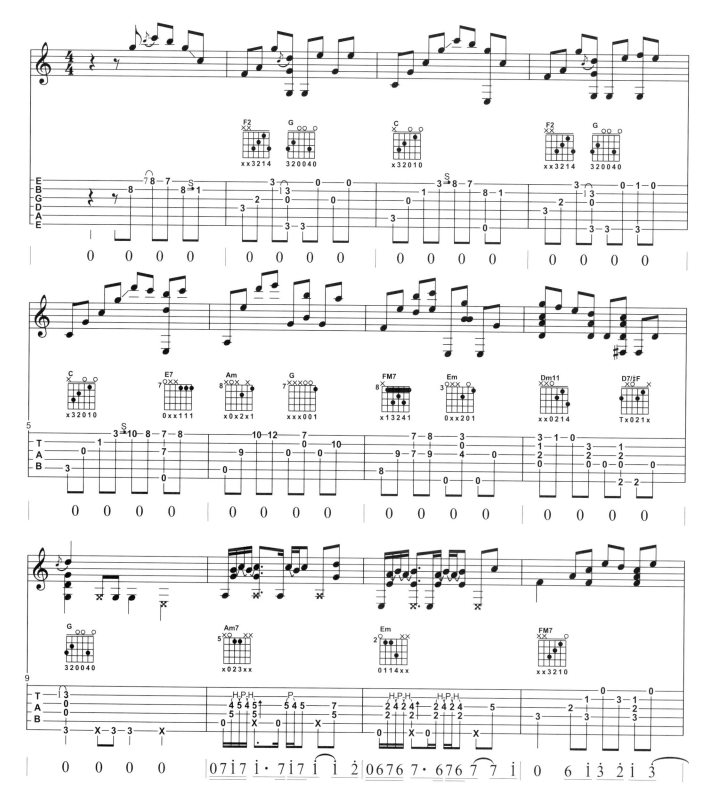

OP：JVR Music Int'l Ltd.

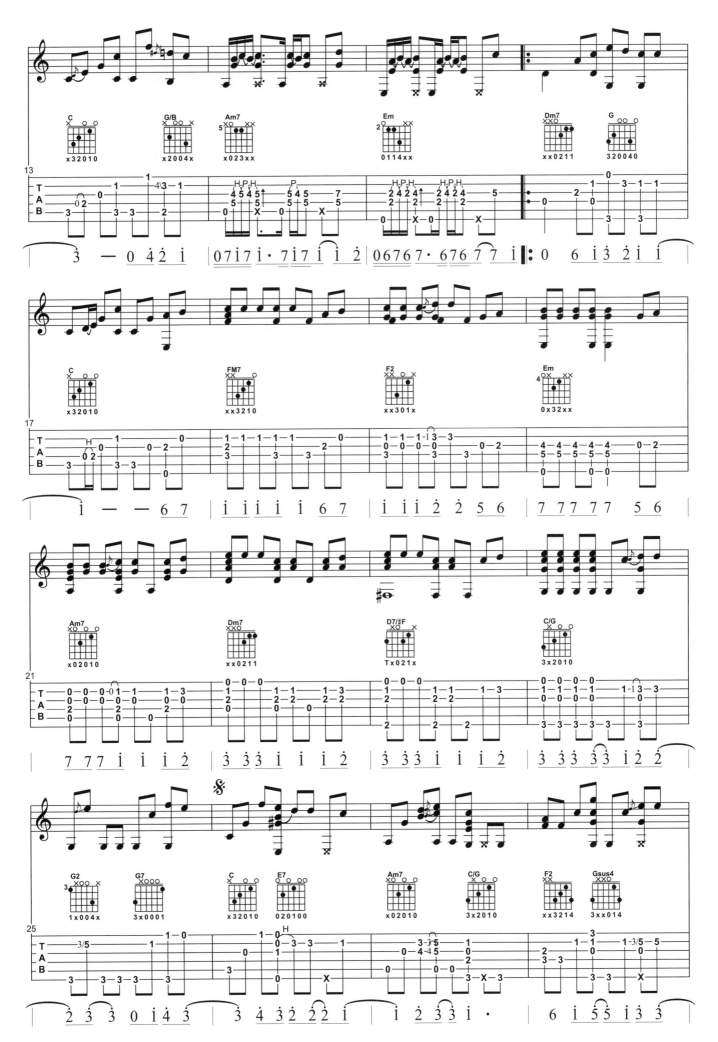

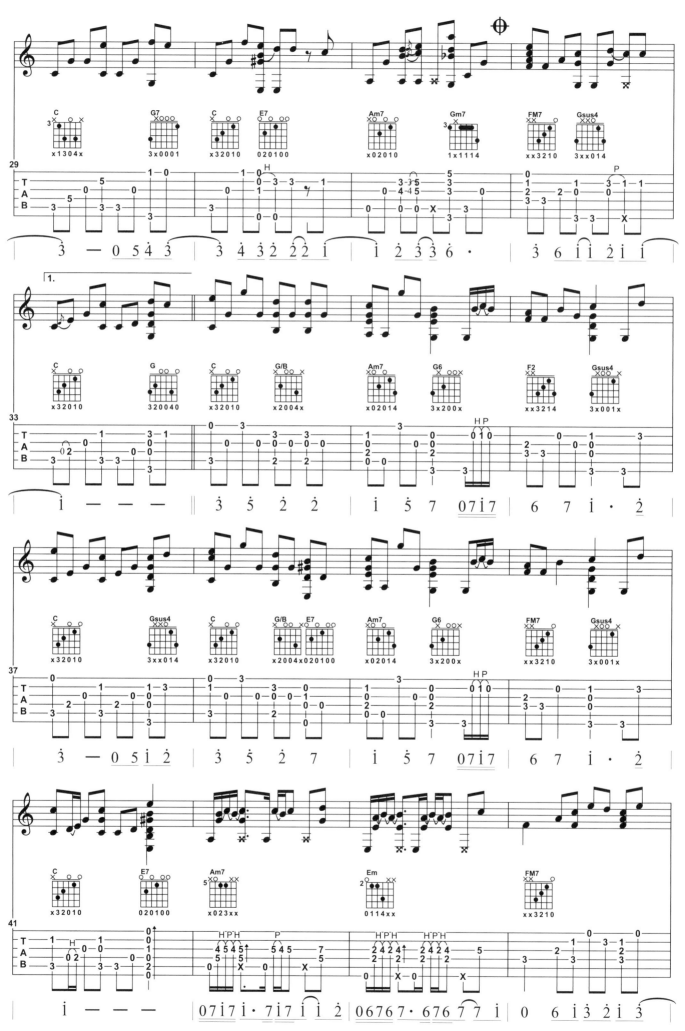

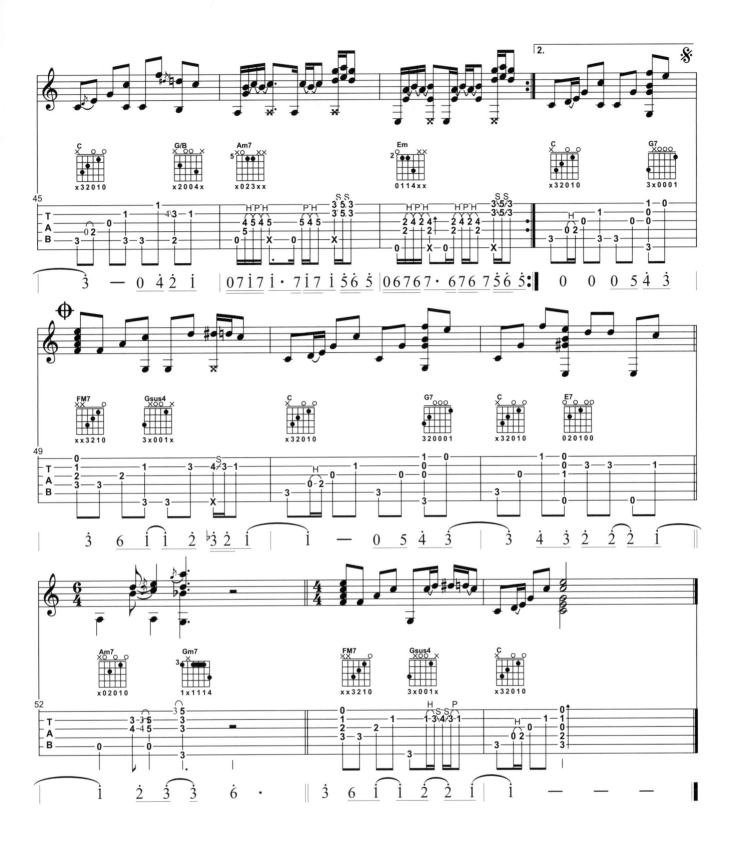

南山南

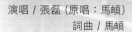

演唱 / 張磊 (原唱：馬頔)

詞曲 / 馬頔

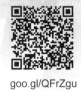

goo.gl/QFrZgu

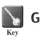

G
Key

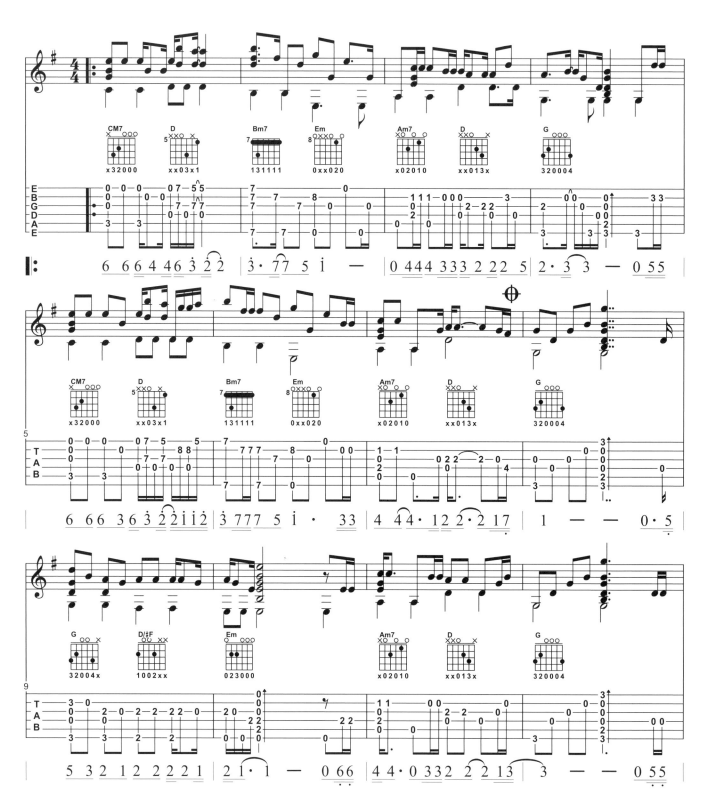

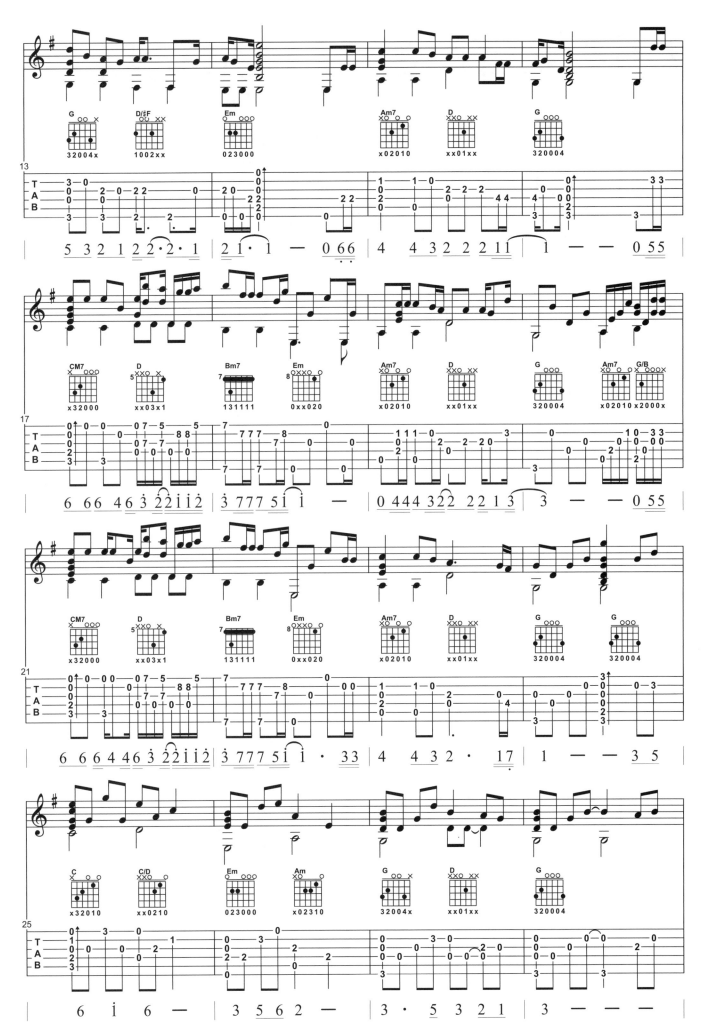

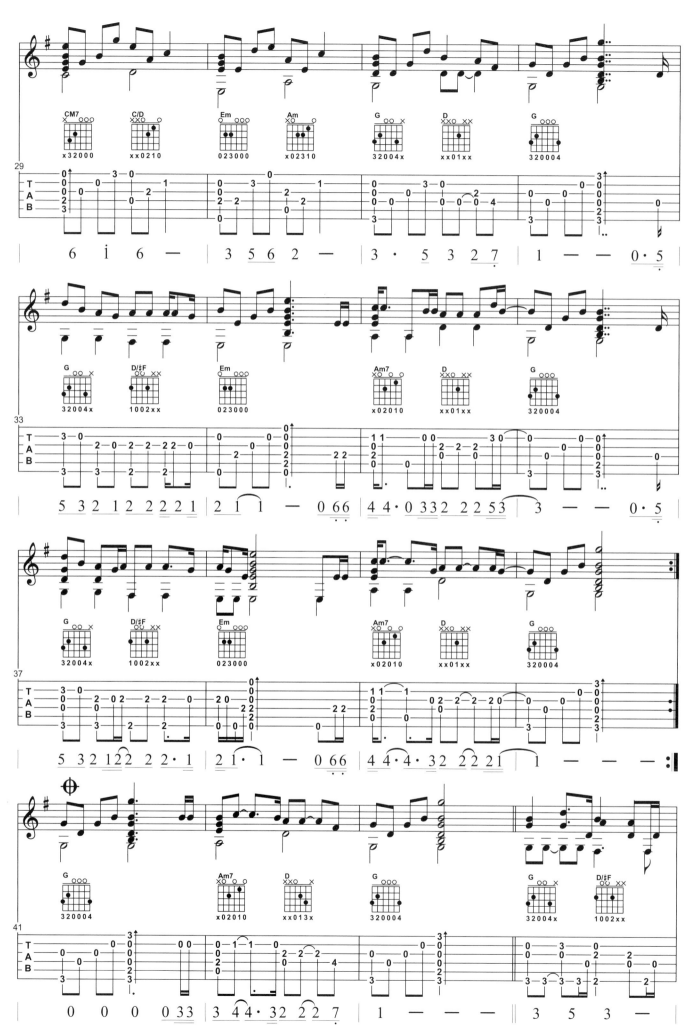

120

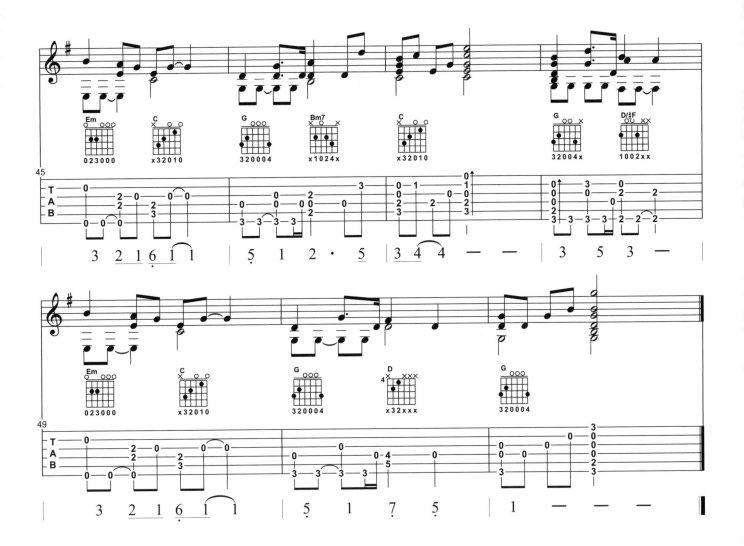

心繪

動畫《棒球大聯盟》主題曲

演唱 / ROAD OF MAJOR
（日語）詞曲 / 北川賢一

goo.gl/gJmKxt

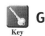
G
Key

OP：avex entertainment

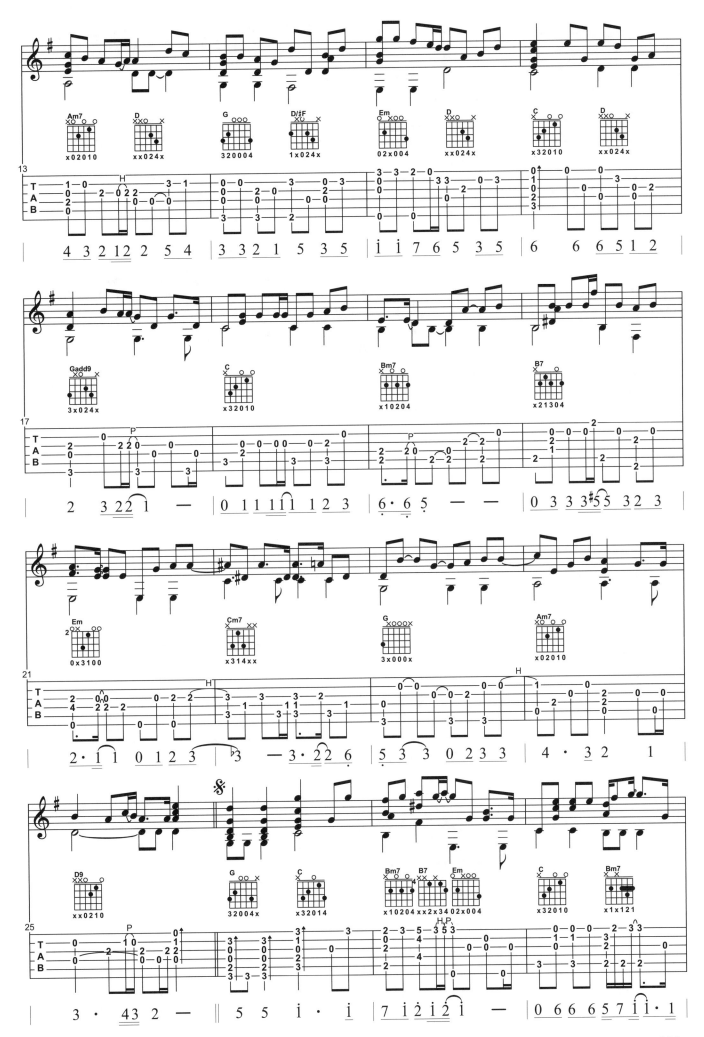

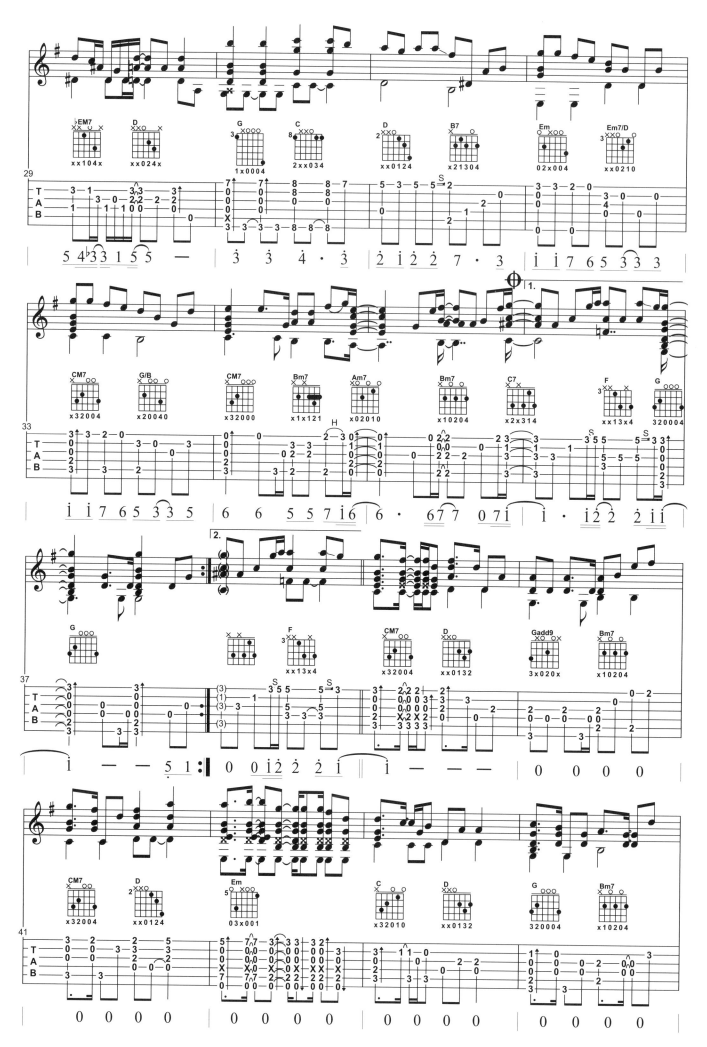

124

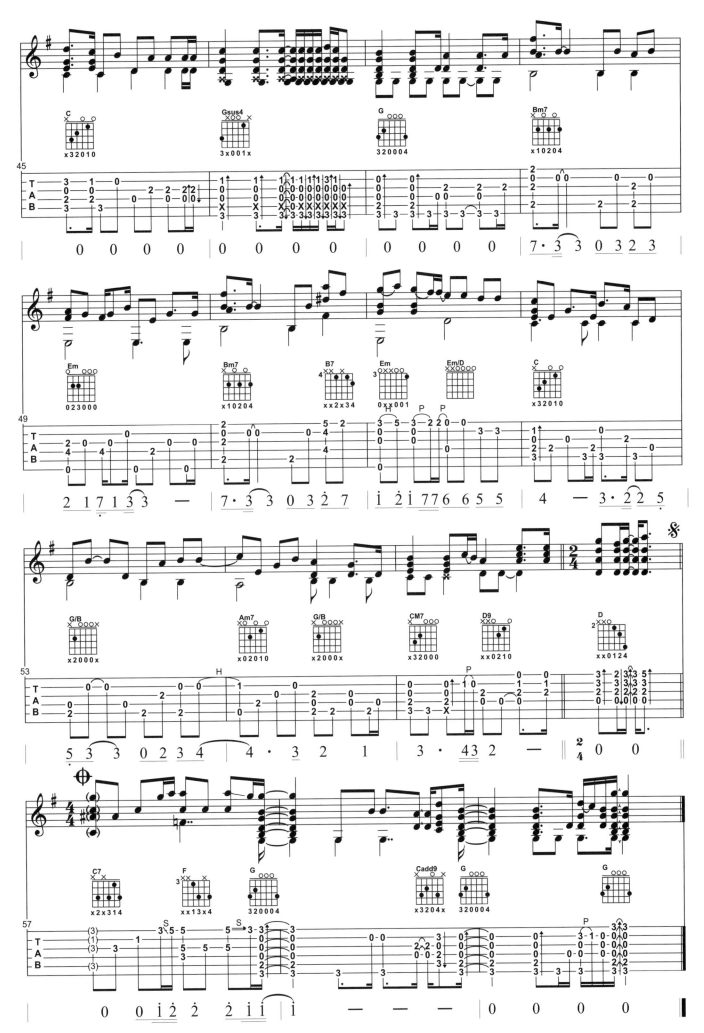

泡沫

演唱 / 鄧紫棋
詞曲 / 鄧紫棋

goo.gl/yO2R0I

 D
Key

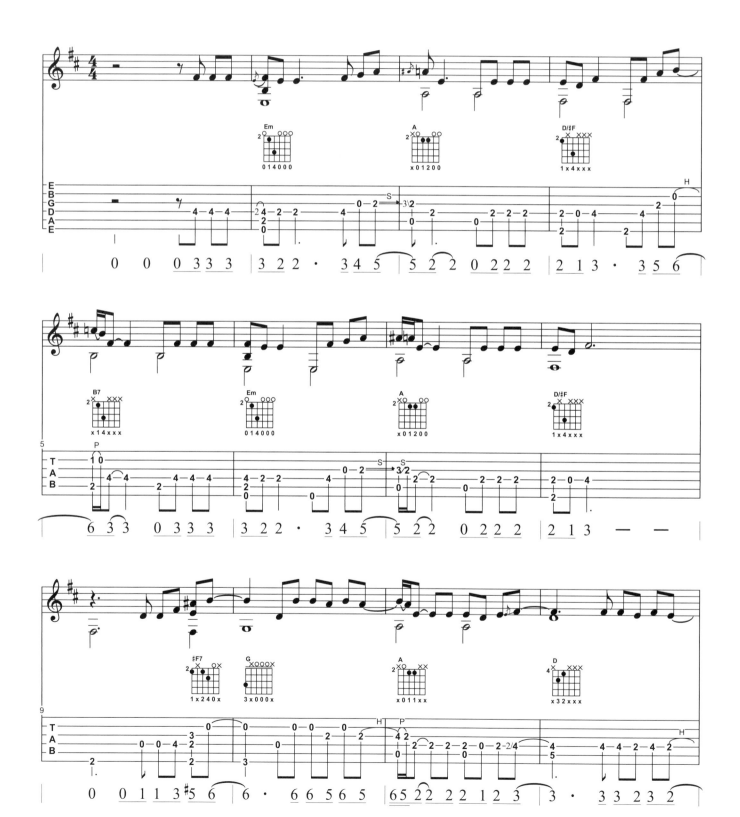

OP：WARNER/CHAPPELL MUSIC TAIWAN LTD

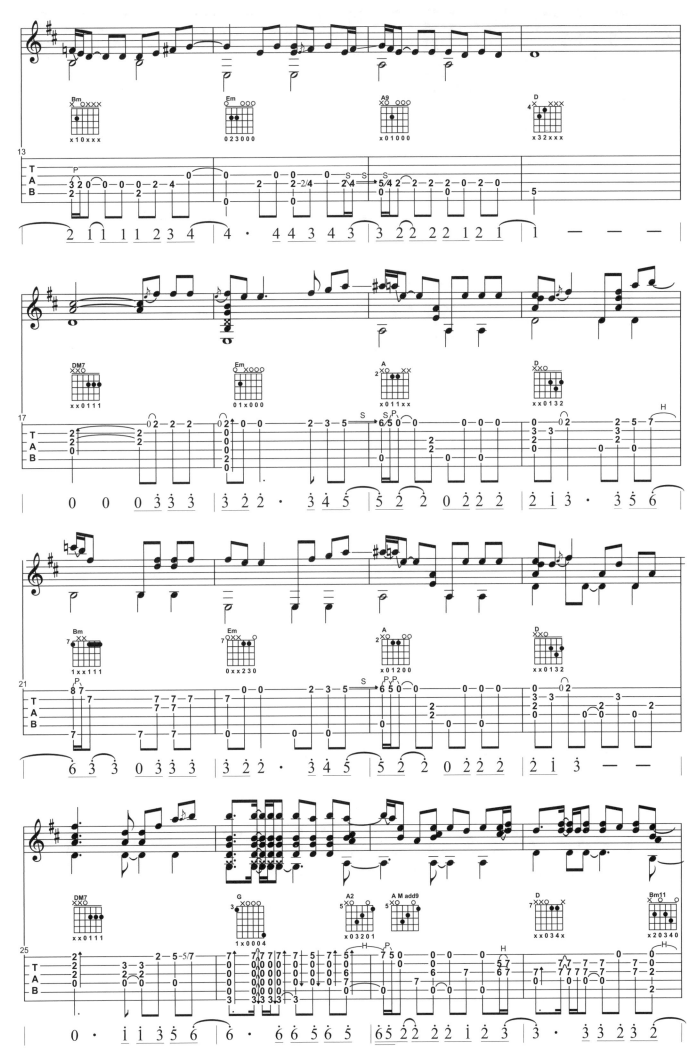

127

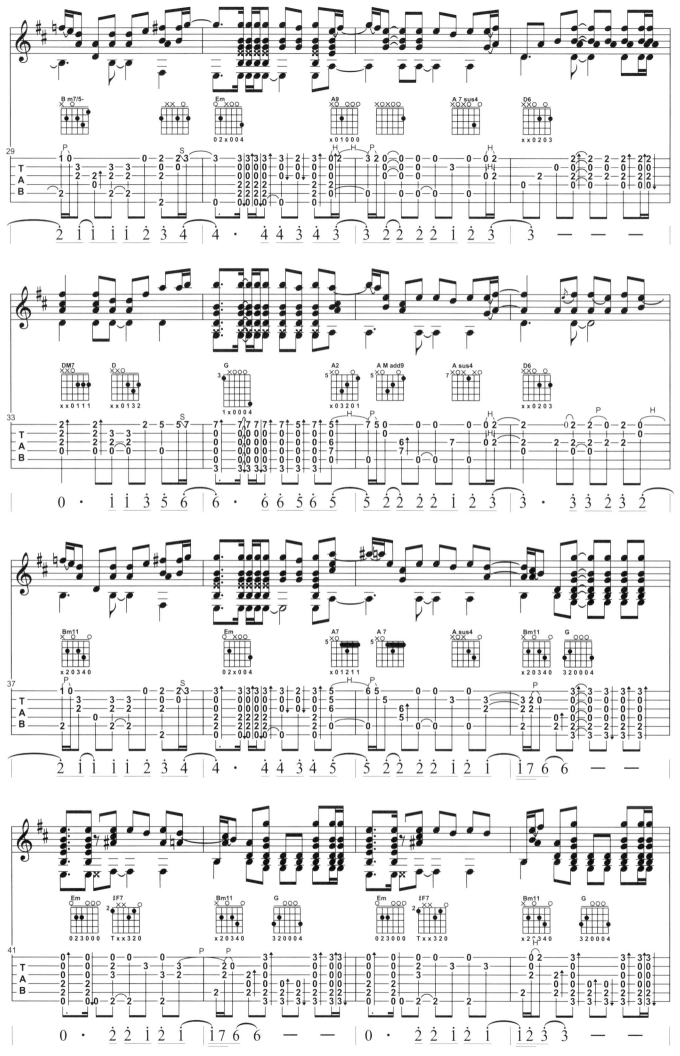

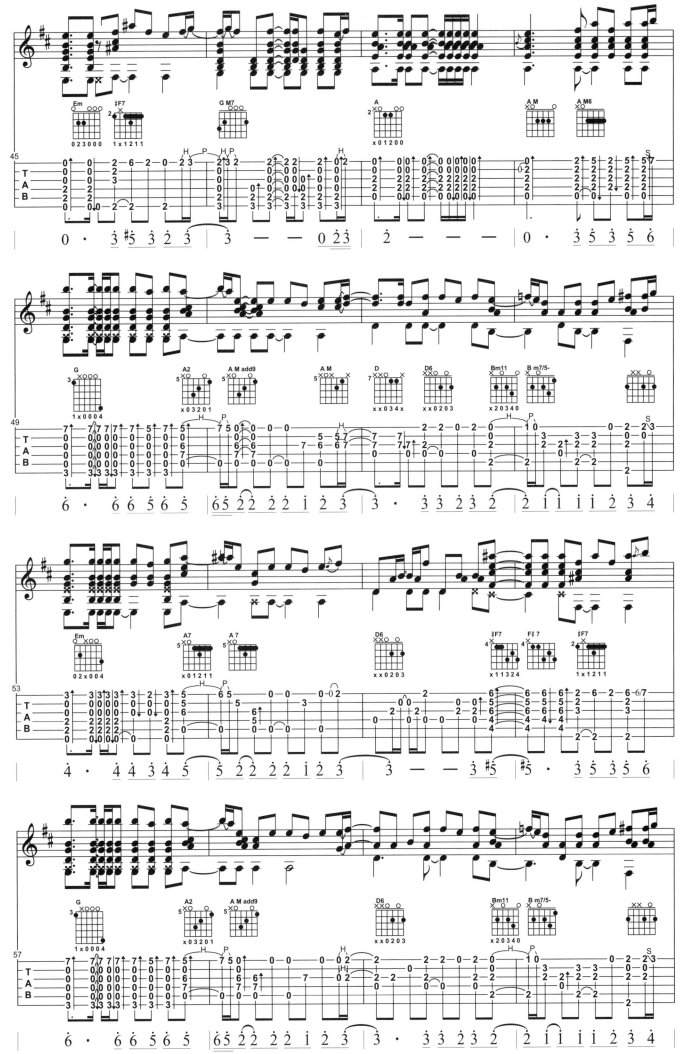

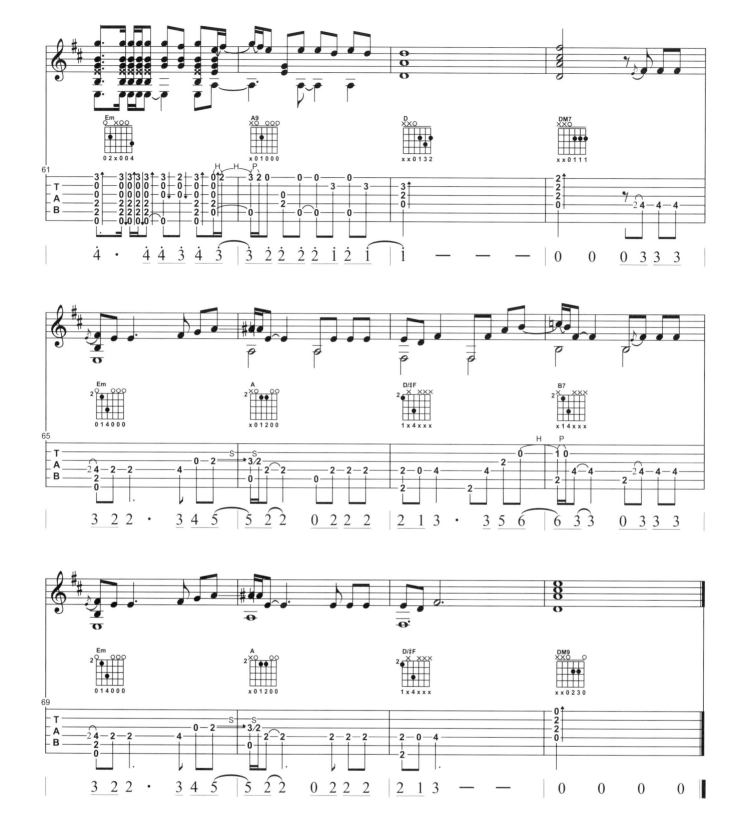

附錄

輕鬆上手 之 用吉他彈經典小品

Branle d'Ecosse
布朗萊舞曲

Am

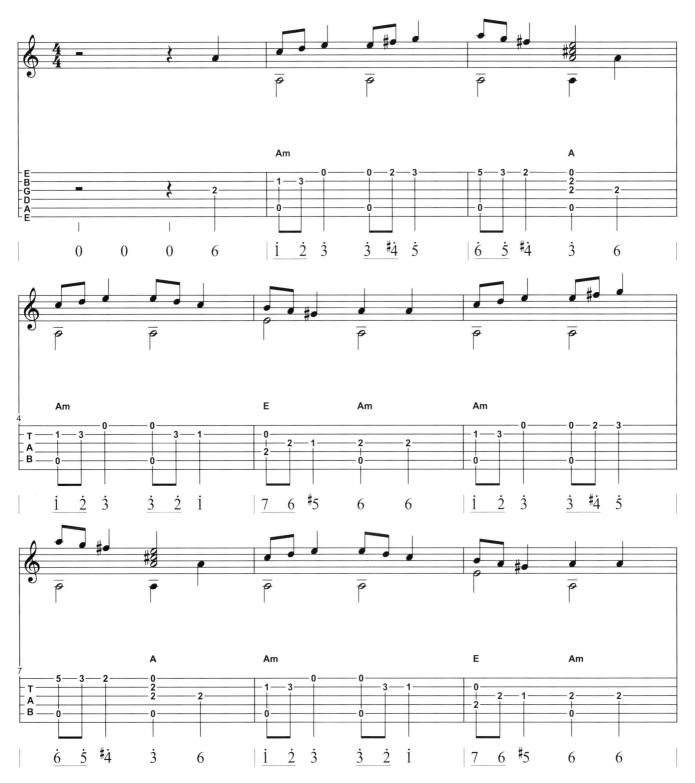

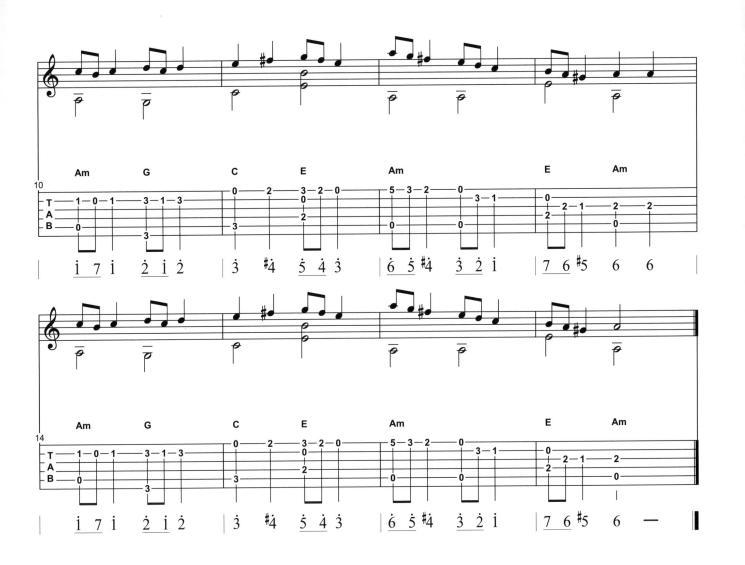

133

Bury Me Not on the Lone Prairie
別將我葬在孤獨的草原上

電影《驛馬車》主題曲

 D

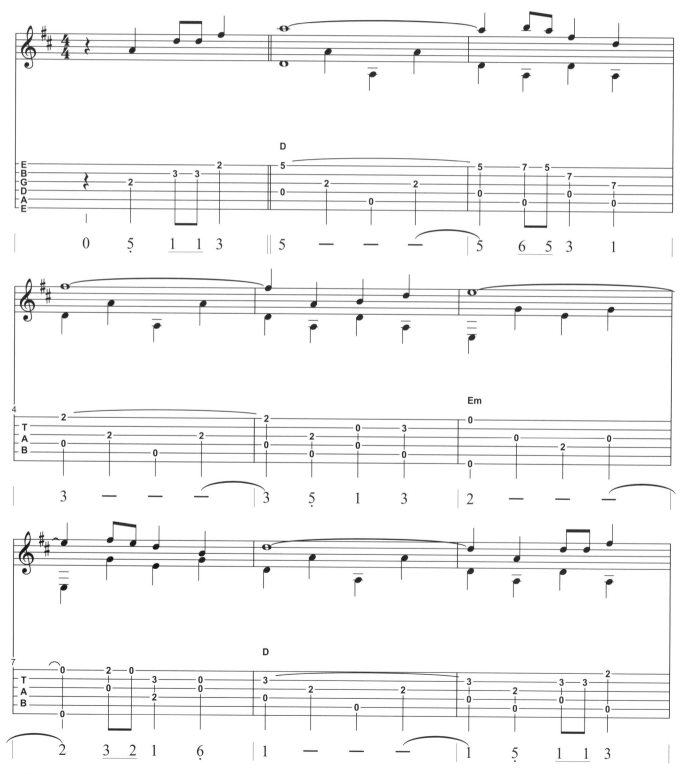

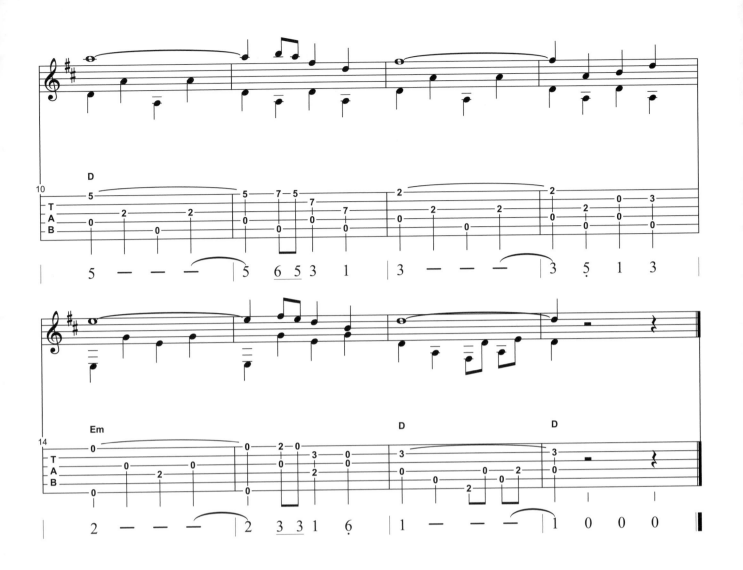

Greensleeves
綠袖子

Key **Am**

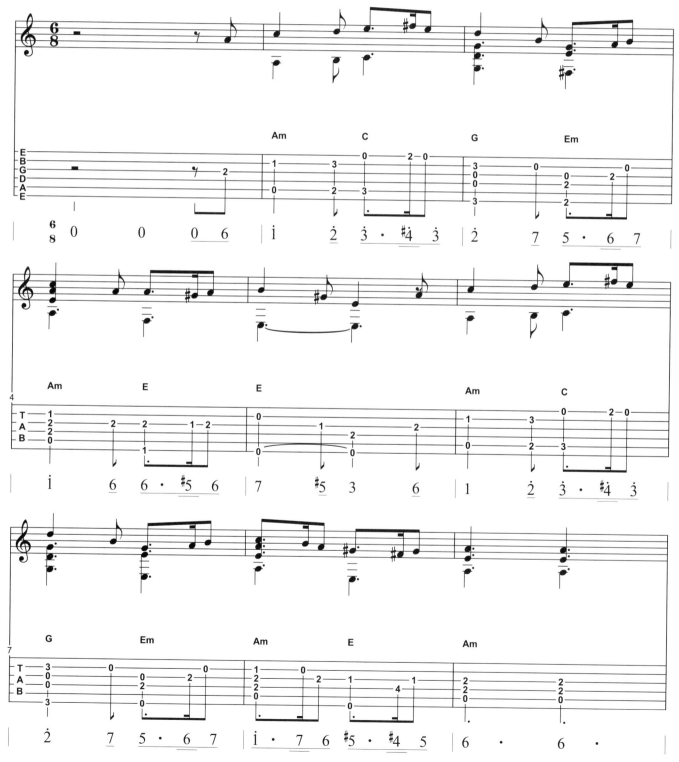

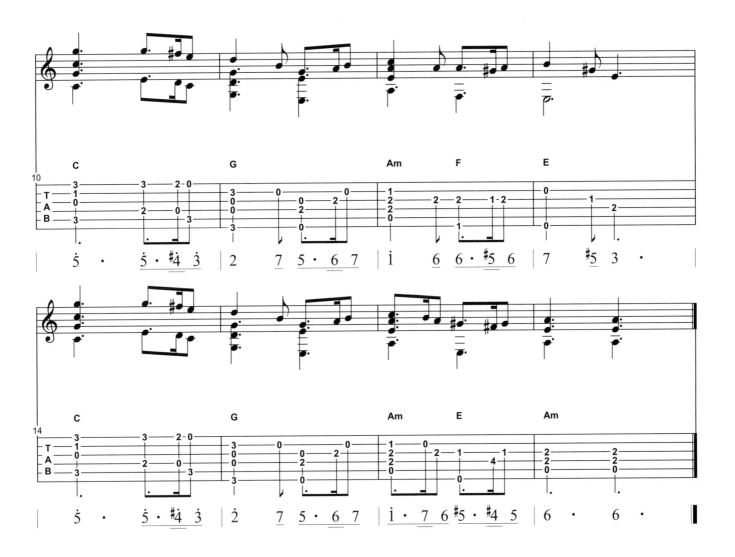

Joyful, Joyful We Adore Thee
快樂頌

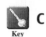

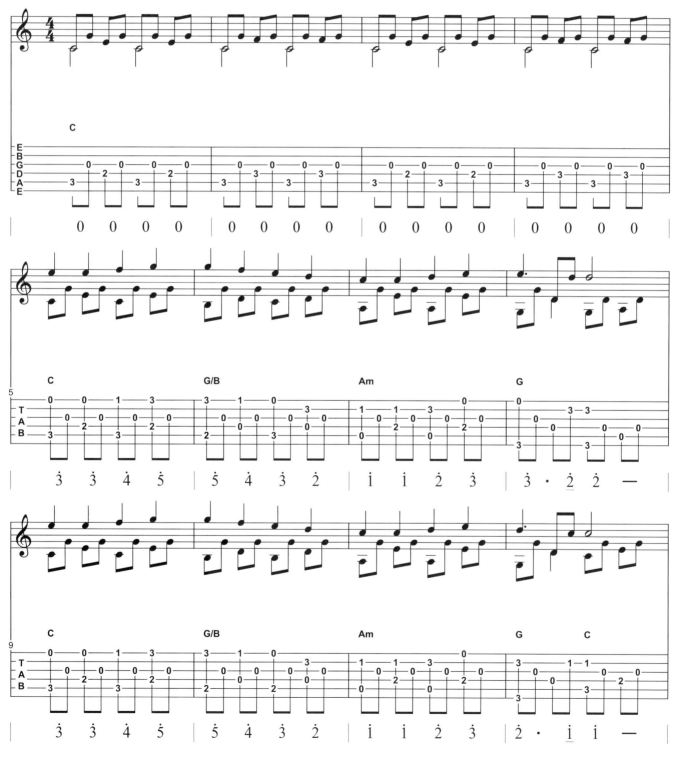

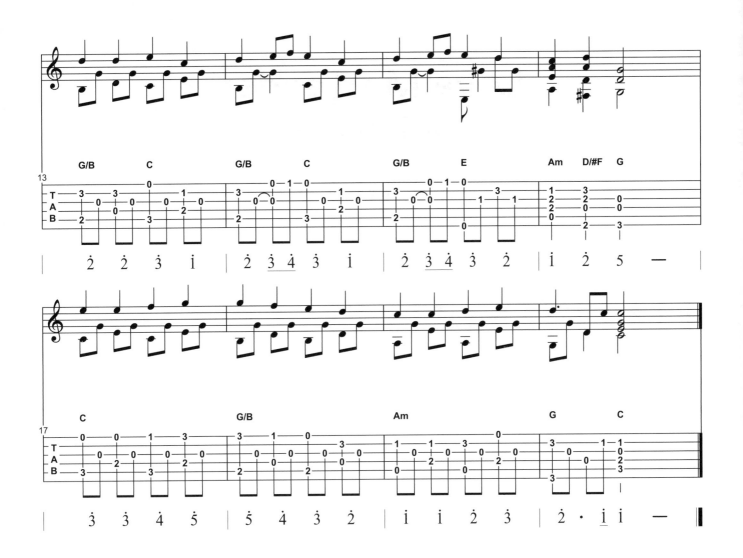

Love Me Tender
溫柔地愛我

 C

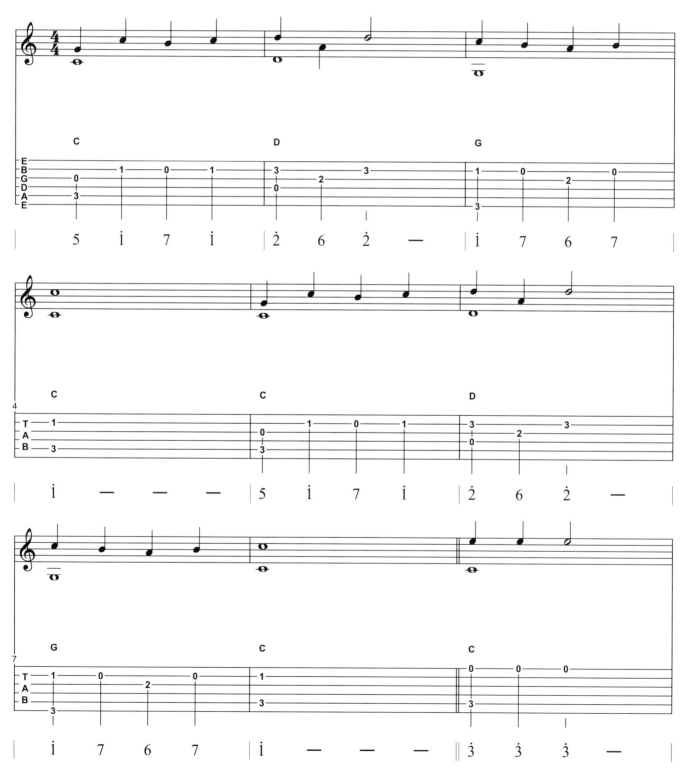

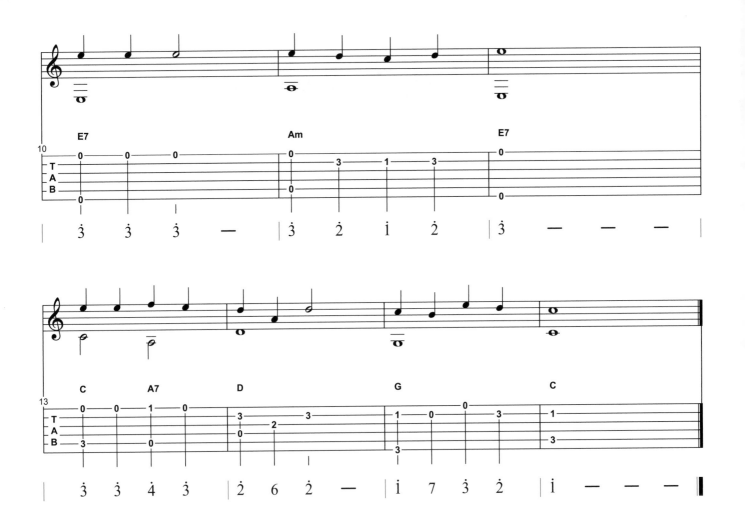

Mrs. Winter's Jump
太太·冬天的跳躍

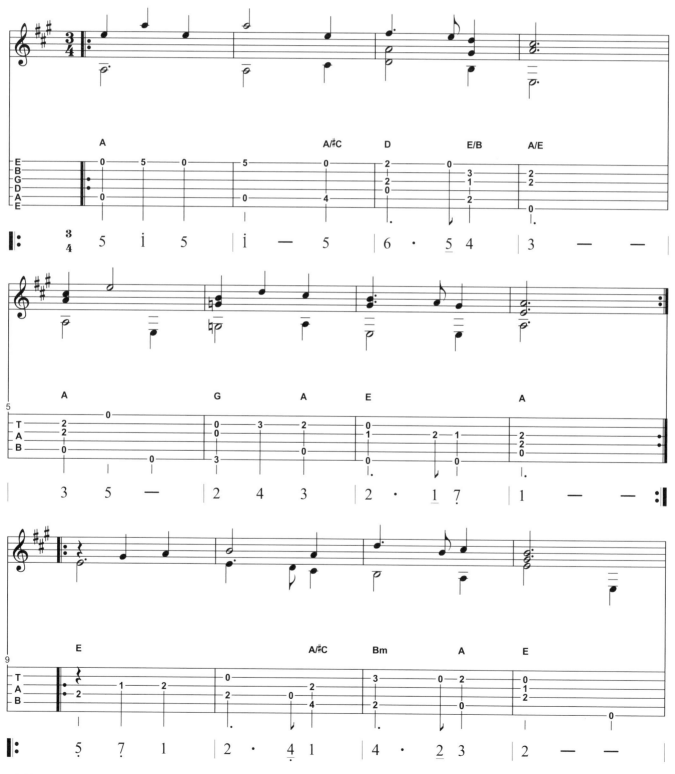

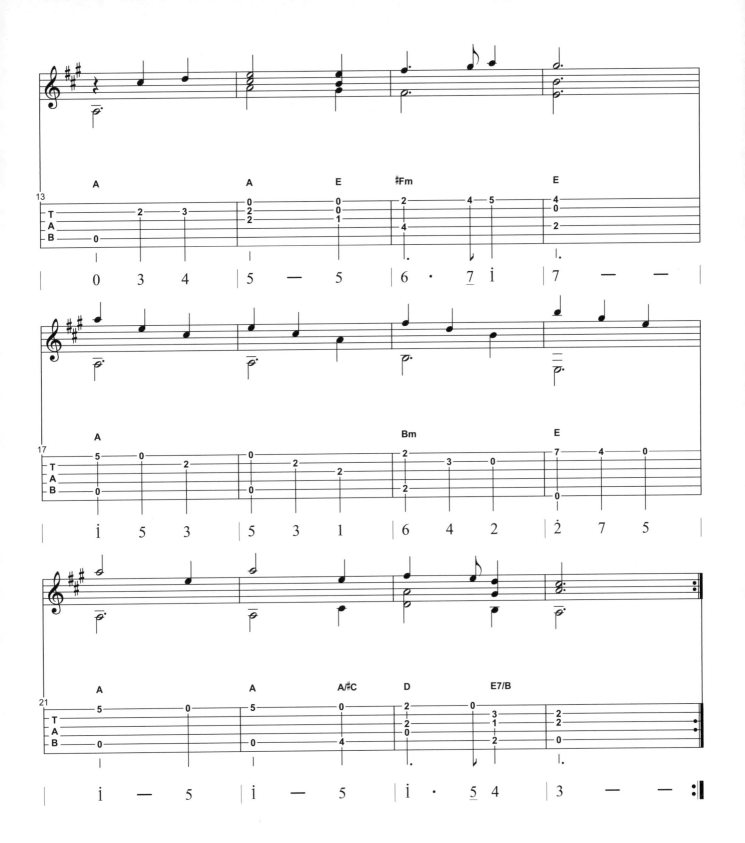

Nonesuch
無與倫比

Am

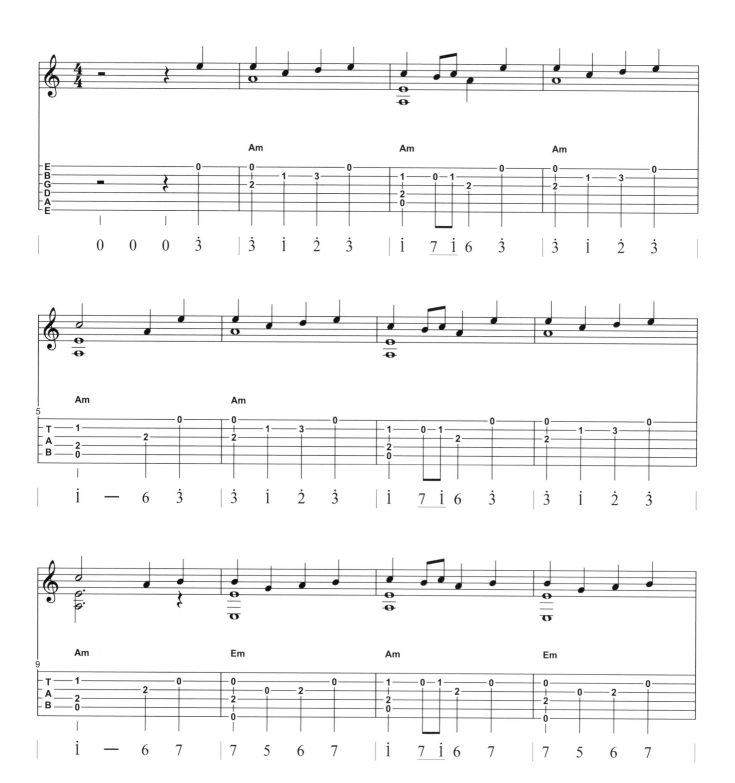

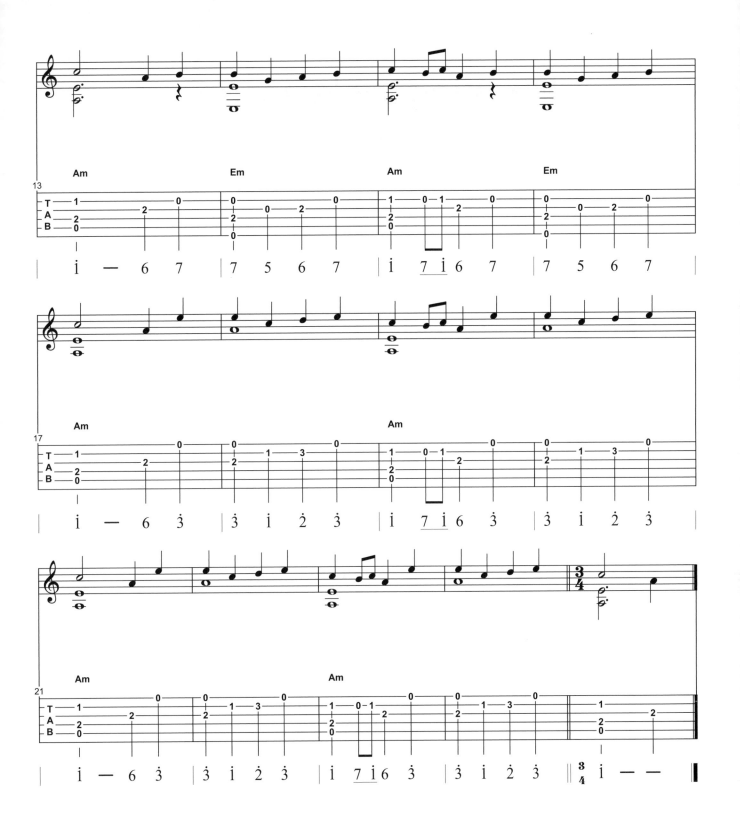

Packington's Pound
帕金頓的英鎊

 Am

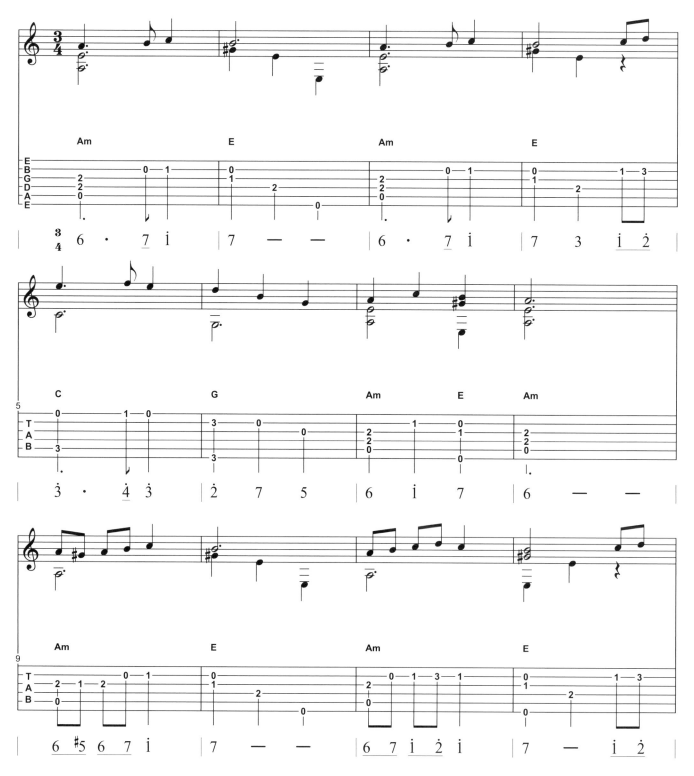

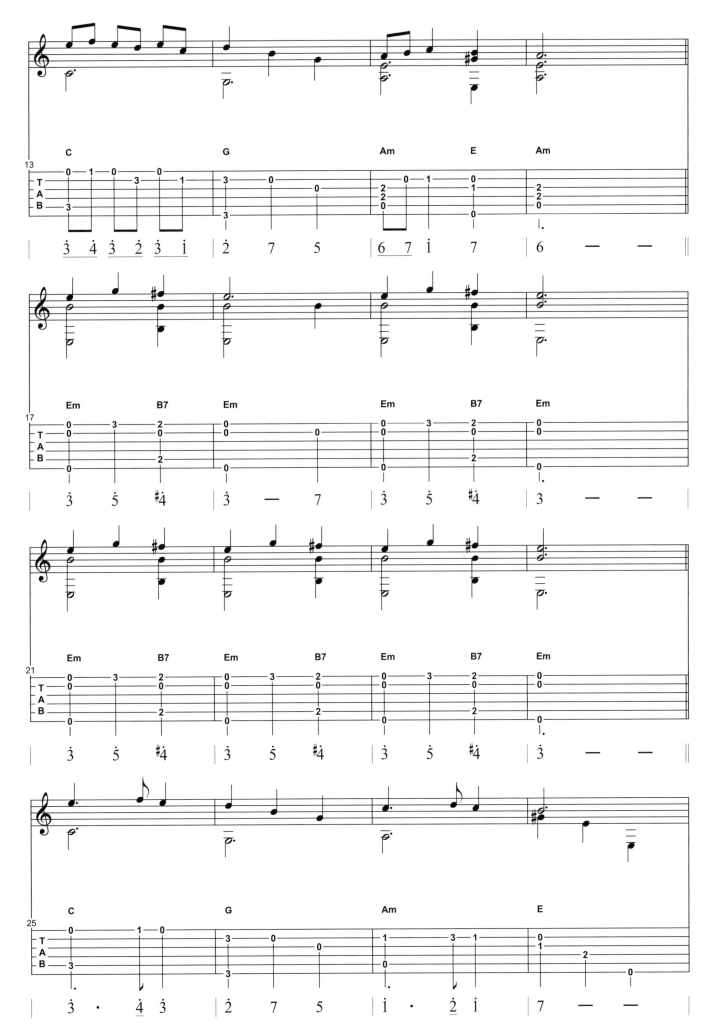

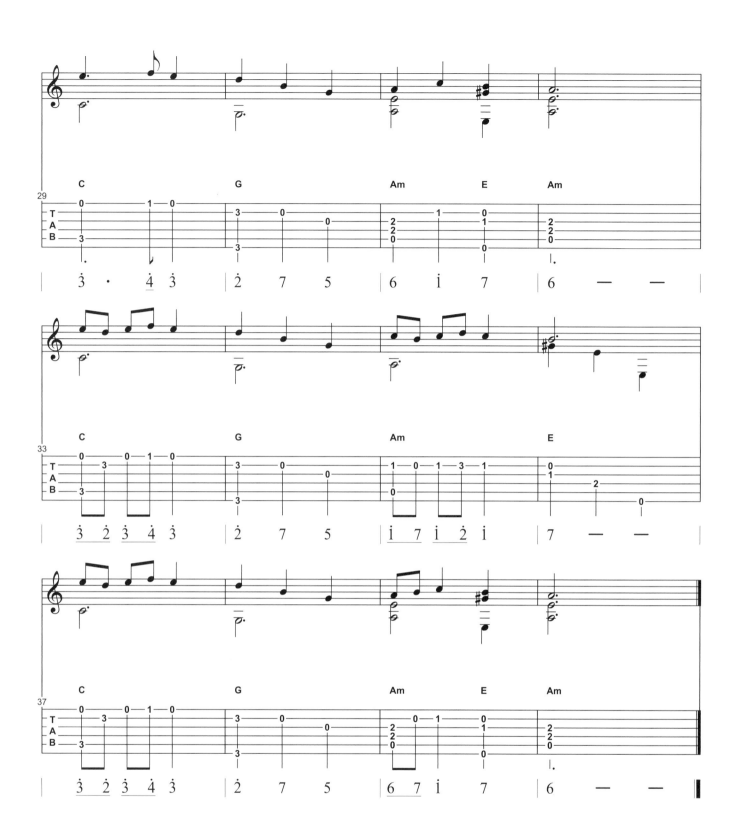

What If a Day a Month or a Year
如果一天或一個月或一年會怎麼樣？

Key Am

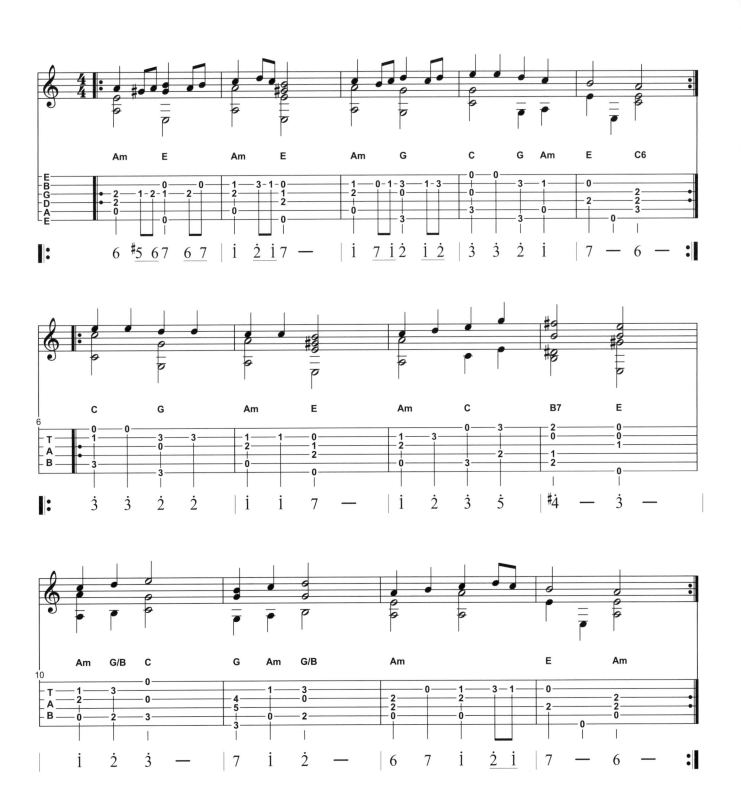

Scarborough Fair
史城博覽會

Am
Key

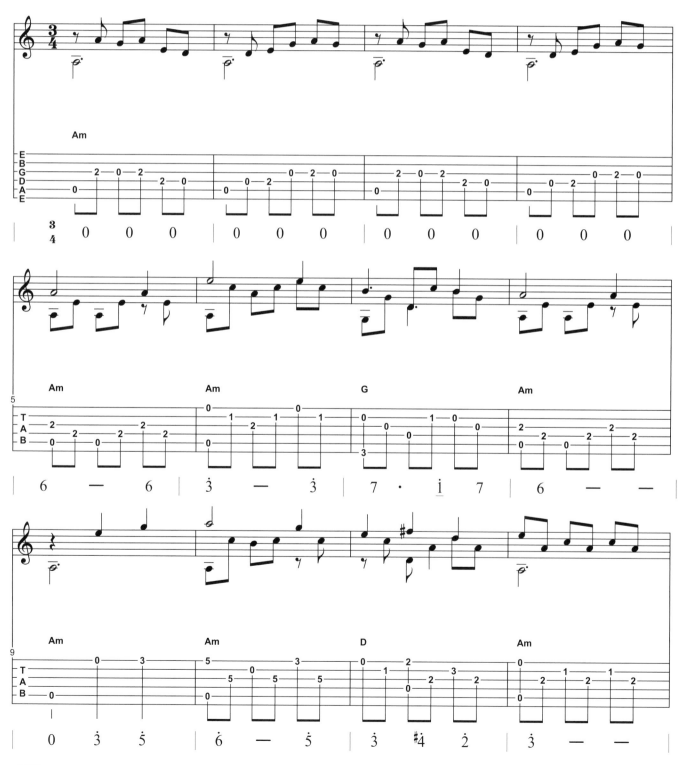

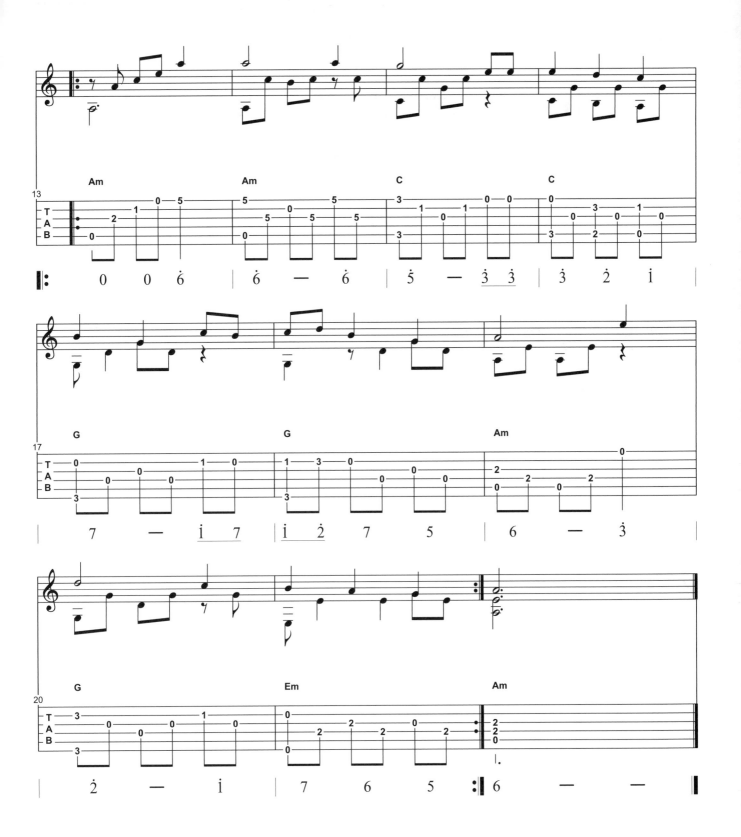

The Bluebell of Scotland
風鈴草

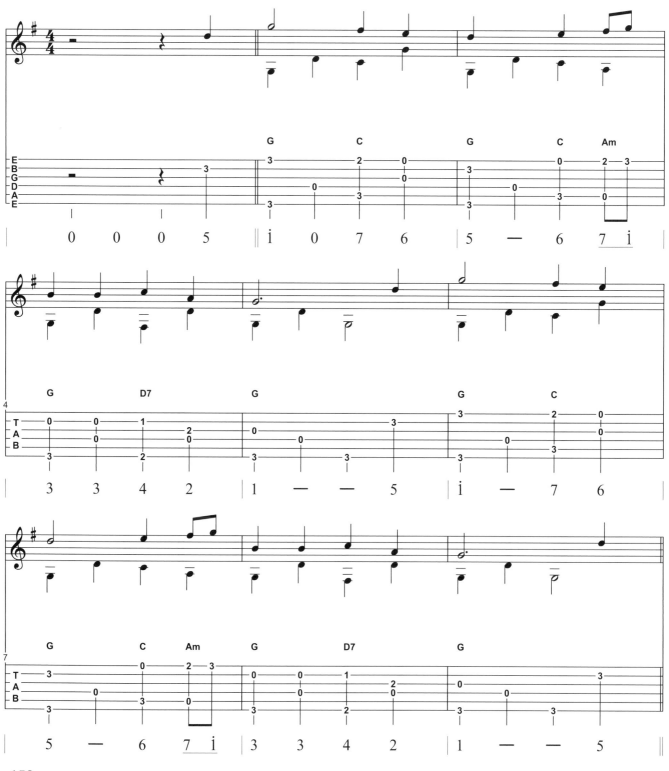

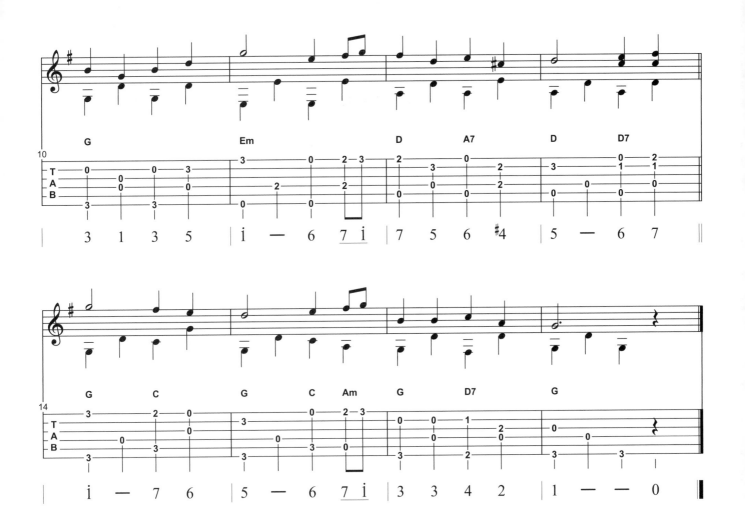

Volte
伏爾塔舞曲

 D
Key

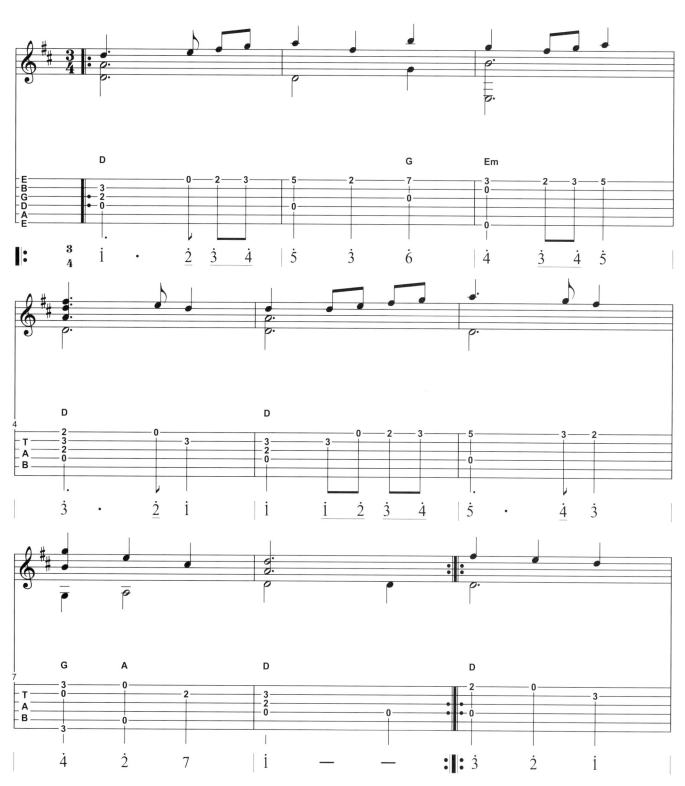

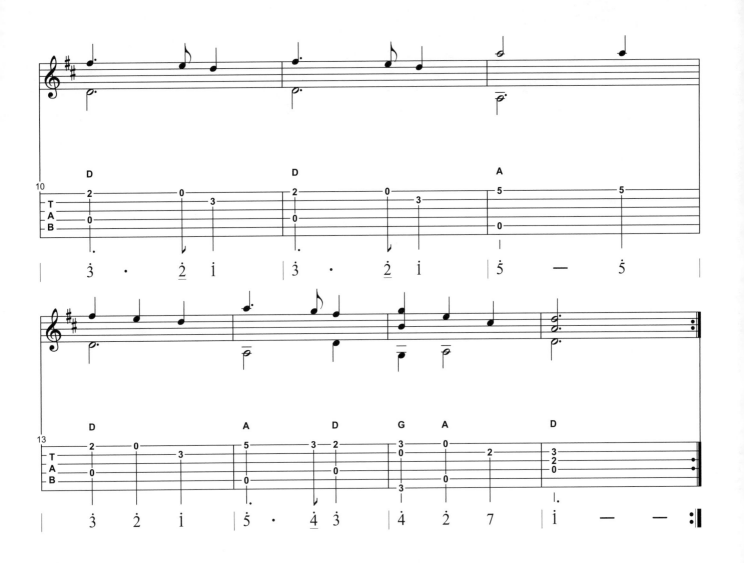

Guitar Shop 指彈好歌大集合

六弦百貨店2010精選紀念版

共收錄2010年彈唱40首，指彈12首，指彈曲目如下：
01. 各自遠颺 / 電影【海角七號】插曲
02. 說了再見—周杰倫
03. 煙花易冷—周杰倫
04. 好久不見—周杰倫
05. 青鳥—生物股長
06. 想你 / 韓劇【天國的階梯】主題曲
07. 魔訶不思議 / 動畫【七龍珠】主題曲
08. Quando,Quando,Quando—Engelbert
09. The Love After That Never Happened—Clay Pipkin、鳳小岳
10. Nobody—Wonder Girls
11. SORRY SORRY—Super Junior
12. YMCA—Village People

附DVD
定價300元

六弦百貨店2011精選紀念版

共收錄2011年彈唱39首，指彈12首，指彈曲目如下：
01. 瑰寶—浪花兄弟Darren、袁詠琳 /【瑰寶1949】主題曲
02. 那些年—胡夏
03. 可惜不是你—梁靜茹
04. 沒那麼簡單—黃小琥
05. 旅行的意義—陳綺貞
06. 殘酷的天使 / 動畫【新世紀福音戰士】主題曲
07. 我不會喜歡你—陳柏霖
08. OAOA (快板)—五月天
09. OAOA (慢板)—五月天
10. Genie—少女時代
11. I'm Yours—Jason Mraz
12. Desafinado—A.C.Jobim經典爵士名曲

定價300元　**附DVD**

六弦百貨店2012精選紀念版

共收錄2012年彈唱39首，指彈12首，指彈曲目如下：
01. 小情歌—蘇打綠
02. 你好嗎—周杰倫
03. 因為愛情—王菲、陳奕迅
04. 流水年華—鳳飛飛
05. 海闊天空—Beyond
06. 我真的受傷了—張學友
07. We Are / 動畫【航海王】主題曲
08. Mr.Taxi—少女時代
09. Price Tag—Jessie J
10. Give Me Five—AKB48
11. Last Christmas—Wham
12. Saving All My Love For You—Whitney Houston

附DVD
定價300元

六弦百貨店2013精選紀念版

共收錄2013年彈唱43首，指彈9首，指彈曲目如下：
01. 紅蓮的弓箭 / 動畫【進擊的巨人】主題曲
02. 打開心扉Li Ee Me / 動畫【庫洛魔法使】主題曲
03. 因為有你 /【名偵探柯南－瞳孔中的暗殺者】電影主題曲
04. 直到世界的盡頭 / 動畫【灌籃高手】片尾曲
05. 步步—五月天
06. 明明就—周杰倫
07. 我的歌聲裡—曲婉婷
08. 天台的月光(吉他版)—周杰倫
09. 傷心的人別聽慢歌—五月天

附DVD
定價300元

六弦百貨店精選③

GUITAR SHOP SPECIAL COLLECTION

編著	潘尚文、盧家宏
美術編輯	葉兆文
封面設計	葉兆文
電腦製譜	林仁斌
譜面輸出	林仁斌
譜面校對	盧家宏、潘尚文、林婉婷
錄音混音	林怡君、潘尚文
影像製作	鄭英龍

出版	麥書國際文化事業有限公司
發行	麥書國際文化事業有限公司
	Vision Quest Publishing International Co., Ltd.
地址	10647　台北市羅斯福路三段325號4F-2
	4F.-2　No.325, Sec. 3, Roosevelt Rd.,
	Da'an Dist., Taipei City 106, Taiwan（R.O.C.）
電話	886-2-23636166‧886-2-23659859
傳真	886-2-23627353
郵政劃撥	17694713
戶名	麥書國際文化事業有限公司

http://www.musicmusic.com.tw

E-mail：vision.quest@msa.hinet.net

中華民國 106 年 10 月 初版

郵政劃撥存款收據 注意事項

一、本收據請詳加核對並妥為保管，以便日後查考。

二、如欲查詢存款入帳詳情時，請檢附本收據及已填妥之查詢函向各連線郵局辦理。

三、本收據各項金額、數字係機器印製，如非機器列印或經塗改或無收款郵局收訖章者無效。

請寄款人注意

一、帳號、戶名及寄款人姓名通訊處各欄請詳細填明，以免誤寄；抵付票據之存款，務請於交換前一天存入。

二、每筆存款至少須在新台幣十五元以上，且限填至元位為止。

三、倘金額塗改時請更換存款單重新填寫。

四、本存款單不得黏貼或附寄任何文件。

五、本存款金額業經電腦登帳後，不得申請撤回。

六、本存款單備供電腦影像處理，請以正楷工整書寫並請勿折疊。帳戶如有印錯存款，各欄文字及規格必須與本單完全相符；如有不符，各局應婉請寄款人更換郵局印製之存款單填寫，以利處理。

七、本存款單帳號及金額欄請以阿拉伯數字書寫。

八、帳戶本人在「付款局」所在直轄市或縣（市）以外之行政區域存款，需由帳戶內扣收手續費。

交易代號：0501、0502現金存款　0503票據存款　2212劃撥票據託收

本聯由儲匯處存查　保管五年